隷書 漢史晨碑

基礎筆法講座

一山 張大德 編著

⬦6

도서출판 우림

국립중앙도서관 출판시도서목록(CIP)

基礎筆法講座. 6, 隷書 漢史晨碑 / 張大德 編著. -- 서울
: 우람, 2013
 p. ; cm. -- (書藝筆法 ; 6) (書藝基礎筆法시리즈)

ISBN 978-89-7363-956-4 94640 : ₩18000
ISBN 978-89-7363-709-6(세트) 93640

서예[書藝]
예서(서체)[隷書]

641.3-KDC5
745.619951-DDC21 CIP2013026624

이 책의 構成에 관하여

一. 이 책은 지도자가 따로 없이 書藝를 공부하고자 하는 사람을 위하여 친절하게 손을 잡고 이끌어
 주는 책으로서, 처음부터 끝까지 사명감을 가지고 엮어 놓았다.

一. 이 책은 漢字공부가 부족한 독자를 위해 漢字를 최소화하여, 반드시 필요한 곳에만 漢字를 사용하
 였다.

一. 이 책은 隸書 초학자를 위하여 보다 쉽게 접근할 수 있도록 다양한 각도에서 그 은밀한 부분을
 이론적으로 쉽게 解說해 놓았다.

一. 이 책은 文字의 발생에서부터 隸書가 탄생하기까지의 변천 과정을 古證學에 근거하여 체계적
 으로 論說해 놓았으므로, 理論的 상식을 넓힐 수 있도록 배려하였다.

一. 이 책은 초학자가 알아 두어야 할 筆法에 있어서 한 欄을 할애하여 알기 쉽게 설명해 놓았다.

一. 이 책은 초학자가 가장 필요로 하는 기본획에 있어서 실제 연습할 수 있는 크기로 하여, 붓이 움직여
 나아가는 모습을 그대로 圖解와 함께 자세히 설명해 놓았다.

一. 이 책은 같은 획이라도 한 가지에 그치지 않고 여러 형태로 변화하는 모습을 일일이 찾아, 그 변화의
 유형별로 자세히 설명을 붙여서 안목의 넓이를 키울 수 있도록 고심하였다.

一. 이 책은 碑文의 절반 이상을 集字한 다음, 全文에서 특징적으로 보여주고 있는 글씨를 선별하여 圖
 解와 설명을 붙여 놓았으므로, 隸書를 폭넓게 이해할 수 있도록 하였다.

차 례

머 리 말

근래에 書를 배워보고자 하는 사람이 해마다 증가하는 현상이 보인다는 소식을 들었다. 그리고 또 하나의 소식을 들었다. 미국 텔레비전 퀴즈쇼에서 인공지능 컴퓨터가 퀴즈 달인을 제치고 우승했다는 것이다. 우리나라도 인공지능 연구가 진행 중이라고 한다. 수천 년 전, 周秦시대부터 일어나기 시작한 書藝가 소프트웨어 중심의 스마트폰 시대에서도 그 명맥을 굳건히 지켜내고 있는 것이다. 현재 우리나라에 훌륭한 서예가가 많다는 것은 이를 뒷받침하는 것이며, 또한 그들이 열성으로 후학들을 지도하여 꾸준히 배출해낸 덕택일 것이다.

새는 귀소(歸巢)본능이 있고 사람은 회귀(回歸)본능이 있다고 한다. 새들이 온종일 먹이를 찾아 헤매다 해질 무렵이면 보금자리를 찾는 歸巢본능이 있듯이, 사람도 또한 어릴 적 근심ㆍ걱정 없이 마음껏 뛰어놀던 옛 시절을 그리워하는 것도 回歸본능이며, 일 밀리의 오차도 허용되지 않는 규격화된 기기들과 조형화된 구조물에 갇혀서 탈출구를 찾아 古代의 소박한 멋스러움에 다가가려고 하는 것도 回歸본능일 것이다.
매일매일 특별한 변화도 없는 일정한 틀 속에서 그저 그렇게 사는 것이 사람들이 살아가는 방식이라고 생각된다. 그래서 그 속에서 벗어나고자 하여 취미생활이라는 수단을 빌려 잠시라도 지친 심신을 달래보곤 한다. 지금 독자께서는 탁월한 취미를 선택하여 아득히 먼 옛사람들이 보여주고 있는 書의 아름다움과 만나게 되었으며, 그 속에서 그들의 숨결과 음성을 들으며 예스러운 멋에 흠뻑 빠져 볼 수 있게 되었다.

書를 배워보고자 하여 뜻을 세운 사람이 가장 먼저 경계해야 할 것은 書를 배워서 남에게 보여 칭찬을 들으려 하거나, 그것을 과시해 보고자 하는 마음이다. 우선 그것부터 버려야 한다. 書學의 시작은 즐기는 것에서부터 시작해야 한다. 우리가 교본으로 삼을 만한 書에는 반드시 옛사람이 표현하여 보여주고자 하는 예술성이 깃들어 있으며, 書學者는 그것을 찾아 즐기는 눈과 마음부터 활짝 열어야 한다. 자기 안에서 제멋대로 일어나는 잡생각을 차분히 가라앉히고, 옛사람의 書를 공경하는 마음으로 한 점, 한 획, 한 자 그리고 점획의 구성과 글자의 나열 등 구석구석을 감상하다 보면, 순박한 옛것에 대한 동경이 생겨 자기 안에서 흥이 일어나게 된다. 그 흥이 일어난다는 것은 잡된 생각을 물리치고 그 書의 멋에 젖어들었다는 것이다. 그때부터 벼루에 정갈한 물을 붓고 점점 진해져 가는 먹물에 오로지 마음을 집중하여 먹을 갈기 시작하고, 이어 붓을 잡고 古典 속으로 빠져드는 것이다. 그렇게 즐거운 마음으로 옛사람의 書를 임서하면서 書藝를 취미로 선택한 자신의 정서가 점차 함양되어가는 행복을 느끼는 것이다. 옛사람이 말하기를 「心手雙暢」이라고 하여 "마음과 손이 함께 발전해야 한다."라고 하였다. 書를 공부하는 사람은 손기술만 발전하는 절름발이가 되지 말고, 옛 書에서 그 정신세계의 심오함까지 공부해야 한다는 뜻이다. 일단 위와 같은 마음가짐을 세웠으면 마음에서 속삭이는 여러 유혹에 흔들리지 말고 계속 지켜 나아가는 것이 중요하다. 그리하여 古代와 現代의 조화를 이루어 가다 보면 행복한 결과의 미래가 기다리고 있을 것이다.

먼 옛날 殷나라 倉頡이라는 사람에 의하여 文字가 만들어졌다고 한다. 우선 쉽게 그릴 수 있는 형상을 그림 식으로 표현하기 시작하여 하나 둘 만들기 시작했고, 많은 세월이 흐르면서 또다시 많은 사람의 지혜가 모이게 되면서 어느 정도 의사전달의 수단인 文字로 발전하게 되었다. 倉頡이 만들었다고 하는 文字는 숫자는 많지 않다. 科斗文字와 虫篆이라고 하는 상형문자인 古文에서 찾아볼 수 있다. 「日, 月, 山, 川, 水, 火, 鳥, 牛, 馬」등과 같은 것들이다. 이렇듯 형상이 있는 것은 그림 식으로 표현하여 형상화할 수 있었지만 사물에는 道理와 같이 형상이 없는 것도 있기 때문에, 倉頡과 더불어 지혜가 뛰어난 여러 사람에 의하여 형상화할 수 없는 부분에 대한 연구가 이루어지면서 그 부분을 會意文字로 표현하게 되었고 나아가 形聲文字, 假借文字로 크게 발전하기에 이르렀다. 옛날에 쓰이던 文字는 손으로 쓰는 技法과 모양에 대한 명칭은 별도로 없었고 그냥 文字로만 통했을 것이다. 아마

도 옛날 經書를 연구하던 古文學派, 今文學派들이 시대의 변천과 더불어 文字의 형태가 변하여 가는 모습을 지켜보면서 「大篆」, 「小篆」, 「八分」, 「隸書」 등으로 명칭을 부여하였다고 보아지며, 아마 그때가 漢代쯤으로 여겨진다.

周代부터 文字는 의사전달 또는 기록수단이라는 단순목적을 뛰어넘어, 문자를 아름다운 꼴로 표현해 보고자 하는 탐미적인 또 다른 욕구가 일어나기 시작한다. 중국의 끝없이 펼쳐진 넓은 평야와 산하에서 호연지기를 기른 수많은 사람 중에는 글씨의 美를 추구하고 격조를 높여 보고자 하는 사람들이 많았다. 특히 史官이라는 벼슬자리에 있는 사람들이 앞에서 그 역할을 하였다. 그들에 의해 글씨 모양은 시대가 거듭되는 역사 속에서 변형이 이루어지게 된다. 그 변화 과정을 대충 짚어보면 다음과 같다. 虫篆, 大篆에서 秦의 小篆으로, 小篆에서 八分으로, 八分에서 隸書로, 隸書에서 楷書로, 거기서 다시 行草로 까지 변화하게 된 것이다. 그 변화를 주도해온 서예가들의 글씨는 후대 사람들에 의하여 종, 솥, 제기, 저울추 그리고 곡식의 양을 재는 되와 印章 그리고 돌에 새겨진 碑石에 이르게 되었고, 그 碑石은 復刻된 것과 원형 그대로인 것으로 후대에 전해져 오게 되었다.

위에 적어 놓은 書의 변천 과정은 지극히 대략적일 뿐, 그 과정 속에는 대단히 복잡한 변천사와 그에 따른 진위에 대한 시비가 마치 넓은 바다와 같이 넘실거리며 이어져 왔다.

이 책에서는 초학자를 위한 것이기 때문에 깊고 복잡한 것은 생략하기로 한다. 다만, 書藝를 공부하는 사람으로서 書의 변천사는 대충 알아 두어야 하겠기에 간추려 적어 놓은 것이다. 좀 더 자세한 내용은 뒤의 「文字의 발생에서 隸書의 발생까지」에서 기술해 놓았다.

筆者가 「基礎筆法講座」 楷書, 行書 각 4권을 펴낸 지가 20여 년이 되었다. 그동안 隸書로 된 「基礎筆法講座 6」을 찾는 독자층의 전화가 끊이질 않았다. 그러나 이런저런 이유로 계속 미루어 오기만 하였다. 우리 서예계에는 실력과 식견을 두루 갖춘 서예가들이 많이 등장하여 후학들을 잘 이끌어왔다. 비록 부족한 능력이지만 저도 그 대열의 한쪽 모퉁이에서 함께 숨 쉬고 있었고, 그러면서도 그동안 독자들의 요구에 귀를 막고 숨어 있었던 것도 사실이다. 그러던 중 「도서출판 우람」 손진하 대표가 찾아와 당신의 지도를 받고자 하는 후학이 비록 한 사람이라고 하더라도 가볍게 보아서는 안 된다. 붓을 잡고 앞이 안 보여 앞으로 나아가지 못하는 사람들이 있는데, 거기에 한 줄기 빛이라도 밝혀주어야 하는 것이 아니냐? 하며 더 이상 미루지 말 것을 여러 차례 주문하기에 이르렀다. 그리하여 보잘것없는 재주이지만 다시 원고지를 준비하게 되었다.

이 책은 秦 말과 漢 초에 생겨난 八分이 다시 漢 말에 波磔을 사용하여 옆으로 勢를 넓힌, 바로 그 漢隸를 채택하여 엮어 놓은 隸書 「基礎筆法講座 6」이 되겠다. 八分에 대해서는 뒤에 자세하게 설명해 놓았으니 참고하면 된다.

이제 독자께서는 바로 隸書를 공부하는 단계에 들어서게 되었다. 처음으로 隸書를 써 보려고 책을 펼쳐 놓고 어떻게 써야 할지 한 발짝도 나아갈 수 없었던 기억이 떠오른다. 아마 독자들도 자꾸 써 보기는 하지만 전에 썼던 楷書의 습관에서 벗어나지 못하고, 도무지 隸書의 멋이 살아나지 않는 경험을 하게 될 것이다. 그러나 아직 실망하기는 이르다. 사람의 두뇌는 어떤 목표가 정해지면 유도탄이 목표를 향해 쫓아가듯, 우리 두뇌의 목표추구 기제가 스스로 진로를 수정하며 목표를 추구해 나아가는 신비한 구조로 되어 있다고 한다. 그래서 계속하여 반복 입력하면 어느 순간부터는 두뇌구조의 신비한 능력이 나타나게 되는 것이다.

이 책은 隸書에 入門하는 사람들에게 지나치게 잔소리가 많다 할 정도로 縱으로 橫으로 설명을 펼쳐 놓았기 때문에, 독자들에게 一寸의 도움이 되리라 믿는다. 이 책을 엮으면서 나의 淺學으로 인하여 충분치 못한 점과 실수가 있을 것으로 본다. 諸賢께서 너그럽게 양해하여 주시길 바라면서, 끝으로 이 책이 많은 書學者들에게 이바지하는 바가 된다면 큰 다행으로 생각하겠다.

一山 張大德

第 一 篇
서학자가 갖추어야 할 基本常識

隸書 공부를
위한 제언

秦나라 始皇帝가 천하를 통일한 때에 李斯라는 사람이 秦의 조정에 진출한다. 그는 대단한 지식인이었다. 그 당시 秦에서는 동쪽의 여러 나라와 서쪽의 秦에서 쓰고 있는 문자가 서로 일치하지 않는, 그러한 문자를 쓰고 있었다. 그것들은 일곱 가지나 되었으며 여러 가지 혼동을 불러오게 하는 원인이 되었다. 刻符, 蟲書, 摹印, 署書, 殳書, 隸書(八分) 그리고 나라에서 정해놓은 이른바 國定文字라고 하는 小篆까지 하여 일곱 가지가 되었다. 秦의 始皇帝는 천하를 통일하였고 그 조정의 丞相인 李斯는 文字를 통일하게 된다. 그 당시 國定文字인 小篆은 글자를 이루고 있는 구조 자체가 쓰는데도 시간이 오래 걸렸으므로 시급을 다투는 군사보고 등에 쓰기에는 실용성 면에서 문제가 있어서, 程邈이라는 사람이 옥에 갇히게 되었을 때 무료함을 달래기 위하여 간편한 文字를 연구하게 되었는데, 구부러진 것을 펴고 복잡한 획수를 분해하여 간편하게 함으로써 隸書(秦隸)를 만들게 되었다. 그때의 隸書라고 하는 것은 小篆보다는 많이 간략하고 쓰기 편한 것이었지만, 지금의 隸書와는 다른 篆과 隸의 중간 형태에 불과했다. 그 변화 과정에서 篆의 二分 즉, (二할)을 제거하고 八分 즉, (八할)을 남겨서 만든 서체라고 하여 「八分」이라는 이름이 붙여지게 되었다. (※八分이란 이름은 후세 사람이 붙인 것이며, 八分과 隸書는 하나로 통한다) 八分 즉, 隸書는 완전한 글꼴을 갖춘 것은 아니지만 秦代의 후반에서 漢代의 초반에 쓰이고 있었다. 漢代 후반부터는 文字를 돌에 새기는 즉, 刻石을 세우는 작업이 유행처럼 되어 있었는데, 書는 모두 後漢시대에 돌에 조각해 놓은 刻石의 文字이며 그 종류 또한 대단히 많다. 刻石은 크게 세 가지로 분류하는데 첫째로 네모난 형태를 이루고 있는 것을 「碑」라고 하고, 둘째로 둥근 모양을 한 것을 「碣」라고 하며, 셋째로 암벽에 바로 새겨 놓은 것을 「摩崖」라고 한다. 중국의 각처에서 刻石이 발견되면 학자들의 정리작업을 거쳐 「무슨 碑」, 「무슨 碣」, 「무슨 摩崖刻石」이라고 기록하게 된다.

宋代의 歐陽脩는 그의 「集古錄」에서 「後漢 이후라야 비로소 碑文을 볼 수 있다. 前漢의 碑, 碣은 구하려 해도 얻을 수가 없다. 그것은 墓碑가 後漢에서 비롯된 것이다.」라고 하고 있다. 前漢시대의 것이라고 하는 刻石이 있기는 하나 숫자는 몇 개 안 되며, 그나마 그것의 진위에 대한 이견이 많으므로 일반적으로 인정받기에는 부족한 것들이다. 石碑가 풍부해진 것은 後漢시대이며, 二세기 후반에 이르러서는 碑의 시대라고 할 정도로 많아졌다. 後漢시대의 二百 年간, 특히 후반기에는 書藝로서의 가치성이 뛰어난 碑文이 많이 만들어지게 되어 후세에 書藝를 배우는 사람들에게 크게 영향을 끼치고 있다. 그 刻石의 숫자는 엄청나게 많으나, 특히 「史晨碑」, 「曹全碑」, 「禮記碑」, 「乙瑛碑」 등과 같은 것들은 중국, 한국, 일본 등에서 서예를 한다는 사람이라면 공부하지 않은 사람이 없을 것이다. 後漢의 隸書(八分)는 글씨 모양이 橫勢(옆으로 넓힌 것)를 취하고 있고, 文字가 생긴 이래 최초로 波磔을 사용하였으며, 用筆과 運筆에 있어서 篆意(전서의 쓰는 투)가 남아 있으므로 古拙함과 流麗함을 갖추고 완성된 隸書의 모습으로 등장하게 된다. 그리하여 그 모든 碑文은 후세 사람들에 의해서 탁본 되어 그 실물에 가까운 모습으로 출판되면서, 현대인들이 서점에서 쉽게 구해볼 수 있게 되어 있다. 그것은 그야말로 행운이며, 그로 말미암아 漢代 사람들이 많은 연구를 기울여 五節八變의 기법을 모든 文字에

안정되게 배려한 업적을 함께 누리게 되었다. 우리가 공부하게 될 「史晨碑」와 「曹全碑」(※그 외 다른 것들도 마찬가지)는 清나라 때 王澍라는 사람의 평가에 의하면 「波拂은 길고 아름다우며 筆勢는 막힌 데가 없이 맑게 개어서, 부드럽고 싱싱함이 隸書(八分)의 書法으로서 완성의 경지에 도달해 있다.」라고 찬양하고 있다. 後漢시대에 書藝(중국에서는 書學, 書法이라고 함)가 예술적인 차원으로서 자리 잡게 된 동기나 요인은 종이가 발명되면서 가속화되었다는 주장도 있다. 마음속에서 일어나는 오묘한 發興을 붓을 통하여 예술적으로 표현하려면 종이만 한 것이 없었으며, 다시 그것을 원고로 하여 돌에 刻하게 됨으로써 書藝가 혁신적인 발전을 가져왔다는 추측이 가능하다. 종이의 보급이 시작된 것은 「後漢書」의 기록에 의하면 「和帝의 元興元年(一〇五)에 蔡倫이라는 사람이 발명했다고 한다. 왕은 그의 능력을 칭찬하여 관직을 하사하게 되었는데 그로부터 「蔡侯紙」라 불렸다.」라고 되어 있다. 後漢에서 성행하고 널리 유통된 글씨는 주로 隸書이며, 붓글씨에 능통한 書家는 前漢에 二十八명 後漢에 六十八명이 있었다고 한다. 靈帝가 전국에 산재해 있는 명필들을 모집하였더니 수백 명이 洛陽으로 몰려들었다고 하는 說이 있다. 그것은 종이의 보급에 의한 효과라고도 할 수 있을 것이다. 또한 漢의 國敎가 儒敎로 되어 있으므로 관직에 종사하는 사람은 당연히 儒學을 공부하게 되었으며, 더욱이 국가에서 가르치고 있는 六經 등은 隸書로 쓰였다고 하니 그것은 반드시 연습해야 하는 필수과제가 되었고, 누구나 경쟁적으로 잘 쓰려고 했을 것이므로 隸書가 꽃을 피울 수밖에 없었을 것이다. 後漢시대는 중국의 書의 변천사에 있어서 그 장구한 세월의 중간 지점에 속해 있다. 그 시대에는 書의 변화가 가장 활발하게 이루어졌으며, 서체의 예술성과 기품 또한 뛰어나서 후세에 끼친 영향이 대단하다. 杜度가 行書를 창안하였고 蔡邕이 飛白을 만들었으며, 劉德昇이 行草를 만든 것도 다 漢末에서 이루어진 것이다. 또한 楷書가 모습을 보이기 시작한 것도 이 시대이며, 劉歆과 같은 사람은 論書를 저술하여 널리 퍼뜨리기도 하였다. 따라서 중국의 書道史에서 이 시대만큼 書가 성행하였던 때는 없었다. 漢隸는 後漢의 建初(七六~八四) 이후에 篆書에서 隸書로 완전히 분리되면서, 「波」를 사용하여 右로 뻗치는 隸書가 대단히 오랫동안 성행하게 되었다. 隸書가 지니고 있는 가치성으로 말할 것 같으면 그 前代(周, 秦)의 서체가 가지고 있던 예술성을 계승하였으며, 다시 後代(六朝, 唐, 宋, 元, 明)에까지 흥행을 잃지 않고 유지하였다고 말할 수 있다. 그것은 현대의 書藝공부를 하는 사람들에게 큰 보물이며, 깊이 있게 배워보라는 유훈이라고 생각하는 것도 좋을 듯하다. 清代 말엽의 康有爲가 「廣藝舟雙楫」에서 말하길 「만일 훌륭한 碑文을 많이 보고 임서하여 예로부터 지금(清代)까지의 書의 변화 과정에서 나뉘기도 하고 (南派와 北派), 다시 하나로 합류(唐代에 하나로 통일됨)하는 것을 보고 마음으로 이해하여 손으로 표현할 수 있게 되면, 마치 꿀벌이 꽃에서 즙을 채취하여 꿀을 만들어 내는 과정처럼 마음이 수양 되고 자연스럽게 글씨도 잘 쓸 수 있게 된다.」라고 하였다. 書를 배우고자 하는 사람은 뛰어난 지도자를 찾아가 공부하는 사람도 있을 것이고, 사정에 의해서 집에서 교재를 구입하여 취미 정도로 하는 사람도 있을 것이다. 그러나 書를 배운다는 것은 그리 만만한 것이 아니므로 도중에 그만두는 사람들이 많게 되는데, 이는 성급하게 성과를 얻으려고 하기 때문이다. 書藝공부는 康有爲의 언급처럼 「벌이 꿀을 만들듯이」 하는 것으로서 느긋하고 꾸준하게 하는 것이 좋은 방법이다. 書를 직업으로 하는 사람을 제외하고 대개의 사람들은 직업에 종사하며 시간을 쪼개서 공부하는 것이므로 결코 鍾繇, 智永, 張之를 흉내 낼 수는 없는 것이다. (※鍾繇는 抱犢山에 들어가 三年간 書를 공부하였다 하고, 智永은 四十年간 二층에서 내려오질 않았다 하며, 張芝는 연못가에서 공부하여 연못물이 까맣게 물들었다고 하는 고사가 있음) 요즘은 지역마다 문화센터가 있어서 다양한 분야의 과목을 설정해 놓고 있으므로 저마다 적성에 맞는 취미를 선택하여 공부할 수가 있는데, 그중에서 書藝를 서예를 취미로 선택한 사람은 그 선택 자체만으로도 "당신은 훌륭하다!" 라고 말해 주고 싶다. 기왕에 시작한 것이라면 전혀 서두를 필요가 없다. 천천히 그리고 꾸준히 하는 것이 書藝공부이므로 오늘 눈에 보이는 발전이 없다 하여 실망하면 안 된다. 단지, 오늘 눈에 보이지는

않더라도 마음의 정서는 얻었으니, 그것은 書藝공부에 있어서 늘 함께 하는 긍정적인 에너지가 되어 미래의 발전을 가져다주는 요소가 될 것이다. 모든 분야가 다 그렇겠지만 書藝분야도 서두르면 서두르는 만큼 포기도 그만큼 빨라지는 것이다. 시간을 정해놓고 꼭 그 시간에 공부해야 한다는 일정표 같은 것은 필요 없다. 붓글씨를 쓴다는 것은 그때그때 마음의 상태에 따라 잘되기도 하고 안되기도 하는 것이므로, 붓을 잡고 싶다는 흥이 일어나게 하는 것이 중요하다. 그 방법으로는 좋은 교재를 놓고 차분한 마음으로 감상하는 것이다. 그러다 보면 그 교재의 글씨에 매혹되어 한번 써 보고 싶다는 흥이 일어나게 되며, 그때 붓을 잡게 되면 즐겁게 따라 쓸 수가 있게 된다. 그러기 위해서는 옛것을 감상할 수 있는 안목을 길러야 하는데, 그 방법으로는 교재에 설명해 놓은 이론이나 그 밖의 좋은 서적에서 논술하고 있는 내용 즉, 글씨의 역사적인 배경과 변천 과정, 그 글씨가 지니고 있는 특성, 그 글씨가 보여주려 하는 표현, 그 표현이 화려함인지 소박함인지, 말이 달리듯 한 속필인지, 여유 있는 유연함인지, 필획이 부러질 듯 강한 것인지, 거칠고 험한 것인지, 부드럽고 찰기 있는 것인지, 그리고 가늘고 굵은 음양의 기법, 선질을 윤택하고 껄끄럽게 하는 기법, 中鋒으로 뼈를 삼고 偏鋒으로 맵시를 부리는 기법 등을 감상할 것이며, 다시 점획의 구성법에 있어서 긴밀하게 하였나 성글게 하였나, 바르게 중심을 잡았나, 중심에서 기울어졌는가, 모든 글씨에 점과 획이 어떻게 변화하고 있는가, 왜? 기울이고 변화시켰을까?, 상하 좌우가 서로 양보하는 모습 등 모든 것에는 글씨를 쓴 사람의 의도가 깃들어 있는 것이니, 그것을 읽어내는 것이 감상의 눈을 높이는 방법이다. 현대인은 화려하고 규격화된 것에 익숙해져 있기 때문에, 옛것의 꾸밈없고 소박한 멋을 외면하거나 지나쳐 버리는 경향이 있다. 진정한 옛 멋은 모자란듯하면서도 완벽한 조화에 그 멋이 있는 것이다. 그것은 현대인에게 있어서 어느 때부턴가 점차 사라지게 된 부분이다. 書藝를 취미로 선택한 우리는 소박하고 고상한 옛것에 다가가 그것에 동화되어 현실에서 찌들어 버린 마음을 정화시키는, 그것은 우리가 원시적인 자연으로 돌아가 잠시 휴식을 취하는 효과와 같은 것이다. 그러므로 손으로 쓰는 기법을 익히는 것, 그에 못지않게 눈으로 보는 것 또한 매우 중요한 것이다. 마음이 손을 움직이게 해야지 마음이 손에 끌려가서는 안 된다. 그것은 마음이 나의 주인이기 때문이다. 孔子가 말하기를 「博學深問」 즉, 「널리 배우고 깊이 물어보아라.」라고 하였다. 書藝공부를 하기 위해서는 틈틈이 서점을 찾아가 관련 서적을 구입하여 견문을 넓히고, 書와 人格에서 존경받는 사람을 찾아가 깊이 물으면서 마음을 다한다면 취미생활을 넘어서 이 분야의 전문가가 될 수도 있을 것이다.

書藝란? 공부하는 사람의 방법이나 의지에 따라서 일정한 기간에 성과를 거두는 사람도 있고, 평생을 공부하고서도 잡기 수준을 벗어나지 못하는 사람도 있을 것이다. 옛 書藝家들은 전통을 중시하면서 作爲를 버리려 애썼고, 스스로를 낮추고 허세를 부리지도 않았으며, 동호인을 존중하여 교분을 돈독히 하였고, 천 리를 마다치 않고 서로 찾아가 공부한 성과를 토론하며 함께 나누는 풍류가 있었고 멋이 있었다고 한다. 그러한 것은 書藝家들뿐 아니라 學問을 하는 선비들 또한 그리하였다. 書藝를 전문으로 하는 사람들은 물론, 취미로 하는 사람도 기왕이면 즐겁고 멋지게 하는 것도 좋지 않을까 생각한다.

論語 첫머리에 「學而時習之면 不亦悅乎아 有朋이 自遠方來하니 不亦樂乎아」 즉, 「배우고 때로 익히니 기쁘지 아니한가? 벗이 있어 먼 곳으로부터 찾아오니 또한 즐겁지 아니한가.」라는 문장을 제일 첫머리에 둔 것은 의미가 있는 것이다. 먼저 널리 배우라는 것과 그리하여 학문과 덕이 쌓이면 먼 곳으로부터 친구가 찾아온다는 것이며, 그것이 진정으로 즐거운 것이라는 의미이다. 그것은 「博學深問」과 맥을 같이하는 것이기도 하다.

康有爲가 말하기를 「唐代 이후에는 왕희지와 황헌지의 書를 대단히 존중하였다. 그런데 그 二王의 書를 보통사람들이 배워서 그 경지에 도달할 수 없는 것은 그 書가 힘차고 뛰어나다는 이유도 있지만 二王 자신이 漢, 魏의 書를 모범으로 공부했기 때문이다.」라고 말한 것은 후세 사람들이 그 공부방법까지 따르지 못하고

있는 것에 대한 지적이다. 二王이 漢, 魏의 書를 모범으로 하였기 때문에 二王이 書聖이라고 불리는 지위를 얻게 되었다는 말이다. 그러므로 二王의 書가 體質古撲(글씨체가 소박함)하고 意態奇變(글씨모양의 기발한 변화)한 書를 표출할 수 있는 것이다. 康有爲는 또 말하길 「후세의 우리가 晋, 宋, 魏, 齊의 書와 견주어 손색이 없으려고 한다면, 말할 나위도 없이 漢代의 八分과 隷書를 기본으로 하여 배워야 한다.」라고 하였다. 그가 漢代의 八分과 隷書를 기본으로 하여 공부해야 한다고 한 것은 그것이 周, 秦의 金文과 小篆의 質朴한 筆意를 잘 계승하고 있으며, 碑文도 비교적 잘 보존되어 왔으므로 교재로서의 가치를 신뢰하기 때문이다. 康有爲의 실존연대는 淸 末이므로 그 당시에 전해지고 있던 書帖이라고 하는 것은 거의 다 唐代의 사람들이 투명한 종이를 원본 위에 덮고 그대로 복사한 것을 宋, 明代의 사람들이 또다시 복사에 복사를 거쳐서 전해지는 것들뿐이었다. 따라서 원본의 모습이 심하게 훼손된 것이므로 원래의 모습대로 잘 보존된 碑石에서 탁본한 자료를 신뢰하는 풍조가 일어나기 시작했다. 淸 末에는 實事求是를 기치로 하여 事實에 의한 究明을 중시하는 이른바 古證學, 金石學이 대단히 유행하였으므로 그것을 반영한 것이라고 하겠다. 따라서 그 영향이 현대에 와서도 우리나라의 書藝家들에게 큰 신뢰를 얻은 바 되어 누구나 할 것 없이 법석들이다. 後漢시대에 쓰인 隷書는 그 시대의 유행을 대변하듯 엄청난 숫자의 碑文들이 쏟아져 나왔고, 후세에까지 그 高雅한 자태를 자랑하고 있으며 漢隷를 공부하지 않은 사람이 없을 정도다. 그것들은 서점에 가면 흔한 것이므로 일일이 여기에 열거하지는 않겠다.

「史晨碑」는 魯나라의 丞相이 孔子의 廟堂에 성대하게 제사를 모셨다는 것을 기념하기 위하여 刻한 것으로서 「禮記碑」, 「乙瑛碑」와 함께 二千여 년 동안 孔子의 廟堂에 안전하게 보관되어 있다. 그만큼 孔子廟가 중국당국의 보존을 엄격하게 받고 있음을 알 수 있다. 史晨碑의 예술적 가치는 담백하고 고상한 것이라고 할 수 있다. 계속 보고 오래 임서해도 마음을 편하게 해주는 것이 우리의 주식인 쌀밥과 같이 물리지가 않는다. 左로 삐치는 (撇)과 右로 뻗어 나가는 (磔)은 단정하고 안정되어 있어서 친밀감을 갖게 한다. 文字의 모습 또한 순박함을 보여주는 것이 마치 순박한 村老와 한가로이 대화를 나누는 느낌이라고 하겠다. 「曹全碑」의 글씨는 다른 것들과 비교하여 유별나게 아름다운 자태를 뽐내고 있고, 전체적으로 橫勢(납작한 형)를 취하고 있으며, 특히 가로획의 경우 起筆(붓끝을 드리우는 부분)하는 스타일이 지나칠 정도로 구부리는 것은 다른 隷書에서 볼 수 없는 기법이다. 붓을 그어 나아가고 꺾는 방법(使轉)에 있어서는 篆書의 운필을 계승한 것이므로, 古風스럽고 찰기가 있어서 모범으로 삼기에 충분하다. 曹全碑는 郃陽縣의 曹全이라는 장관이 좋은 石材와 名筆을 신중히 선택하여 자신의 頌德碑 건립을 추진하였는데, 이 碑가 완성될 즈음에 갑자기 장관직에서 물러나게 되므로 중단하고 碑를 땅속에 묻어 버렸다는 說이 있다. 그것이 十六세기 말엽에 와서도 풍화작용의 훼손을 입지 않고 미완성의 상태로 그 모습을 드러내게 된 것이다. 史晨碑를 가리켜서 그 필획이 瘦勁(가늘고 강함)하다 한다든가, 怯簿(약한)하다고 지적하는 사람도 있으나 스스로의 한계를 드러내는 치우친 생각이다. 曹全碑가 도시의 아름다운 여인이라면 史晨碑는 화창한 봄날 들에서 나물을 캐는 여인의 모습과 같다고 할 수 있겠다.

漢隷가 모두(茂密雄厚) 한 意態를 취하고 있는 것은 아니다. 禮記碑가 가지고 있는 가늘면서 군센 필획은 임서하는 사람으로 하여금 그 마음을 긴장하여 흐트러짐이 없도록 이끌고 있다. 한편 吳讓之가 曹全碑를 임서해 놓은 것을 보게 되면 가로획의 허리 부분이 날씬한 것, 波磔이 다양한 모습을 하고 있는 것 등을 자기 筆意를 주입하여 다르게 임서해 놓은 것이, 曹全碑의 筆法과 다르면서도 그 筆意와 書風을 잘 계승해 놓고 있다. 임서란 吳讓之의 例에서 보았듯이 가는 것은 굵게 할 수도 있고, 약한 것은 힘 있게 할 수도 있는 것처럼

원본의 모습과 달라지게 할 수도 있고, 달라질 수밖에 없게 되는 것이다. 그러나 임서의 기본자세는 원본의 글씨와 똑같이 쓰려고 노력하는 마음으로 임해야 한다. 왜냐하면 원본이 지니고 있는 소박한 멋스러움에 다가가려면 점획, 결구, 운필 등의 표현방법에서 얻어야 할 것이 많을 뿐만 아니라, 그러한 자세로 임한다고 하더라도 결국 빼놓고 지나쳐 버리는 부분이 있게 마련이기 때문이다. 그러므로 古典 속에는 찾고 또 찾아도 여전히 찾을 것이 남아 있기 때문에 古典일 수 있는 것이다. 曹全碑가 설사 瘦勁, 怯薄하다 치더라도 그것은 의도된 曹全碑만의 매력이며, 모든 漢隸가 가지고 있는 書風의 하나인 것이다. 예로써 바리톤과 소프라노가 서로 다른 장점을 가지고 사람의 마음을 감동하게 하는 것과 같은 것이다.

隸書를 임서할 때 가장 주목해야 할 부분은 역시 左로 삐친 끝 부분 (頓挫)과 右로 삐친 끝 부분 (波磔)이다. (※ 원문의 기초필법에 자세하게 설명됨) 사실 隸書의 임서에 있어서 이 두 가지의 기법을 터득하고 나면 이미 절반 이상을 넘어선 것이나 다름없다. 수많은 漢隸가 있지만 모두 쓰는 투나 분위기는 비슷하므로 처음부터 이것저것 욕심부릴 필요 없이, 한 두 가지를 선정하여 집중한 후에 다른 것으로 눈을 돌려도 늦지 않다. 淸代의 書家들, 鄧石如, 康有爲 등의 書藝家들은 史晨碑와 曹全碑를 비중 있게 여기고 있는 것을 보게 된다. 淸代에는 鄧石如라는 書藝家가 있었다. 이름은 琰이요, 號는 完白山人, 完白 외의 여러 개를 가지고 있다. 당시의 皇帝의 이름에 琰자가 들어가므로 이를 피하여 (※중국에서는 옛날에 황제의 이름 字에 들어있는 字는 피하게 되어 있다) 石如, 頑伯이라고 하고 있다. 그의 書는 篆書와 隸書가 특기이며, 그의 書가 추구한 것은 秦의 小篆과 六朝의 筆法으로서 굵은 획과 응결된 힘이 특징이다. 鄧石如(이하 鄧으로 함)는 包世臣의 「完白山人傳」에서 극찬한 이후로 淸代는 물론 後代에서도 제일의 書家로 칭하여지고 있다. 鄧을 떠받들고 있는 무리 중에는 康有爲 (이하 康으로 함) 또한 예외가 아니다. 康이 말하기를 「孫星衍, 洪亮吉, 程思澤과 같은 사람들은 모두 유명한 書家들이지만 누구도 李陽氷의 범위를 벗어날 수 없었다. 그러나 鄧이 나타나서 古代와 現代의 書를 체득하여 새로운 서체를 만들었는 바, 그 筆法은 漢代의 隸書에서 가장 많이 채택한 것이다. 그러므로 과거로 향해서는 千 年來의 書家 위에 서고 후세로 향해서는 수많은 후계자를 양성하였다. 만일 지금 이후에 새로운 서체를 창안하는 者가 나타난다 하더라도, 鄧의 書法을 뛰어넘는 者는 없을 것이다.」라고 하였다. 참으로 대단한 극찬이기는 하나 후세의 일까지 단정하는 것은 지나쳤다 하지 않을 수 없는 대목이다. 康이 또한 말하기를 「程衫과 吳讓之는 鄧의 직계 제자라고 말할 수 있다. 그러나 鄧과 같은 筆力이 없고 새로운 風趣와 筆力이 없는 것은 마치 孟子의 門人 중에 올바른 유교전통을 이어받은 사람이 없는 것과 같다.」라고 말하고 있다. 위에서 康은 鄧의 書를 評하여 과거로 향해서는 千 年來의 書家 위에 선다 하였고, 또한 今後에 새로운 서체를 창안하는 者가 나타난다 하더라도 鄧의 筆力을 뛰어넘는 者는 없을 것이라고 하였으며, 그를 孟子에 비유하기까지 하였다. 그와 같이 前代와 後代, 즉 전무후무한 뛰어난 書家라면 王羲之처럼 모든 서체에 능통하여 天眞逸氣한 絕倫함이라야 가능하다. 唐代의 孫過庭의 「書譜」에 보면 「鐘繇는 楷書를 王羲之보다 잘 썼고 張芝는 草書를 王羲之보다 잘 썼다. 그러나 王羲之는 楷, 行, 草를 두루 잘 썼기 때문에 鐘, 張이 따를 수 없는 書聖의 지위에 오르게 된 것이다.」라고 하였다. 王羲之가 書聖일 수 있는 까닭은 그의 書에는 千變萬化하는 자연의 造化에 감응하는 渾然함이 있어서 天人合一의 경지인 天眞함이 있다. 그것이 바로 書聖일 수 있는 경지인 것이다.

그런데 康이 鄧의 行草에 대한 評은 한마디도 하지 않고 篆과 隸에 관해서만 수없이 늘어놓고 있다. 실제로 鄧의 行書는 密하기는 하나 疏가 없고 움츠리며 늘어져서 답답하다. 그의 隸는 六朝의 굵은 필획과 힘을 계승한 부분에 있어서는 創意가 발휘된 점이 인정되고 있다. 그러나 모든 필획의 굵기가 고정되어 있으므로 응

결된 느낌을 피할 수 없고, 음양의 변화가 없으므로 자연스러움이 떨어진다.

淸代에 있어서 鄧石如, 包世臣, 康有爲 등으로 이어지는 書의 전승과 그 계통의 무리가 그 뿌리를 존중하고 후대에 揚名하려고 하는 것은 현대의 우리나라에서도 보이고 있는 그림이며, 인간이 가지고 있는 俗性(속성)이라고 생각한다. 그러나 그들이 내걸고 있는 實事求是의 관점에 모순된 점이 있다고 한다면 누군가는 짚고 넘어가야 한다. 왜냐하면 그리하는 것이 판단력이 부족한 초학자를 위한 길이기 때문이다.

鄧의 시대에는 六朝시대의 刻書가 넘쳐나고 있을 때다. 그러므로 당시에 六朝에 대한 열풍은 書學者들을 덮어버릴 정도라고 하며 鄧, 康 또한 六朝 마니아라고 할 수 있다. 六朝의 특징은 "기골이 장대한 장수"의 모습과 "박력이 넘치는 위엄"이 매력이다. 따라서 당시는 물론, 후세의 우리나라에서도 한때 "六朝가 아니면 보지도 말라."라고 할 정도로 성행하였으며, 그 무리가 집단을 형성하여 그 바닥을 장악하기도 하였다. 漢代의 隸書가 지니고 있는 예술성은 六朝의 육중한 필획에 비하여 아름답고 단아한 모습을 하고 있다고 하겠다. 그 내면에는 원시적인 자연의 조화가 함께 숨 쉬고 있으며, 꾸밈없는 소박함은 사람의 마음을 편안하게 해주는 매력이 있다.

六朝가 人品과 용맹을 겸비한 장수라고 한다면, 隸書는 그 장수가 말을 타고 달리는 넓은 평야와 같은 것으로서, 書藝는 언제나 음양의 조화와 변화의 이치가 따라다니며 자연과 함께 발현되는 예술이다. 또한 六朝와 隸書는 다시 장수와 선비로도 비유할 수가 있는데, 장수나 선비 모두 다양한 생각과 모습으로 다양한 생활 방식으로 살아가는 것처럼, 書藝 또한 한곳으로 치우친 것보다는 다양한 시선으로 다양한 표현을 구사하는 것이 좋은 것이며, 결국 위에서 康有爲가 추앙하는 鄧石如의 書, 특히 行書와 隸書의 書法과 書風에 대하여 다소 다른 가치관을 따르고 있다는 것을 간략하게 論한 것이다. 아울러 康有爲가 말하고 있는 공부방법에 대해서도 짚어 보고자 한다. 康의 「廣藝舟雙楫」, 「學叙」에 보면 「처음으로 碑文을 배울 경우에는 반드시 文字에 종이를 대고 베껴서 形이 닮도록 노력하지 않으면 안 된다. 몇백 번이나 文字에 대고 베끼면서 연습하면 종횡으로 긋거나 누르거나 하는 붓의 움직임, 구불구불 쇠대와 같이 굽히거나 하는 用筆法이 모두 원본의 文字와 같게 된다. 그런 다음에 拓本을 보면서 임서해야 할 것이다.」라고 말하고 있다. 그리고 「北史」의 기록을 인용하면서 「北朝의 文帝는 趙文深을 江陵으로 파견하여 寺院과 廟에 안장되어 있는 모든 碑文을 影覆하게 하였다.」라고 되어 있는 것을 例로 들고 있다. 얇은 종이를 文字 위에 엎고 베껴 쓰는 방법을 北史에서는 影覆이라고 하였고, 唐代의 사람들은 響拓이라고 하였다. 文帝가 影覆을 시키고 唐人들이 響拓한 것은 좋은 글씨를 베껴서 書帖으로 만들기 위한 수단인 것이지, 베껴 쓰는 공부를 하기 위한 수단은 아니라고 본다. 또한 수백 번 이나 베껴 쓰라고 한 것은 무슨 말인가? 文字가 비칠 정도면 상당히 얇은 종이라야 하는데, 그것은 한두 번만 베껴 써도 밑으로 배어들어 原字는 곧바로 형태를 볼 수 없을 정도로 뭉개져 버릴 것이므로, 무슨 수로 수백 번을 베껴 쓸 수 있겠는가? 따라서 影覆의 방법으로 임서한 자가 얻을 수 있는 것은 문자의 모양을 베끼는 것에 한할 뿐이며, 그가 말하는 종횡으로 긋거나 누르거나 하는 방법과, 쇠대와 같이 굽히는 用筆法은 한계가 있을 수밖에 없다. 康有爲의 廣藝舟雙楫에서 鄧에 대한 편향된 찬양과 影覆으로 베껴 쓰는 것, 그리고 六朝시대의 書와 唐代의 書에 대한 편협한 시각에 대해서는 외람된 짓인 줄 알지만 짚고 넘어가야겠다는 생각을 하게 되었다. 왜냐하면 그 부분에 대한 論述이 너무 객관적이지 않기 때문에, 초보자가 믿고 따르게 되면 굴절된 가치에 빠져들 수도 있기 때문이다. 다만, 鄧의 書는 충분히 훌륭하다는 것을 인정한다는 전제하에 康의 論에 대하여 지적을 하기로 한다.

鄧은 史晨碑와 禮記碑를 가장 많이 임서했다고 한다. 그리고 楷書는 주로 六朝시대의 碑文을 공부한 것으로 전해지고 있다. 그러다 보니 그의 筆法은 頓筆과 提筆을 사용하여 필획이 中舍의 상태를 유지하고, 運筆에 있어서 轉折의 곳에서는 提筆로 轉하되 바로 頓을 유지하여 힘이 있으며, 필획은 溺墨의 妙를 잘 구사하고 있다. 그리고 그의 創意는 그만의 독특한 書風을 담은 서체를 만들게 된다. 그 능력은 包世臣과 康有爲에 의하여 古蒼質朴(고풍스럽고 질박함)이라는 評을 받게 되었으며, 대체로 옳은 評이라고 생각한다. 그러나 康의 唐代의 書家들에 대한 評은 극명하게 차이를 두고 있다. 오직 尊碑에 대한 정신이 없다는 이유만으로 평가절하하여, 저주에 가까운 論述을 펼쳤다는 것은 唐代의 書에 대한 몰이해가 불러온 굴절된 가치관의 표출이란 생각이 든다.

康의 말에 의하면 「中唐 이후에는 流派(尊碑派)가 점차 쇠망하고 후세에는 드디어 그 筆意를 계승할 사람도 없어졌다. 그것은 顏眞卿, 柳公權과 같은 사람들의 추악한 書風이 초래한 것이다.」라고 하고 있다. 그리고 米芾의 말을 인용하여 「顏眞卿, 柳公權의 각각 그러한 경향(六朝를 따르지 않은)을 宋代의 米芾은 顏眞卿의 書를 醜怪之惡札(추악하고 괴팍한 書)이라고 말하고 있다.」라고 하였다. 이어서 「歐陽詢의 書는 범을 그리고 있는데 개와 같다.」라고 한 것과 「褚遂良의 書는 대단히 形이 나쁘고 큰 머리이며, 눈이 깊이 들어가고 縱으로 가늘고 길어서 林木이 나란히 서 있는 것과 같아 字에 변화가 없다.」라고 한 寶泉의 비평을 거론하며 [이유 있는] 비평이라고 말하고 있다. 康有爲는 淸 末의 사람으로서 당시에 유행하던 碑學派의 한 사람이며, 특히 六朝시대 碑文의 마니아라고 할 수 있다. 그리고 鄧石如는 六朝시대의 碑文을 근본으로 공부에 전념하여 古茂渾朴(康의 評)한 篆書와 隷書로 一家를 이룬 사람이다. 따라서 碑學派의 주장은 碑文의 글씨는 옛 書法을 계승한 것이므로 質朴하다는 것이며, 碑文 중에서도 六朝시대의 楷書와 漢代의 隷書를 가리켜 書法을 갖춘 글씨로 신뢰하고 있다. 또한 그들이 말하는 筆法, 古意라는 것이 淸代에까지 전해져 왔는데, 하물며 그보다 千百여 년 앞선 唐代에서 書法, 古意를 따르지 않았다고 하는 것은 말이 안 된다.

唐代에는 歐陽詢, 顏眞卿, 柳公權, 褚遂良, 虞世南의 五大書家가 있었다.
그들은 각자 자기만의 독특한 서체를 완성하였으며, 각 서체별로 예부터 전해져온 筆法을 충실하게 준수하고 있다. (※楷書 歐陽詢, 顏眞卿의 "基礎筆法講座" 증보판에 그 筆法을 상세하게 거론할 것이며, 이 책은 隷書를 위한 책이므로 생략하기로 함)
康有爲는 六朝와 唐의 書가 지니고 있는 차이점을 다음과 같이 거론하고 있다. ※()는 필자의 견해임.

- 六朝 : 필획이 굵고 충실하다.[茂密] (동감)
- 唐 : 필획이 가늘고 허약하다.[凋流] (가늘면서 강하고 아름답다)
- 六朝 : 필획이 알맞게 조화롭다.[和] (자연스러운 조화, 동감)
- 唐 : 필획이 조화롭지 않다.[爭] (作爲는 보이나 충분히 조화롭다)
- 六朝 : 운필이 느긋하다.[澁] (공감)
- 唐 : 운필이 빠르다.[滑] (三過法을 준수하여 느긋함)
- 六朝 : 필획에 변화가 있다.[曲] (동감)
- 唐 : 필획에 변화가 없다.[直] (六朝보다 더 다양한 변화가 있다)
- 六朝 : 구애받지 않은 자유스런 形.[縱] (동감)
- 唐 : 융통성 없고 자유스럽지 않음.[斂] (虛, 盈, 起, 伏, 集, 散, 藏, 露, 陰, 陽 등의 자유로움)

위와 같이 친절하게 六朝와 唐의 차이점을 들어 놓고 있다. 그러나 사람에 따라 보는 각도가 다를 수가 있다고 백번 인정한다 하더라도, 완전 반대의 모습으로 본다는 것에 대하여 참으로 놀랍고 충격적이라고 하지 않을 수 없다.

천하의 모든 만물은 반드시 그 존재 이유가 있고, 각각 질량과 성분을 가진 유기체와 무기체로서 공간을 채우고 있으며, 인간과 함께 우주의 질서에 동참하고 있는 것이다. 그리고 그중에서 오직 인간만이 깊고 넓게 생각할 수 있다고 하여 [만물의 영장]이라고 한다. 그러나 인간이 [생각할 수 있다는 것] 바로 그것은 인간에게 최대의 행복이자 동시에 최대의 불행이 되는 것이다. 그것은 음양의 법칙 또는 상대성 원리에 의한 당연한 현상이다. 그러므로 비록 인간이 만물의 영장이라고 하더라도 역시 완벽할 수가 없어서 인간의 한계에서 벗어날 수 없는 것이다. 그러므로 늘 무언가를 놓쳐버리고 지나치는 것이며, 우리는 그것을 '실수'라고 한다.

智者,「千慮一失」즉,「지혜로운 자가 千 번을 생각하더라도 하나쯤은 실수하게 된다.」라는 말이 있다. 동서고금의 인류사회가 그 [놓쳐 버린 것]을 깨달으며 다시 찾고, 또 그렇게 하기를 반복하며 진화해 왔다. [절대]는 신의 영역일 뿐 인간에게는 오직 [상대]만이 있을 뿐이다. 늘 이쪽이 있으면 저쪽이 있는 것처럼 저쪽이 없으면 이쪽이라는 것 자체가 성립될 수 없기 때문이다. 六朝시대의 書에는 반드시 놓쳐버린 것이 있을 것이며, 唐代의 書에도 당연히 놓쳐버린 것이 있을 것이다. 또한 六朝의 書에는 그만의 장점이 있을 것이며, 唐의 書 또한 장점이 있는 것이다. 그 장점을 놓쳐버리고 단점만 보게 된다면 그것이 바로 실수인 것이다.

이브가 에덴동산의 선악과를 따먹는 실수로부터 인류는 늘 크고 작은 실수 속에서 살아왔다.

康有爲는 六朝의 장점만 보고 唐代의 장점은 놓쳐버리는 실수를 하였으며, 鄧의 書는 善으로 보고 唐人의 書는 惡으로 보는 굴절된 시각을 보여주고 있다. 그것은 마치 여러 후보가 경쟁하는 선거에서 三十퍼센트의 지지로 당선된 사람이 나머지 七十퍼센트의 유권자를 망각하고 자기도취에 빠져있는 것과 같은 것이다. 唐代의 書는 후세의 七十퍼센트의 사람들이 열화와 같은 성원을 보내며 그것을 교재로 채택하고 있다. 六朝의 書가 質朴하여 고풍스러운 초가집이라고 한다면, 唐의 書는 다소 화려한 현대식 저택이라고 할 수 있다. 초가집은 소박한 멋은 있으나 불편한 점이 있고, 현대식 저택은 편리함은 있으나 소박한 멋은 없다. 唐代의 書가 六朝의 書에 비해 다소 소박함이 떨어진다고 할 수도 있겠으나, 唐의 書 또한 현대인의 시각에는 무척 質朴함으로 다가오고 있고, 唐의 書가 지니고 있는 質朴함에는 화려한 美까지 포함하고 있으며, 古來의 書法 또한 빠짐없이 구사하고 있다. 그리고 唐의 五大書家의 創意가 발휘되어 있어서 각 서체의 특징을 선별적으로 취사선택하여 임서하면 다양한 변화의 意熊를 공부할 수가 있다. 顔眞卿의 서체에서는 藏鋒과 提筆, 屋漏痕(中鋒에 의한 필획으로, 그 속에 含藏된 骨이 溺墨되어 鋒의 痕跡이 드러나지 않음)의 筆法에 의한 부드러움 속의 강함, 그리고 소박함 속에서 솟아오르는 은근한 힘, 그 線이 풍겨주는 篆意는 다정함까지 보여주고 있다. 그 밖의 書家들 또한 다양한 筆法으로 다양한 意熊를 갖추고 唐太宗의 신뢰를 받아 그 명성을 날리고 있었던 인물들이다. 그러할진대 어찌 저 淸의 康有爲의 書가 그에 미칠 수 있겠는가? 하물며 唐의 書를 추악하다 하며 어찌 버리기를 강요한단 말인가? 지하에서 五大書家가 크게 웃을 일이다.

文字의 발생에서
隷書의 발생까지

1. 殷, 文字의 발생과 甲骨文字

어느 나라나 그 始祖가 있게 마련이다. 그 始祖는 神格化되어 하늘과 땅의 온갖 조화의 기미에 미리 감응하여, 앞으로 다가올 자연재해에 준비하고 대응하면서 만백성을 편안히 다스리는, 즉 '聖人'이라고 칭해진다.

대개 이와 같은 내용으로 그 나라의 史記의 첫머리를 장식한다. 중국에서는 「伏羲」, 「神農」, 「黃帝」를 내세워 三皇이라 일컬으며, 紀元前 二七00年경에 黃帝가 천하를 통일하여 文字, 수레, 배 등을 만들고 藥法, 度量衡, 曆法, 音樂 등의 文物制度를 확립하여 中央을 主宰하였다고 되어 있다. 또한 黃帝시대에 記錄을 담당하던 관리인 「倉頡」이라는 史官이 있었는데 事物의 理致에 밝은 매우 총명한 사람이였으며, 이 倉頡이라는 사람이 하늘의 별과 땅의 산천을 비롯한 삼라만상을 깊이 관찰하여 文字를 창제하였다고 한다. 이로써 중국의 文字, 즉 漢字가 처음으로 만들어졌으며 이를 뒷받침하여 倉頡에 대하여 말하길 「창힐은 나면서부터 글자를 잘 썼다.」라는 기록이 있는 것으로 보아, 倉頡은 文字를 아름답게 쓰는 書藝家의 기질도 있었던 것 같다. 그런데 근대에 와서 새로운 사건이 하나 발생하는데, 그것은 陝西省 서남쪽 교외 主居遺址에서 알 수 없는 부호가 새겨진 土器가 상당량 발굴되었던 것이며, 거기에서 출토된 土器는 「倉頡」이 文字를 발명한 시대보다도 훨씬 앞선 시대인, 즉 先史時代, 新石器시대의 물건이었던 것이다. 비록 土器에 새겨진 부호들은 글꼴을 갖춘 文字는 아니지만, 적어도 文字를 대신하여 무언가를 기록하기 위한 수단의 하나인 것은 분명하다.

현대 중국학자들은 「당시의 귀족들은 글꼴을 갖춘 문자(象形文字)를 사용하였으나, 이것에 대하여 일반 천민들은 그들만이 통하는 간편한 부호, 즉 土器에 새겨진 부호를 사용했다.」라고 말하고 있다. 다시 말해서 귀족들은 倉頡이 만든 文字를 사용하고, 천민들은 세간에서 통하는 간편한 부호를 사용했다고 하는 것은 陝西省에서 출토된 文字가 倉頡이 발명한 귀족적 文字와는 별개라는 의미를 가지고 있다. 일단 倉頡이 文字를 만들었다는 후대의 의문에 대하여 변명처럼 들리는 대목이라고 하겠다. 또한 始祖는 神聖한 인물로 史記의 첫머리에 등장시키고, 文字에 관한 부분에서는 始祖가 主宰하는 역사 문화적인 일의 始源에 상징성을 부각시킬 만한 인물로 倉頡을 앞에 세워 놓은 것이 아닌가 하는 생각도 해본다. 옛날 先史시대로부터 殷王祖에 이

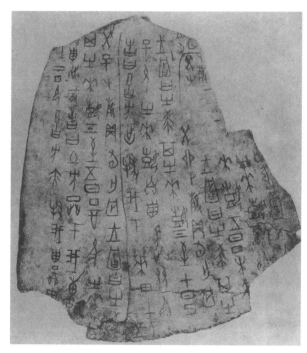

殷　第一期武丁時代獸大片 上甲骨文字

18

殷代金文圖象文字

르기까지의 사이에는 새끼로 매듭을 짓거나, 풀과 같은 것을 엮어서 표시하는 방법으로 의사를 전달하거나 기록해 두는 수단을 썼다고 한다. 殷王祖에 와서는 문물이 발달하면서 형상이 있는 것들을 象形文字로 표기하는 정도로 진화하게 되었다.

현재 우리가 볼 수 있는 중국의 文字 중에서 가장 오래된 文字는 「甲骨文字」이다. 거북이 등뼈(甲)나 짐승의 뼈(骨)에 새겨진 文字라 하여 「甲骨文字」라고 하기도 하고, 殷시대의 古城인 옛터(墟)에서 발굴한 文字라 하여 「殷墟文字」라고 하기도 하며, 占卜의 辭를 새긴 文字라 하여 「殷墟卜辭」라고 하기도 한다. 殷代에서 史官들은 나라의 大, 小事를 치르는 儀式에서 문서를 읽어내고 그 문서를 보관하고 기록하는 자리에 있었다. 그러다 보니 史官은 文字를 아름답고 단정하게 쓸 수 있는 능력을 가진 자라야 될 수 있었다. 당시에 학식과 재능을 겸비한 史官들은 특정한 계층으로서 소위 사회지도층이라고도 할 수 있었을 것이다. 그 특정계층의 지위를 후대에까지 누리게 하기 위하여 氏族들 간에 작문능력과 서예 등을 가르치고 전승하면서, 氏族을 형성하고 유지하였다고 한다. 甲骨文字가 붓으로 써서 새긴 것인지, 아니면 甲骨에 바로 예리한 도구를 사용하여 새긴 것인지에 대해서는 학자들도 다소 주장에 차이가 있다. 그런데 近代에 중국 河南省 安陽小屯에서 甲骨文字가 출토되었을 때, 그 발굴된 甲骨을 정리하고 고증하는 일에 직접 임했던 「董作賓」이 甲骨文字를 殷代의 武丁시대(一期)로부터 紂王시대(五期)까지로 구분해 놓고, 이어서 그 名期의 文字를 시대별로 書風의 특징을 말하여 一期의 文字는 雄偉라고 표현하였고, 二期의 文字는 正整이라고 표현한 것으로 보아 殷代에 이미 文字를 아름답게 써보고자 하는 욕구가 작용했다고 볼 수 있다. 그때가 殷代의 후반쯤으로 본다면 文字가 書藝로서 전통을 확립하게 된 시점이 될 것이다. 다시 한 번 짚어 보자면 甲骨文字가 중국 文字의 기원은 아니다. 甲骨文字는 후대 사람들이 실제 눈으로 볼 수 있는 古代의 文字 중에서 최초로 발굴, 확인된 文字일 뿐이다. 甲骨시대 훨씬 이전인 先史시대부터 형상을 그림형태로 표시하는 행위가 행해지고 있었다. 그로부터 오랜 세월이 지나는 동안 진화되고 발전하면서 殷의 甲骨에 이른 것이다. 甲骨文字를 상형문자라고 부르기는 하지만 甲骨은 이미 순수한 상형문자의 수준을 넘어 筆劃化되었으며, 殷代 후반에는 예술의 원형을 갖춘 書藝로 성립되고 있었다. 그것은 殷代 후반의 甲骨文字(五期)에서 볼 수 있는 것으로, 이미 文字가 아름다움을 지닌 일정한 필획으로 쓰이고 있었다.

19

殷代 말에서 周代 초로 이동할 무렵에 청동기에 새겨진 文字로서 甲骨과는 아주 다른 글꼴의 銘文이 발견되는데, 鑄型으로 파서 청동기에 부어 만든 金文이다. 이것이 周代의 金文에 영향을 미치게 될 기반이 된 것이다. 그 鑄型의 글씨는 붓에 먹을 찍어서 쓴 원고가 있었을 것이다. 殷代 말에서부터 모습을 보이기 시작하니 銘文을 「圖象文字」라고 부른다. 그때의 사회구성은 氏族제도로 되어 있다 보니, 氏族들이 후대에까지 세습하고자 하는 마음에서 銅器를 제작할 때 반드시 그 氏族을 그림 식으로 표시해 놓은 것이다. 그 표시는 氏族의 직업을 표시해 놓은 것이라고 하기도 하고, 銅器를 제작한 사람의 이름을 표시한 것이라고 하기도 한다. 殷代의 甲骨文字와 圖象文字는 비슷한 시대의 것이면서도 甲骨에 비교하여 圖象의 文字는 좀 더 발전한 모습을 하고 있다. 殷代 초기의 甲骨文字는 호랑이, 사슴, 말과 같은 짐승을 표현한 것이 일정하지 않지만, 殷代 말기에 들어서면 그것들이 회화적인 성격으로부터 멀어지면서 체계화된 文字의 형식을 갖추기 시작한다. 圖象의 文字는 문장이 아니며 글자 수도 두세 자가 전부인 것이 대부분이다. 하지만 더러는 열자 이상으로 된 제법 긴 문장도 여러 개 발견되기도 했다. 金文은 鑄型으로 파서 鑄物제작된 것과, 이미 만들어진 청동기에 칼로 파서 새기는 두 가지 방법이 있다. 鑄物제작을 하는 것은 殷 말에서 周 중반까지 성행한 것이고, 칼로 파는 銘文은 戰國시대에 주로 행해진 것이다. 이 金文이 문장의 형식을 제대로 갖추고 그 글씨 또한 서예로서의 성격이 본격적으로 유행하게 되는 것은 周代부터 활발하게 일어난다. 殷에서 金文이 보이기 시작한 것은 殷代 말기에 圖象文字가 발견된 시점에서 짧은 기간에 속할 뿐, 金文의 본격적인 시대는 역시 다음 시대인 周代에서 그 꽃이 만개한다.

2. 周代의 金文

金文은 殷代 말기부터 보이기 시작했다. 그 시대의 金文은 周代로 이동할 무렵의 길지 않은 동안 象形文字의 형태로 청동기에 새겨진 것이며, 書藝로서의 美的 가치는 부족하다 하더라도 당시의 文字로서는 획기적인 것이었다. 그 殷代 말의 鑄造기술은 周代의 金文의 礎石이 되었다. 붓을 사용하여 본격적으로 文字를 쓰기 시작한 것은 周代의 金文에서부터 비롯됐다. 金文이란 청동기와 같은 그릇을 만들 때 그 틀(鑄型)에 쇠를 녹여 부어서 만든, 즉 鑄物에 새긴 文字를 말한다. 그 그릇을 만들기 위한 틀에 새긴 글씨는 붓으로 쓴 것을 원고로 삼아 새겼을 것이다. 金文은 西周, 東周, 春秋戰國시대에 성행한 鑄造法에 의한 산물이며, 수천 년 동안 땅속에 묻혀 있다가 近代에 와서 발굴되어 고고학자들의 고증과 정돈 및 해설에 힘입어, 먼 옛날 古物의 정체가 밝혀지게 되었다.
周代의 金文이 중국 여러 곳에서 출토되었다는 기록은 많지만, 실제로 우리가 볼 수 있는 것은 그리 많지 않다. 그것들을 소개하면 아래와 같다.

殷代 말기 小屯期 「金文圖象文字」
西周 초기 「作册令彝」
西周 중기 「大克鼎」
春秋時代 「蔡候盤銘文」

春秋, 戰國시대 「戰國時代印」
東周시대 「朱書盟誓」
周(시대불명) 「散氏盤銘」

위에 열거한 金文 외에도 많다고는
하지만 주로 볼 수 있는 것들은 위
와 같다. 周代의 金文은 종(鍾)
이나 솥(鼎)에 새겨진 것이 많으
므로 「鐘鼎文」이라고 하기도 하
고, 그릇에 새겨져 있다고 하여
「盤銘」이라고 하기도 한다. 그
시대는 현대에 비하면 많이 원시
적이라 하겠다. 그만큼 원시적
이다 보니 글씨도 그만큼 원시
적일 수밖에 없다. 생각건대 원
시적인 것에는 세속적인 꾸밈이
덜 가해졌을 것이므로 拙朴한 글
씨가 표현된 것이라 여겨진다.
周代 초기의 成王, 康王시대엔 書
藝로서의 면모를 다분히 갖춘 金
文이 성행하게 되었고 그 시대가

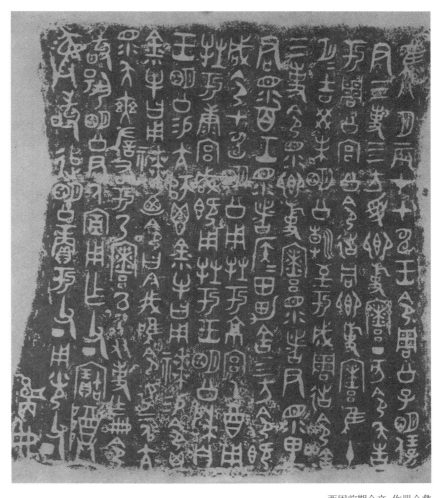

西周前期金文 作冊令彝

書의 完成期라고 할 수 있다. 武王이 殷나라를 정복하고 천하를 통일한 시기에도 여러 가지 金文이 있었으
나, 후세 사람들의 補修가 가해진 것들이라 그 진위에 대한 논란이 많다고 한다. 그러므로 金文은 武王 이
후로부터 成王, 康王시대에 와서 신뢰를 받을 수 있게 되었다고 한다. 그 시대에는 文字를 예술적으로 표
현해보고자 하는 높은 안목이 갖추어지기 시작한 것이다. 그러므로 그때의 書를 말하여 「入鋒에 있어서
는 힘차고, 收筆은 상당히 예리하며, 필획이 굵은 특징을 보이기도 하고, 結構에 있어서는 복잡한 자
와 간편한 자에 따라 글씨의 길이와 폭이 각양각색이다. 필획의 線質은 탄력이 있고, 전체적으로 잘 정
돈되어 있다.」라고 하는데, 이와 같은 정도라면 이미 그 당시의 書藝수준은 최고라고 할 수 있겠다. 그러
므로 成王, 康王시대의 金文에 대해서는 書藝의 完成期라고 한다. 西周 초기의 銘文에는 王의 연대와 이
름 그리고 제작자와 글씨를 쓴 사람의 이름이 기록되어 있지 않았다. 그 이유에 대해서는 자세히 알 수 없
으나 후세에 이름을 남기려는 명예에 대한 욕심이 없었지 않았나 하는 생각이 든다. 자기집착과 같은 욕
심이 없으므로 글씨에 作意가 없는 소박함이 표출된 것이라 생각된다. 殷代나 周代에서 文字에 밝고 글
씨 또한 능숙하게 쓸 수 있는 부류는 상류계층에 속해 있었을 것이며, 주로 관직에 종사하는 사람이 대부
분이다. 고대의 銅器銘에서 王의 이름이 새겨진 것은 穆王시대부터 보이기 시작하였다. 그 시대, 특히 穆
王시대의 金文에는 「穆王이 모처에서 신하에게 하사하여 신하가 이것을 기념하여 조상을 위한 祭器를 만
들었다.」라고 쓰여진 것이 있는데, 王國維는 이것에 대하여 「王의 이름이 새겨진 것은 죽은 후에 붙여지는
諡號가 아니라 생전의 이름이다.」라고 하였다. 이어서 普渡村(周의 豊鎬의 서울)의 유적에서 발굴된 銅器
銘에 새겨진 穆王의 이름 또한 살아 있을 때의 것으로 확정되었다. 그 시대부터 王에게 충성을 맹세하는 긴 문

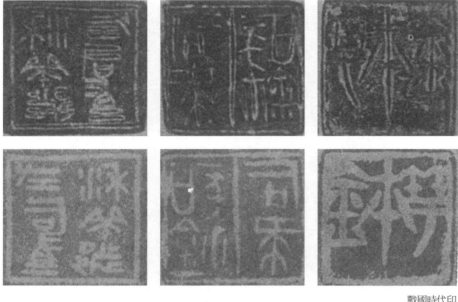

戰國時代印

장의 金文이 등장하게 된다. 특히, 厲王시대가 되면 金文의 문장으로서의 형식이 확립되면서 이백, 삼백자에 달하는 金文이 나타나게 된다. 거기에 기록된 내용 중에는 왕의 은총을 입어 상을 받는다는 내용이 있다. 그것은 주로 周왕조를 대대로 섬기어 충성을 맹세하고, 은총을 받으면 그 은총을 후대에까지 계속 세습하여 그 직위를 이어 가려

하는 그런 내용을 인용하고 있는 것으로 되어 있다. 대를 이어 영화를 누려 보겠다고 하는 가치관을 가진 상류계층에게는 그것을 안전하게 지키려는 保身主義가 작용했을 것이므로, 스스로의 마음은 불안이라는 덫에서 헤어나지 못했을 것이다.

왕의 은총을 받아 상을 받으면 그것을 대를 이어 누리게 해 달라고 조상에게 제사 지내는 내용의 靑銅器가 제작되었다는 것으로 보아, 金文의 문장은 주로 상류층을 중심으로 행해지고 있었음을 알 수 있다. 이러한 관습은 西周 말기에까지 이어졌다. 그 시대에도 王이 恩賞을 하사할 때 의식의 절차에 필요한 문장을 史官이 木簡에 쓴 것을 策命이라고 하는데, 西周 후기의 金文은 그 策命을 중심으로 만들어졌으며 그것을 「策命金文」이라고 한다. 그 策命에 의하면 王이나 제후로부터 영토를 받은 귀족 신분의 사람만이 靑銅器로 된 祭器를 주물제작 할 수 있는 특권이 인정되었다고 한다. 특권의식을 가지고 교만하지 않기는 어려운 것이며 교만은 소박한 것으로부터 멀어지게 되고, 保身主

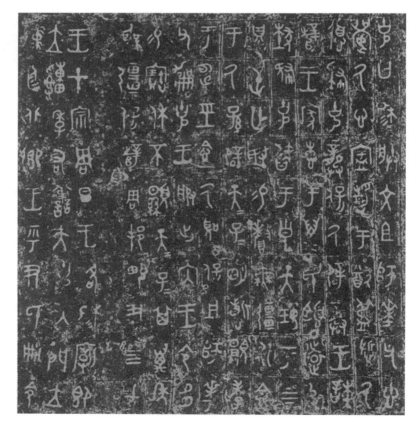

西周大克鼎

義는 王에게 아첨하지 않을 수 없으므로 문장과 글씨에 있어서 王의 심기를 살펴야 하는 장애 때문에 애써 꾸미려 하게 될 것이며, 그러한 것이 바로 글씨에 나타나는 것이다. 그러므로 그 시대의 글씨에는 作爲가 심하게 배어 있게 된 것이며 穆王, 厲王 시대에 金文의 글씨는 타락하였다고 하는 것이다. 학자들은 그 시대의 金

文에 대하여 「문장은 사무적으로 되어 있고, 글씨는 고정화되어 있으며, 필획은 가늘고 필력은 떨어졌다.」라고 하였다. 더욱이 厲王의 폭압정치에 의하여 민심은 떠나고, 급기야 반란을 초래하는 바가 되어 부득이 망명을 하게 되는 것도 당시의 金文에 반영된 바라 할 수 있다.

西周왕조가 犬戎이라는 서북쪽 유목민의 침략을 받아 패하게 되면서, 宗周(수도)를 버려두고 河南省 洛陽 부근에 정착하여 東周를 세우고 부활하게 된다. 그러나 東周왕조는 東周왕조 때에 누리던 권위가 사라지고 있었다. 중국 전역에서 天子라 불리우던 존칭은 그대로 유지하고 있었으나, 列國을 통치하던 지배력은 상실

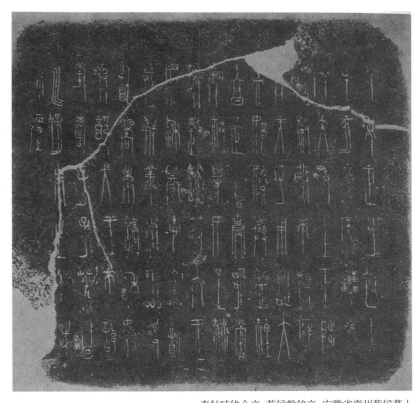

春秋時代金文 蔡侯盤銘文 安徽省壽州蔡侯墓土

하고 있었다. 그리하여 힘이 강해지기 시작한 도시국가들이 서로 勢를 과시하는 이른바 十二列國이 대립하는 春秋시대가 열린 것이다.

春秋戰國시대로 내려와서 蔡國이라는 나라가 있었다. 楚나라의 침범을 받은 蔡侯는 두 번씩이나 도읍을 옮겨야 하는 치욕을 받으며, 州來라고 하는 곳에서 下蔡를 세우고 吳나라의 보호를 받아야 하는 처지가 되었다. 이때의 蔡侯의 墓에서 蔡侯의 부장품인 청동기와, 吳나라 王光의 銅器가 함께 출토되었다고 한다. 그런데 이 蔡侯의 盤銘은 春秋 말기의 金文 중에서 가장 높은 평가를 받게 된다. 그 글씨는 필획이 가늘고, 세로로 긴 형태를 자랑하고 있으며, 단정한 書風의 특징을 지니고 있다.

東周시대 말기에는 「石鼓」라는 碑石이 발견된다. 周의 옛터에 秦이라는 신흥국이 세워졌는데 돌에 文字를 새기는 시도를 했다고 한다. 그때 열 개의 돌이 있었는데 북과 비슷한 형상을 하고 있다고 해서 「石鼓」라고 했다. 그리고 그것은 周의 宣王 때에 세워졌다고 전해져 왔으나 東周의 신흥국인 秦에서 만들어졌다는 새로운 주장이 제기되었으며, 최근의 연구결과에 의해서 東周의 秦에서 만들어졌다는 결론을 이끌어 냈다. 또한 그 결론을 뒷받침하는 것으로서 秦始皇이 세웠다는 泰山, 嶧山 등의 일곱 개의 碑에 새겨진 李斯의 서체와 공통점이 있다는 것이다. 秦의 어느 왕의 시대인가에 대해서는 확실한 증거가 확보되어 있지는 않지만, 東周시대의 秦의 石刻인 것은 분명하다는 것이다. 그러므로 「石鼓文」에 대해서는 다음에 記述될 秦의 시대로 넘기기로 한다.

3. 秦의 小篆에서 隷書로

秦의 始皇이 여섯 나라를 모두 멸망시키고 천하를 통일한 것은 紀元前 二二一年쯤으로 되어 있다.

그때 始皇帝는 李斯를 대동하고 천하 각지를 순회하게 되는데, 가는 곳마다 刻石을 세웠다고 한다. 그것은 모두 일곱 개로 알려져 있는데 泰山, 嶧山, 之罘, 東觀, 琅琊臺, 碣石, 會稽가 그것이다. 그중에서 泰山과 琅琊는 原石 그대로 남아있다고 한다. 三千三百여 년이 지난 현대인이 실물을 직접 감상할 수 있다는 것은 실로 행운이 아닐 수 없다.

泰山은 碑 자체는 原石 그대로이지만 그 글씨는 후대 사

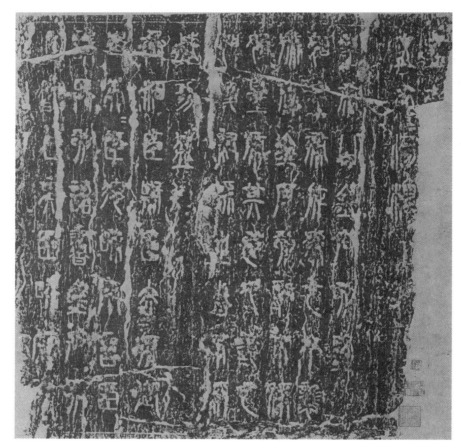

琅琊臺刻石

람들에 의하여 復刻된 것이라고 하니, 原石에 原刻 그대로 보존되어 있는 것은 琅琊臺 뿐이며, 그것은 열세 줄로 새겨져 있는 碣石이라고도 한다. 당시에 건립된 刻石들의 글씨는 후대에 널리 알려져 있는 丞相 李斯의 작품이다. 그는 博學多識의 학자이며 정치가, 서예가로서 전국에 흩어져 있는 文字를 하나로 통일하여 小篆을 만들었다. 그 文字로 秦始皇의 위업을 찬양하는 頌德表를 지어서 李斯가 직접 小篆으로 쓰게 된 것이다.

秦代의 書는 李斯의 小篆이 근본이 되었으며, 후대의 서학도들 또한 배우지 않으면 안 될 모범이 되고 있다. 그 필획은 철과 같이 힘차고, 필획의 結構도 생생하고 변화무쌍하다. 東周 말에서 秦 초의 大篆으로 알려진 그 유명한 「石鼓文」은 중국은 물론 우리나라, 일본에서도 이미 第一의 보물로 삼고 있다. 그 書體는 縱, 長, 大, 小, 方, 圓 등 다양한 형태로 자유자재하게 구사하고 있다. 石鼓文의 제작연대에 대한 의문이 수없이 제기되는 가운데, 중국의 학자들에 의한 최근의 연구결과에 따르면 秦의 李斯의 글씨와 공통점이 있다는 것으로 의견이 모여지게 되었다. 연대로 보아선 東周시대 말기의 신흥국인 秦시대를 말하는 것이라고 하겠다.

이 石鼓文은 唐의 韓退之, 宋의 蘇東坡의 詩에도 등장하고 있다. 書格이 격식에 구애받지 않고 자유롭게 써놓은 것이 마치 모자란 듯하면서도 완벽한 質朴의 극치라고 할 수 있다. 〔향기로운 풀이 구름과 함께 모여있는 모양〕이라고 표현되고 있는 것으로서, 여러 말이 필요없이 스스로 훌륭한 風趣를 풍기는 자태라고 말할 수 있다.

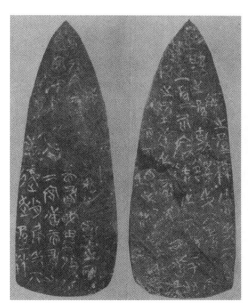

東周　朱書盟誓馬県出土

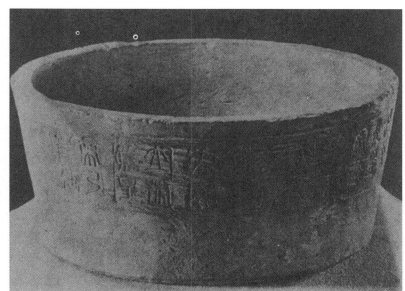

秦權　量山東省県出土

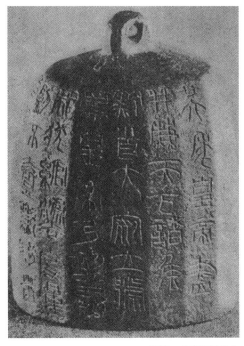

秦權　甘肅安県出土

東周시대와 결국 春秋戰國시대에 이르면서부터 필획이 풍성하고 윤기 있는 둥근형의 글씨가 모습을 보이기 시작했다. 그것이 秦의 李斯가 문자를 통일하는데 있어서 또한 이바지하는 바가 되었다. 당시의 秦에서는 전국각지의 여러 나라에서 사용하고 있는 文字가 무려 일곱 종류에 달했으며, 많은 혼동을 초래하는 원인이 되었다. 그것을 하나로 통일한 해결사가 바로 李斯이다.

秦始皇은 여섯 개의 나라를 하나로 통일하여 秦帝國을 세우고, 李斯를 시켜 文字를 통일하고 度量衡도 표준을 정하였으며, 저울에 사용하는 추(權)도 청동으로 만들었고, 量(斗)도 동기로 만들어서 널리 배포하여 만백성을 편리하게 하였다. 그것들이 근대에 와서 甘肅成 秦安에서 출토되었는데 이름 하여 〔秦權〕이라고 하였다. 그리고 그 무렵에 山東省 鄒縣에서 유물이 출토되었는데 그것은 곡식의 양을 잴 때 쓰는 〔秦量〕이었다. 두 보물의 글씨는 篆書의 긴 형을 네모나게 변형시켰으며, 그리고 轉折 부분의 둥근 곡선을 모나게 쓰면서 篆書에서 이탈해 가는 모습을 보이기 시작하였다. 그러한 현상은 다음 시대로 옮겨 가려는 서막이라고 하겠다.

수천 년의 세월을 간직한 甲骨, 銅器, 權量과 같은 유물들은 그 몸에 많고 적은 상처를 입은 채로 후대에 그 모습을 드러내고 있다. 秦始皇이 詩書, 六經을 불태우고 학문과 사상을 탄압하여 儒學者들을 땅에 묻어 죽였다고 하는 焚書坑儒를 거치고도 詩書, 六經, 道經 등이 없어지지 않고 은밀한 곳에서 숨 쉬고 있었던 것처럼, 書가 조각된 유물들 또한 거의 온전한 형태로 또는 여러 개의 조각으로 살아남아 있었던 것이다.

4. 漢의 八分과 隸書

八分이란 篆書(小篆)에서 隸書로 변화하는 과정에서 생겨난 書體로서, 秦 말에서 漢 초에 그 모습을 드러내기 시작한 書體를 말하는 것이다.

八分은 秦 말 漢 초에 石碑와 저울추에 새겨진 〔秦權〕과, 곡식의 양을 잴 때 쓰는 말에 새겨진 〔量銘〕과 기와에 새겨진 〔瓦當〕과, 도장에 새겨진 〔印篆〕 등에서 주로 볼 수 있는 것이다. 이와 같은 것들은 하나같이 篆書의 모습을 하고 있으므로 보는 이로 하여금 오해의 소지가 있기도 하다. 八分에 대한 이해를 전제로 하고 보게 되면, 왜 八分이라고 하는지 알게 될 것이다.

八分이란 것은 중국에서도 千 년이 넘는 세월 동안 의문과 혼란을 야기시킨 것이므로, 앞에서 대략 언급한 바 있지만 다시 여러 학자들의 論據를 들어 밝혀 보고자 한다.

- 蔡邕의 父인 蔡文姬는 「楷書의 八分을 제거하여 二分을 남기고, 篆書의 二分을 제거하여 八分을 남긴 것을 八分이라 한다.」
- 唐의 張懷瓘은 「八分은 小篆의 획수를 절반쯤 줄인 것을 말하는 것이고, 楷書는 다시 八分의 획수를 절반쯤 줄인 것이다.」
- 吾丘衍은 「秦權과 秦量에 새겨진 문자는 秦의 篆書이고, 아직 波磔이 사용되지 않은 것이 八分이다. 秦의 篆書에 많이 닮았다.」
- 高鳳翰의 八分說에는 「漢代 末의 蔡邕이 처음으로 波傑을 사용하여 쓰는 書體를 보고 八分이라 하였는데 그렇지 않다. 八分의 (分)은 分別(나뉜다)의 (分)이지, 좌우로 分散한다의 分이 아니다.」

위의 論據들을 살펴보면 각자의 說이 조금씩 다른 것을 볼 수 있다. (줄이고 나뉘고)와 (좌우로 분산)으로 나뉘어 있다. 생각건대 (分) 字는 分散의 分이 아니라 分別의 (分)이라고 하는 說은 설득력을 얻기에 부족함이 없을 것 같다. 한편 우리나라의 書藝家들이 알고 있는 八分說은 어떤 것인지 궁금하여 여러 사람과 의견을 나누어 보았다. 우리나라에서는 언젠가부터 淸末의 康有爲의 書論이 종

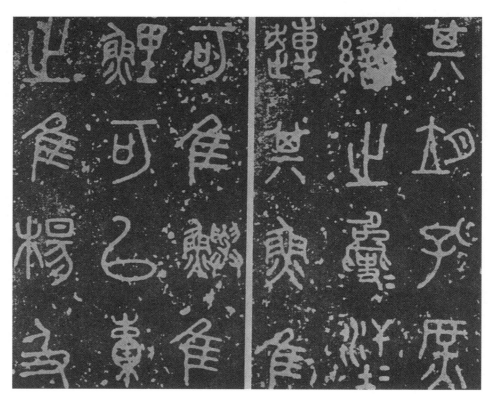

東周　石鼓文〈宋拓〉

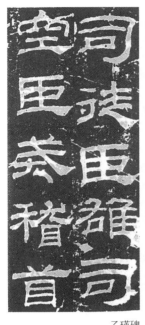 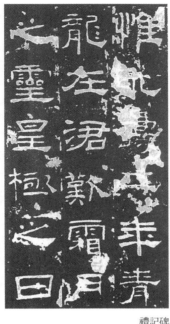 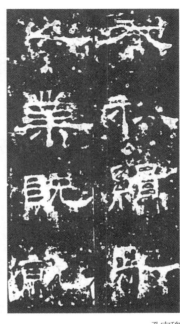 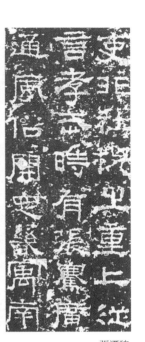

乙瑛碑 禮記碑 孔宙碑 張遷碑

결자의 위치에 자리 잡고 있음을 알게 되었다. 그러므로 康有爲의 論이 우리나라의 書藝家들에게 신뢰받는 바가 되어 있는 고로, 그것에 의지하여 八分論에 대한 결론을 도출해 보고자 한다.

康有爲(이하 康으로 함)는 「劉熙載는 漢代의 隸書는 小篆의 八分이고, 小篆은 大篆의 八分이며, 楷書는 隸書의 八分이다.」라고 말하고 있는 것은 대단히 옳다. 진실로 古代로부터 現代까지 변천을 올바르게 이해하고 있어서 그의 의견은 참으로 훌륭한 것이다. 또한 「前漢, 後漢의 碑文의 변천에 주목하여 말하고 있는 것은 옳은 것이다.」라고 하였으며, 康은 또 말하기를 「시대의 변화와 더불어 文字의 形이 조금씩 변화하여 옛날의 字形에서 二分쯤 변화하여 八分쯤 남은 字形을 八分이라고 하는데, 그 호칭은 漢代人의 입에서 입으로 전해진 것이다.」라고 한 것과 「蔡邕이 前漢의 波磔이 없는 書와 篆書와 隸書의 중간에 있는 것이 前漢의 八分이다.」라고 한 것, 그리고 또 「張懷瓘이 波磔이 있는 書體를 後漢의 八分이라고 하며, 波磔이 있는 것도

波磔이 없는 것도 다 漢代의 八分이다.」라고 한 것 등 모두 다 그대로 따라도 좋은 것이라고 했다.

다시 정리하자면 周의 大篆이 변하여 八分 남은 것은 秦의 八分이고, 秦의 小篆이 변하여 八分 남은 것은 漢의 八分이라고 하는 것이다. 나아가 漢의 八分이 변하여 八分 남은 것은 六朝시대의 楷書의 八分이 될 것이다. 漢 초와 특히 漢 말에는 수 많은 碑가 있었으나, 그중에 일부에서 筆法은 篆書이나 書體는 隸書인 소위 八分體가 모습을 보이고 있었으며, 그것들은 波磔이 있는 것도 있고 없는 것도 있었다. 이와 같이 八分이란 波磔의 有無와 상관없이 앞 시대의 書가 二分(二할) 변하여 八分(八할) 정도 남은 것을 말하는 것이다. 그러므로 八分이란 書의 변화과정의 정도를 산술적으로 나타낸 호칭일 뿐, 書에 붙어 다니는 書體로서의 명칭이 아닌 것이다.

後漢의 許愼은 「說文解字」의 序文에서 「많은 사람들이 文字나 經書를 다투어 해설하고 있는데, 秦의 篆書를 倉頡 때의 文字라고 하거나, 父에서 子로 스승과 제자로 전승된 것을 어찌 변화시킬 수 있겠느냐고 말하는 실정이다.」라고 한 것은

鄧完白

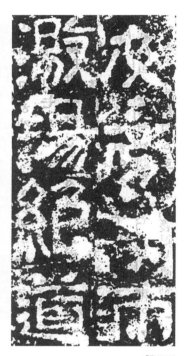

三老諱字忌日記 祀三公山碑 郙閣頌

당시의 학자들에 의하여 論述되고 있는 것들이 굴절된 시각에 의한 것이 많다는 것을 지적한 것이다. 文字가 후대로 내려오면서 자연적으로 생략과 변혁이 이루어진 것이지, 한 시대의 특정인에 의하여 의도적으로 변화시킨 것이 아니라는 것이다.

하늘과 땅을 포함하여 存在하는 모든 것은 변화하지 않는 것이 없다. 주역에 나오는 이른바 〔生生不已〕인 것이다. 즉, "생겨나고 생겨나며 끝이 없다."는 뜻이다. 따라서 이미 생겨난 것은 다시 〔變變不已〕 즉, "변하고 변하여 끝이 없다."는 것이다. 이것이 자연의 조화이며, 그것은 공간에서 시간으로 태초에서 영원으로 이어져 끝이 없는 것이다. 倉頡이 文字를 만들고, 李斯가 小篆을 만들고, 程邈이 隷書를 만들었다고 하는 記錄이 여러 곳에서 보이고는 있지만, 사실 그들은 문자의 변화과정에서 정리 및 체계화하는 일에 이바지 했을 뿐, 직접 文字나 書體를 만든 것은 아니다.

시대가 後漢의 和帝, 安帝 때에 이르게 되면서 波傑을 사용하여 左右로 넓힌 隷書로 조각된 石碑가 수없이 많았고, 그것들이 지니고 있는 예술적 가치는 후세인의 엄청난 추앙을 받는 바 되어 書의 모범으로서의 지위를 지켜왔다. 隷書는 붓으로 쓰는 방법에 있어서 상당 부분을 篆書의 筆法을 사용하고 있다는 것이며, 그것이 文字가 서서히 변해온 것을 반영하는 것이다. 그 변화의 현상은 다시 楷書로 이어지게 될 것이며, 그것도 역시 楷書의 八分이라고 부르게 될 것이다. 그런데 隷書에서만 八分이라는 호칭을 사용할 뿐, 그 이후로는 八分이라고 하는 호칭은 들어보지 못했다. 그것은 八分이라는 호칭이 隷書에 머물러서 더 이상 나아가지 않고 있기 때문일 뿐, 변화과정에는 八分이라는 호칭이 따라다니는 것이 맞는 것이다.

漢代는 시대적으로 夏, 殷, 周, 秦과 唐, 宋, 明, 淸의 중간시대에 속해 있어서 위로는 옛 書法의 영향을 받았으며, 앞으로는 미래시대에 영향을 미치는 역사적인 지점에 있으므로, 漢隷는 옛것의 古風과 質朴을 지니고 후세에 따라야 할 과제를 제공해 주고 있다. 그로 인하여 현대의 우리도 마음만 먹으면 언제든지 원하는 종류를 쉽게 구할 수 있게 된 것이다.

어느 초학자가 隸書를 보고 「예술적인 글씨라서 예서라고 하는 것이냐?」라고 물어온 적이 있다. 사실 隸書의 〔隸〕字를 아직 보지 못하였다면 그런 발상이 나올 수도 있다고 생각했다. 隸書는 그 초학자가 본 그대로 예술적인 書體가 맞기 때문이다. 옛시대의 소박함과 당시의 약간은 화려한 美까지 함께 어우러져 있는 자태는 예술적이고도 남음이 있다.

漢代의 隸書는 그 수를 헤아릴 수 없을 정도로 종류가 많으나, 몇 가지만 소개해 볼 것 같으면 아래와 같다.

瓦當 "延年"

瓦當 "維天降靈, 延元萬年, 天下康寧"

八分 : 〔郙閣頌〕 소박하고 힘차며 오묘하다. (樸茂雄深)
　　　　〔祀三公山碑〕 아름답고 위엄이 있다. (環偉)
隸書 : 〔史晨碑〕〔乙瑛碑〕 신비스럽고 조화로움. (虛和)
　　　　〔曹全碑〕〔元孫碑〕 뛰어난 운치가 있다. (秀韻)
　　　　〔景君銘〕〔封龍山碑〕〔馮緄碑〕 힘차고 시원스럽다. (駿爽)
　　　　〔西狹頌〕〔孔宙碑〕〔張壽碑〕 느긋하고 대범하다. (疏宕)
　　　　〔石門頌〕〔楊統碑〕〔楊著碑〕〔夏承碑〕 힘이 충실하고 고상하며
　　　　　자연스럽다. (高渾)
　　　　〔東海廟碑〕〔校官碑〕 필획이 굵고 넉넉함. (茂豊)
　　　　〔尹宙碑〕〔范式碑〕 화려하고 아름다움. (華艷)
　　　　〔衡方碑〕〔張遷碑〕 짜임이 있고 정돈됨. (凝整)

漢代의 隸書가 오랜 세월 동안 자연의 風化를 겪으면서도 완전히 磨滅되지 않고, 古風스러운 자태를 간직한 채로 후세 사람들의 감상과 임서의 대상으로 전해져 온 것은 행운이라고 하지 않을 수 없다.

執筆法

옛사람이 筆法〔執筆法〕을 전수한 계통을 보게 되면, 古人의 筆法을 後漢의 崔瑗이 전수받게 되면서 鍾繇와 王羲之에게 전하게 되고 다시 隋代의 智永禪師에 전해지고, 智永이 虞世南에게 전하고 虞世南이 다시 陸柬之에게 전하고, 陸柬之가 그의 조카인 陸彦遠에게 전하고 陸彦遠이 또 다시 張旭에게 전하고, 張旭은 崔邈에게 전하고 崔邈은 韓方明에게 전했다고 되어 있다.

위와 같이 전해진 筆法은 古典의 모범으로서 완벽한 존중을 받으며 계승되어 왔다. 그러나 그 엄격한 筆法도 宋代에 와서는 다소 새로운 주장이 제기되면서 한때 변질되는 현상을 겪기도 하지만, 그럼에도 불구하고 전통의 맥은 굴절됨 없이 현대에까지 엄존하고 있다. 古人의 筆法 중에서도 특히 〔執筆法〕이 이견의 대상에 오르게 되는데, 그것은 붓을 어떻게 잡고 써야 글씨가 잘 되느냐 하는 수단의 문제이기 때문에, 이견이 생기는 것은 자연스러운 현상이라고 볼 수 있겠다. 그러나 여러 이견 속에서 절대 다수의 사람이 따르는 것은 역시 전통적인 執筆法이라 하겠다. 그것을 아래에 論述해 보고자 한다.

王僧虔의 「筆訣」에는 「가운뎃손가락은 筆管을 견제하여 앞쪽으로 당기고 엄지손가락은 筆管의 왼쪽에 대며, 집게손가락은 오른쪽에 두고 약손가락은 筆管의 움직임을 누르며, 새끼손가락은 약손가락에 붙여서 약손가락의 움직임을 돕는다.」라고 하였다.

盧携이 말하는 (王羲之, 王獻之의 執筆法)「엄지손가락은 筆管을 밀고 가운뎃손가락은 졸라매며, 집게손가락은 엄지손가락이 미는 것을 다시 받아 밀고 약손가락은 붓의 쳐짐을 막는다.」라고 하였다.

엄지손가락을 붓대의 왼쪽에 대고 밀 때에는 엄지손가락의 맨 끝으로 대는 것이며, 이때 엄지손가락의 가운데 마디가 왼쪽을 향하여 직각으로 꺾이게 된다. 집게손가락은 엄지손가락이 미는 것을 되받아서 미는 것이며, 이때 집게손가락은 붓대의 윗부분에 걸고 손가락 끝이 아래쪽을 향하여 걸어서 힘을 지탱한다. 또한 이때 엄지손가락과 집게손가락의 사이에 타원형으로 공간이 생긴다. 이것을 새의 눈, 즉 〔鳳眼法〕이라고 하는 것이다. 가운뎃손가락은 중간의 둘째 마디부터 아래를 향하여 수직으로 꺾어서 붓대의 아랫부분에 대고, 약손가락은 첫마디의 등 부분으로(손톱과 살의 사이) 붓대에 대고 힘을 지탱한다. 새끼손가락은 약손가락에 붙여서 약손가락을 돕는다. 唐代의 李俊主는 이 부분에 대하여 「筆管을 엄지손가락의 上節의 先端에 대고, 가운뎃손가락은 손가락 끝을 대며, 약손가락은 손톱과 살의 경계에 댄다.」라고 한 것이 이것이다. 위의 설명은 붓을 직접 잡고서 하나하나 따라 해보는 것이 빠른 이해에 도움이 될 것이다. 이렇게 다섯 손가락이 서로 도우며 힘의 균형을 조절한다 하여 〔五指齊力〕이라고 한다. 이렇게 五指齊力이 되면 붓대는 수직으로 서게 되며, 수직의 자세가 잘 유지되도록 다섯 손가락이 고르게 제 역할을 하는 것이다.

이와 같은 방법으로 붓을 잡고 글씨를 쓸 때에는 자연히 팔과 어깨가 적당히 긴장되므로 안정된 자세가 잡히게 된다. 이 筆法을 〔撥鐙法〕이라고 하는데, 이 방법으로 글씨를 쓸 때에는 팔꿈치를 한껏 들어서 어깨와 팔이 거의 수평이 되게 해야 한다. 그러므로 심지어는 물이 담긴 컵을 팔에 올려놔도 쏟아지지 않게 해야 한다는 말까지 있다. 이와 같이 팔을 허공에 달아 놓은 듯이 치켜든다 해서 〔懸腕法〕이라고도 한다.

붓을 잡을 때 筆管의 위쪽을 잡느냐, 아래쪽을 잡느냐 하는 문제에 대해서도 옛사람들 역시 다른 의견을 내놓

고 있는데 大字, 中字, 小字에 따라 자연스럽게 위아래의 차이가 생길 수도 있을 것이다. 王羲之의 스승이였던 衛夫人은 「筆頭(붓대 맨 위)로부터 五센치 정도를 잡았다.」라고 하고, 盧携는 「붓의 위쪽을 잡느냐 아래쪽을 잡느냐 하는 것은 종이와의 거리에 의한다. 위쪽을 잡으면 필획에 긴장이 없어져서 충실하지 않게 되지만, 아래쪽을 잡고 글씨를 쓰게 되면 운필에 힘이 들어가며 중후하게 된다.」라고 말하고 있으며, 包世臣이 말하고 있는 黃乙生의 執筆法은 「黃乙生은 붓의 아래쪽을 잡았다.」라고 하는 것으로 보아, 대체적으로 중간에서 약간 아래쪽을 잡는 것이 좋을 것 같다.

淸代에 書의 계통을 이루고 있는 한 門派가 있다. 그들의 筆法은 黎山人은 謝蘭에게 筆法을 전하고 謝蘭은 朱九江에게 전하며, 朱九江은 康有爲에게 筆法을 傳授했다고 한다. 康有爲는 그의 스승인 朱九江 先生을 대단히 위대한 學者이며 書藝家로 존경하고 있다. 그가 스승의 執筆法에 대하여 「平腕竪鋒, 虛掌實指」즉, 「팔은 수평으로 하고 붓끝은 수직으로 하며, 손바닥은 虛하게 하고 손가락은 實하게 하였다.」라고 하고 말하며, 처음으로 그 執筆法을 배워서 낮에는 종이에 밤에는 허공에 글씨를 쓰며 열심히 하였다고 한다.

위에서 언급한 執筆法은 다섯 손가락이 서로 도우며 힘을 고르게 하는 五指齊力과, 팔꿈치를 들고 팔을 사용하여 붓을 움직인다는 懸腕法에 대하여 설명하였다. 그런데 서두에서 언급한 執筆法에 대한 이견은 宋代에서 주로 보이고 있다. 宋代에는 詩, 書, 畵를 통하여 고상한 풍류를 즐기는 것을 좋아했다. 그것을 상류사회를 이루고 있는 특권층의 멋으로 여기고 있었으므로, 書藝는 그들이 멋을 부리는 하나의 기호로 자리 잡게 되었다. 풍류를 좋아하는 그들은 자신들을 대자연에 맡겨 蕭散超越의 경계에서 노닐며 詩, 書, 畵를 벗으로 삼았다. 사유가 자유분방한 그들에게 筆法이라고 하는 것은 벗어버려야 할 불필요한 것일 수도 있었을 것이며, 마음이 筆法에 끌려간다는 생각도 했을 것이다. 蘇東坡는 그의 詩에서 「얼굴이 아름다우면 찌푸린다 하여도 그 아름다움은 손상되지 않는다.」라고 하여, 방법이야 어찌 되었든 아름다우면 그만이라는 가치관을 표현하고 있는 것은 그것을 반영하는 것이리라. 그는 또 말하길 「붓을 잡는데 정해진 방법은 없고 힘을 빼고 여유 있게 잡는 것이 중요하다.」라고 한 것, 또한 방법에 구애받지 않으려는 자유의지의 발로라고 할 수 있겠다. 歐陽脩는 「손가락으로 붓을 미는 것이지 팔은 움직일 필요가 없다.」라고 하여 예로부터 전해져 온 筆法에서 떠나 있는 것을 볼 수 있다.

사실 三센치 이하의 小字를 쓸 때에는 손목과 손가락으로 민첩하게 붓을 움직이는 방법도 필요하다고 본다. 大字를 쓸 때에는 손가락으로 미는 것에 한계가 있으므로 자연히 팔을 움직여 쓸 수밖에 없게 된다. 심지어 양손을 쓸 수 없는 사람이 입으로 붓을 물고, 어떤 사람은 발가락으로 붓을 잡고서도 능숙하게 붓을 사용하는 것을 본 적이 있다. 사람의 두뇌는 목표를 설정하여 주입시키면 유도탄이 목표물을 향해 쫓아가서 명중시키듯, 두뇌의 목표추구 기제가 스스로 목표를 수정해 가며 달성하는 신비한 구조로 되어 있다고 한다. 書를 배우는 우리는 執筆法에서부터 모든 書法에 이르기까지 체계적인 이론과 실기를 함께 공부하여 신비한 두뇌에 분명한 메시지를 입력하면, 두뇌의 도움을 받아 좋은 결과를 가져오게 될 것이다.

紙 . 筆 . 墨

王僧虔의 「論書」에 「蔡邕은 글씨를 쓸 때 올이 촘촘한 명주가 아니면 붓을 내리지 않았다. 左伯이 만든 종이는 섬세하여 광택이 있고, 韋誕이 만든 먹은 漆과 같이 검어서 대단히 훌륭하다. 만일 붓글씨를 쓰고 싶다는 생각이 들었을 때, 남루한 붓이나 시원찮은 먹 때문에 기분을 망친다면 슬픈 일이다.」라고 한 것은 紙.筆.墨의 質의 高下에 따라 기분이 좌우되기도 하고, 기분을 망치면 글씨도 잘 안 되고 오히려 스트레스의 원인이 될 수도 있다는 것이다.

대개가 어릴 적부터 들은 말이 「좋지 않은 붓으로 공부해야 나중에 어떠한 붓으로 쓰더라도 잘 쓸 수 있다.」 또는 「목수가 연장 탓 하는 거 봤느냐?」라고 하는 말을 들어 봤을 것이다. 실제로 紙.筆.墨의 質의 高下에 상관 없이 그것의 성질에 따라 글씨의 성질도 그것에 맞추는 것이 능력이라고 하겠다. 그러나 모든 것이 도구가 부실하면 마음대로 안 되는 것은 당연한 것이다.

蘇東坡는 「먹은 아동의 눈동자와 같이 검은 것이 좋다.」라고 하였다. 그는 매일 아침 먹을 한 말(一斗)이나 갈아 놓고 그날 안에 다 써버렸다고 한다. 옛사람은 먹을 진하게 갈아서 썼다고 하는데, 먹에는 아교성분이 들어 있어서 먹물이 진할수록 그 아교성분이 筆毫(붓털)가 흩어지지 않게 응집시켜 주므로, 필획을 찰기 있게 쓰는데 도움이 된다. 진한 먹물이라고 해서 너무 진하여 걸쭉한 상태를 말하는 것은 아니다. 그 정도로 진한 상태가 되면 뻑뻑하여 붓이 나가지 않게 되므로 글씨를 쓸 수가 없게 된다. 진하다는 것은 종이에 먹물을 가했을 때 번지지 않는 정도를 말하는 것이다. 먹물을 찍어 쓸 때에도 적당한 상태가 요구되므로 진한 먹물을 많이 찍어서 쓰게 되면, 필획이 유연하기는 하나 살만 찌고 힘이 없는 결과를 낳게 된다. 반면에 엷은 먹물을 적게 찍어서 쓰게 되면 필획이 윤기가 없고 붓털이 갈라지기 쉽다. 그러나 초보단계에서 임서할 때에는 엷은 것 보다는 진한 편이 좋다. 우리나라와 일본에서 상당히 엷은 먹물을 사용하는 것이 한때 유행처럼 자리 잡았던 때가 있었으나, 그 방법은 書에 능숙한 사람이 墨色을 하나의 표현수단으로 활용하여 墨의 質과 紙의 質을 조화시킨 것으로서 평가될 수 있다.

淸 末의 康有爲는 「紙.筆.墨이 각각 적합하여야 좋은 글씨를 쓸 수 있다. 종이가 단단한 경우에는 부드러운 붓을 사용하고, 종이가 부드러운 경우에는 단단한 털의 붓을 사용한다. 종이와 붓이 함께 단단하면 송곳으로 돌 위에 글씨를 쓰는 것과 같고, 종이와 붓이 함께 부드러우면 진흙으로 진흙 위에 문지르는 것과 같다.」라고 말하였다. 이와 같이 옛사람들이 紙.筆.墨에 많은 관심을 기울이고 있는 것은 그것이 글씨의 技法에 영향을 미칠 뿐만 아니라, 마음의 작용에까지 장애요소가 되기 때문이다. 紙.筆.墨이 마음에 如意치 않으면 마음이 안정되지 않고 그 마음은 글씨에 바로 표출되는 것이다.
唐의 柳公權은 「心正則 筆正」 즉, "마음이 바르면 곧 글씨도 바르다." 라고 한 것을 書藝를 하는 사람이라면 모르는 사람이 없을 것이다. 또한 宋代의 명장인 岳飛는 「병법의 運用의 妙는 一心에 있다」라고 하였다. 紙.筆.墨이 병사요 무기라고 한다면, 장수의 마음에서 勢가 꺾이면 안 될 것이다.

第 二 篇
基本筆法 講義

緒言

옛날에 書學에 뜻을 두고 入門한 사람은 그저 취미로 뛰어드는 정도가 아니라, 學問을 닦는 데 있어서 함께 가야 하는 필수 과목으로 생각했다고 한다. 學問의 길이란 公平無邪한 天道를 窮究하여 사람의 道理로 발전시켜 경건하게 따르는 것이며, 그 公平無邪한 自然의 무궁한 변화 속에서 書의 움직임을 읽어내어, 그것을 書法으로 연결시켜서 엄숙하게 따르는 것이 書를 배우는 올바른 길이라고 생각했다는 것이다. 天道는 사람이 따라야 할 道理이며, 自然의 변화는 글씨가 따라야 할 道理이다.

우리가 여기서 배워야 할 筆法, 즉 陰陽, 起伏, 氣勢, 盈虛, 疾澁, 方圓, 曲直, 疏密, 緩急, 戰掣, 截曳 등은 用筆과 運動에 모두 사용되는 것으로서, 하나같이 自然의 변화속에서 나타나는 현상이다. 옛날의 書學者들이 書學을 마음을 닦아 가는 길로 생각하게 된 것은, 天의 道理와 人間의 道理와 書의 道理를 엄숙하게 준수하여 스스로의 마음을 단속해 보고자 하는 자세에서 시작된 것이다.

그에 힘입은 바 되어 고상한 人格과 學問, 詩, 書에 능통한 사람이 많이 나오게 되었으며, 그들 모두 學問과 書는 함께 가야 한다고 말하고 있다.

위와 같은 道理를 엄수한다는 문제는 筆者도 하고자 하는 마음뿐, 실제로 행하지는 못하고 있는 부분이다. 하지만 天道니 人道니 하는 것은 그렇다 하더라도, 書의 道理에 한해서는 많은 노력을 하고 있다고 생각한다. 그럴 수밖에 없는 것이 筆法을 알고 그것에 의하여 뜻과 같이 글씨가 잘 되면, 성취감 같은 것이 생겨서 즐겁기 때문이다.

그러므로 여러 가지 筆法을 성실히 따라서 글씨를 써 놓으면, 筆畫에서부터 章法에 이르기까지 자연적인 변화가 이루어짐을 볼 수 있게 된다. 그것은 筆法이 만들어진 이유가 바로 그 변화를 추구하기 위한 것이기 때문이다.

언젠가 중진 書藝家들의 전시회를 관람하게 되었는데, 한 작품 앞에서 시선이 멈추었다. 그 작품의 글씨는 매우 힘차게 쓰여져 있어서 다른 작품 가운데서 튀어 보였다. 그런데 뭔가 부족하다는 생각에서 벗어날 수가 없었다. 이어서 돌아가며 다른 작품들을 감상하다가 또다시 한 작품 앞에서 한동안 멈추어 서게 되었다. 앞에서 본 그 힘찬 글씨는 한눈에 들어온 데 반하여, 이 작품은 한눈에 들어오지는 않았지만 한동안 그 앞에 머무르게 하는 매력이 있었다.

그 매력은 바로 변화였다. 한 자 한 자에서 전체에 이르기까지 변화하는 모습을 오랫동안 보더라도, 계속 볼거리를 제공해 주고 있었기 때문이다. 이와 같이 書란 단정하고 아름다운 것, 그것만으로는 예술성을 갖추었다고 할 수 없는 것이다. 아름답지는 않더라도 奇妙한 매력을 발산한다든지, 또는 화려한 기교는 없더라도 꾸밈없는 소박한 모습을 보여준다든지 하여, 보는 이의 마음을 움직여 주는 風趣가 있어야 한다. 왜냐하면 화려하고 아름답고 또는 힘찬 것만 가지고서는 우선 보기에는 좋을지 몰라도, 금방 시들하여 오래도록 사람의 마음을 잡아 두지 못하기 때문이다.

그러함으로 옛사람들의 拙朴한 書에 관심을 기울이게 되는 것이며, 또한 그들이 후세에 전하여준 筆法을 준수해야 하는 이유가 여기에 있는 것이다.

筆法이 가지고 있는 성격에는 形勢로 드러나는 부분과 눈으로는 감지할 수 없는 부분이 있다. 후자의 경

우는 마음속에 그려져 있는 그림을 붓을 통하여 표현하는 미묘한 부분이기 때문에, 筆畫과 字形 속에 은밀하게 숨어 있어서 눈으로 감지할 수 없고 오직 마음으로 느끼는 수밖에 없다. 따라서 그 부분은 글로써 설명하는 것 또한 쉽지가 않다. 그것을 공부하는 순서는 우선 눈에 보이는 것부터 충분하게 연습하는 것이다. 筆法을 이해하고 運筆이 어느 정도 숙련되면, 내 마음과 글씨의 마음이 서로 교감하는 경지로 나아가게 되며, 보이지 않던 부분이 눈에 들어오게 된다. 따라서 거기에 이르게 되면 지금까지 배웠던 筆法은 또 다른 형태의 방법으로 응용할 수 있게 되어, 스스로 표현수단의 범위를 넓혀가는 경지에 이르게 된다. 그러므로 필법은 반드시 준수하여 글씨를 써야 한다는 것이며, 뿌리가 충실한 나무라야 그 가지 또한 풍성해진다는 것이다.

그런데 筆法이 가지고 있는 궁극의 목적은 이 筆法을 버려야 한다는 것이다. 筆法이란 江을 건너기 위한 배일뿐, 江을 건너고 나서는 배는 버려두고 뭍으로 홀가분하게 걸어가야 한다는 것으로, 강을 건너게 해준 배가 소중하다 하여 계속 끌고 가는 것처럼 어리석은 짓은 없기 때문이다.

우리 書學者들도 강을 건너기 전까지는 이 배가 꼭 필요한 것이므로, 열심히 노를 저어 강 저편에 도달하게 되어서는 배를 버리고 여유 있게 즐기는 바가 되기를 희망한다.

圖解(그림설명)에 대하여

이 책에 사용된 圖解는 붓의 진행과정과 붓의 상태를 보여주기 위한 수단일 뿐, 실제로 글씨를 쓸 때의 붓의 상태와는 같지 않다는 것을 미리 밝혀둔다.

그러나 초학자에게 쉽게 이해시킬 수 있는 방법과 모양으로 자세하게 그려 놓으려고 노력하였다. 아울러서 그 모양과 운필과정에서 주로 사용되는 筆法 또한 자세하게 설명해 놓았다. 물론 붓을 사용하여 직접 쓰는 것을 보고 실제로 느끼는 것만은 같을 수 없을 것이다. 또한 붓을 움직여서 진행하는 과정에는 여러 가지 미묘한 표현수단이 가해지게 되는데, 그러한 것들을 모두 말과 글로 설명할 수 없다는 것 또한 안타깝게 생각하는 부분이기도 하다.

그러나 이 책을 통하여 공부해야만 하는 독자들을 생각하여, 어떻게 하면 쉽게 이해하고 습득할 수 있을까 하는 고민을 많이 하게 되었다. 그럼에도 불구하고 그림과 설명이 이해가 안 될 수도 있다. 그러나 집중하여 다시 읽어보면 바로 이해할 수 있을 것이다.

그리고 그림의 설명을 이해하려면 먼저 거기에 사용된 筆法의 용어를 확실하게 이해하지 않으면 안 된다. 그런 의미에서 많이 사용되는 기본적인 필법의 用語를 따로 설명해 놓았으니 참고하기 바란다.

초학자가 그림의 설명을 따라 그대로 쓴다는 것은 결코 쉬운 일은 아니다. 그러나 숙달된 書家들도 처음에는 모두가 쉽지 않은 과정을 극복하고 점차 익숙해지게 된 것이므로, 반복하여 연습하는 수밖에 없는 것이다.

그리하여 차츰 붓의 운용이 자연스럽게 되면, 그림에 설명해 놓은 부분을 일부 무시하고 밀어붙이더라도 제대로 된 필획을 만들어 놓을 수가 있게 된다.

그렇게 되면 내가 붓을 이겨서 붓이 나의 뜻을 따라오게 되는 것이다.

基本畵에 사용되는 筆法설명

頓筆 : 방향을 바꾸며 힘차게 누르는 방법으로서, 필획의 굵기 정도에 따라 많이 또는 약간 눌러준다.

提筆 : 붓을 들면서 붓끝이 일어서도록 하는 방법이다. 붓이 눌려있는 상태에서 붓을 들어주면서 붓털이 모이게 하여 다음 동작으로 연결시키기 위한 방법이다. 붓을 든다고 하는 것은 붓끝이 모일 정도로만 든다는 뜻이지, 붓이 종이에서 떨어지도록 든다는 뜻이 아니다.
※ 그림에는 ◎로 표시하였음.

戰掣 : 戰(떨 전) 掣(끌 체) 붓을 떨면서 잔잔한 물결처럼 끌어간다는 의미로, 또다른 표현으로는 붕어의 비늘이 이어진 것처럼 떨면서 끌고 가는 방법이다. 그리하면 붓털이 가지런히 자리 잡게 되며, 붓털이 머금고 있는 먹물이 적당히 흘러내려서 필획이 충실해진다.
※ 그림에는 ⟫⟫로 표시하였음.

曳筆 : 붓을 끌고 나아가는 방법으로서, 붓의 상태가 뜻과 같이 되었을 때에는 과감하게 끌고 가야 한다. 그러나 線에는 때로 변화를 주어서 밋밋함을 피해야 할 때도 있고, 붓끝에 먹물이 부족하여 갈라질 때도 있으므로 截, 曳, 起伏의 기법을 적절하게 사용하게 된다.

截筆 : 붓을 그어 나아가다 멈추는 것으로서, 한 획을 긋는 과정에 몇 번을 멈춘다는 것은 없다. 붓끝이 꼬여있다든지 붓을 정돈하여 강하게 그어야 할 때, 그리고 線에 起伏을 주어야 할 때에 사용한다. 여기서 멈춘다고 한 것은 속도를 줄여서 의도한 대로 그어 나아갈 수 있도록 하는 것일 뿐이지, 정지를 의미하는 것은 아니다.

起伏 : 필획에 변화를 꾀하기 위하여 붓을 율동감 있게 움직여 주는 것이다. 한 획의 어느 곳에서 또는 몇 번을 사용한다는 것은 없다. 붓을 그어 나아갈 때 자로 잰 듯이 반듯한 것은 반드시 피해야 하는 병폐 중의 하나이다.
起伏을 사용하는 부분은 미묘한 표현의 수단이기 때문에 설명에 어려움이 있다. 그러나 隸書에 있어서 빼놓을 수 없는 수단이기 때문에 보다 많은 노력이 요구되는 부분이기도 하다.

基本劃의 수련

모든 書體는 그 글씨를 이루고 있는 필획의 하나하나가 각각 제자리에서 그 역할을 유감없이 발휘할 때, 좋은 書體로서의 모습을 드러내게 된다. 따라서 각각의 한 획이 제자리에서 그 역할을 다하기 위해서는 글씨를 쓰는 사람이 표현하고자 하는 모든 수단을 동원하여 그 필획에 모두 담아놓아야 하는 것이다.
이제 우리가 공부하게 될 基本劃은 한 字를 이루고 있는 여러 획 중에서 포인트가 되는, 또는 중요한 자리에 속해 있는 필획들을 따로 끌어내서 집중적으로 공부하는 것이다. 그것들을 대략 橫劃, 縱劃, 撇劃, 波劃, 轉折로 구분하고 우선 크게 확대하여 연습할 수 있도록 하였다. 또한 基本劃은 같은 필획이라고 하더라도 여러 가지 상황변화에 따라서 그 모양 또한 변형된 모습을 띠게 된다. 그렇다 하더라도 기본적인 筆法의 바탕 위에서 변화하는 것이므로, 基本劃만 충분히 연습하여 습득하게 되면 그 상황변화에 어느 정도 맞추어 나아갈 수 있는 요령이 생기게 된다.
基本劃의 수련방법은 위에서 설명한 〔基本畵에 사용되는 筆法설명〕과 뒤에 그려 놓은 圖解를 참고하면 된다. 대부분이 처음에는 어려움을 겪게 될 것이다. 그러나 포기하지 말고 반복하여 연습하게 되면 차츰차츰 좋은 성과를 얻게 될 것이다.

橫畫

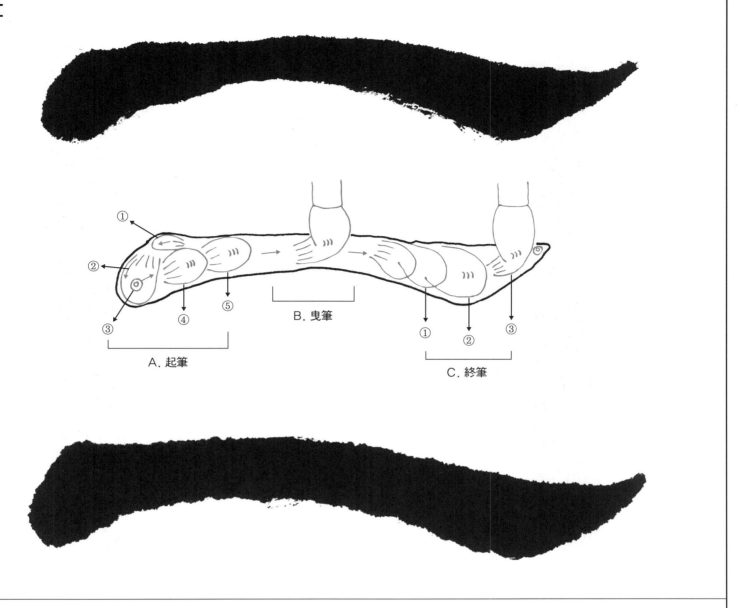

A. 起筆

그림① 入鋒 : 화살표의 방향을 따라 붓끝으로 逆入한다.

그림② ③ 提筆 : 그림②의 화살표의 각도를 따라 점을 찍듯이 눌러준다.
　　　　　　　이어서 차츰차츰 붓을 세워 그림③의 ◎의 표시에서 붓을 완전히 일으켜 세운다.

그림④ 頓挫 : 그림 ◎의 표시에서 일으켜 세운 붓을 그림④의 모양으로 눌러주며, 이때 붓의 진행방향을 바꾸며 눌러주는 것을 頓挫라고
　　　　　　한다. 이어서 戰掣를 사용하며 붓털을 정돈한다.

그림⑤ 戰掣 : 필획의 굵기만큼 누른 상태에서 戰掣를 사용하여 筆毛를 정돈하고 나아갈 준비를 한다.

B. 曳筆 (※曳와 拽는 같이 사용됨)

그림의 화살표 방향으로 힘차게 나아간다.

이때 線의 밋밋함을 피하기 위하여 긴 波長의 戰掣와 과감한 起伏을 사용하며 다소 빠른 속도로 힘 있게 긋는다.

C. 終筆

그림① 頓挫 : 오른쪽 아래쪽으로 비스듬하게 각도를 바꾸면서 힘차게 누르며 멈춘다.
　　　　　　이때 붓끝이 위쪽 線邊을 향하게 되므로 戰掣를 사용하며 차츰차츰 筆毛를 정돈하면서 끌어준다.

그림② 戰掣 : 물고기의 비늘이 이어진 것처럼 떨면서 조금씩 오른쪽으로 옮겨가며 筆毛를 정돈하고, 먹물이 적당히 흘러내리도록 한다.

그림③ 戰掣 : 붓끝이 線의 중심으로 모이도록 戰掣를 사용하며 천천히 들어준다.

그림◎ 收筆 : 그림◎의 표시에서 붓끝을 완전히 세워 빼는 듯하다가 다시 逆入한다.
　　　　　　이때 逆入하는 이유는 필획의 끝이 너무 날카로우면 가볍게 보이기 때문이다.

縱畫

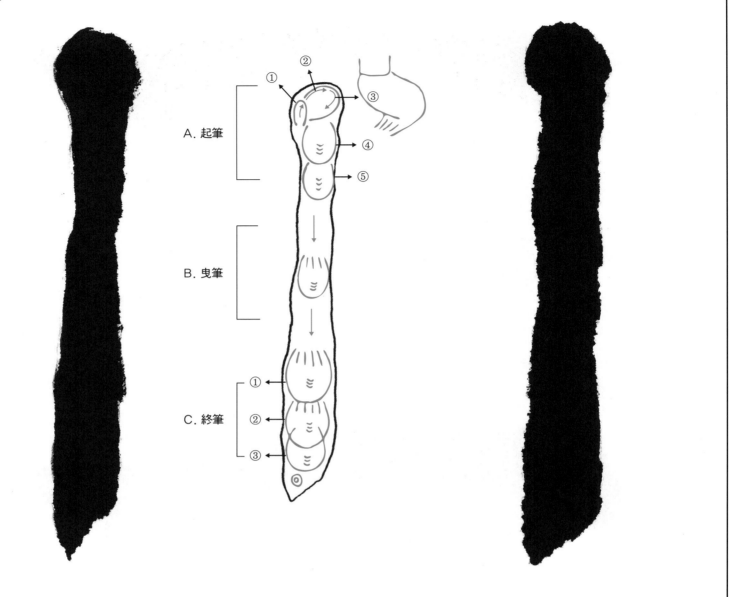

A. 起筆

그림① 入鋒 : 화살표 방향을 따라 붓끝으로 逆入한다.

그림② ③ 頓挫 : 그림②의 화살표 각도로 작은 점을 찍듯이 옮겨가서 붓끝을 일단 세웠다가, 그림③의 모양으로 붓을 꺾으면서 그림④로 향한다.

그림④ 戰掣 : 필획의 굵기만큼 누른 다음에 戰掣를 사용하여 筆毛를 정돈한다.

그림⑤ 戰掣 : 그림⑤에서 다시 한 번 戰掣를 사용하며 아래로 내려그을 준비를 한다.

B. 曳筆

그림⑤에서 이미 붓털이 정돈되었으면 과감한 起伏과 충분한 波長의 戰掣를 사용하며 힘차게 내려긋는다.

C. 終筆

그림① 截筆 : 截筆이란 멈추지 않아도 될 곳에서 잠깐 숨고르기를 위하여 멈추어 주는 筆法의 하나이다. 그림①에서부터 속도를 줄이면서 戰掣와 起伏을 사용하며 내려간다.

그림② ③ 收筆 : 그림②에서 약간 볼륨 있게 누르는 듯하면서 戰掣를 사용하며 그림③으로 내려간다. 그림③에서는 밀도 있는 戰掣를 사용하며 천천히 빼낸 다음, 그림◎의 부분에서 붓끝을 완전히 세워 아래로 빼는 듯하다가 붓을 거둔다. 이때 필획의 끝이 너무 날카롭지 않도록 주의한다.

撇畫 1

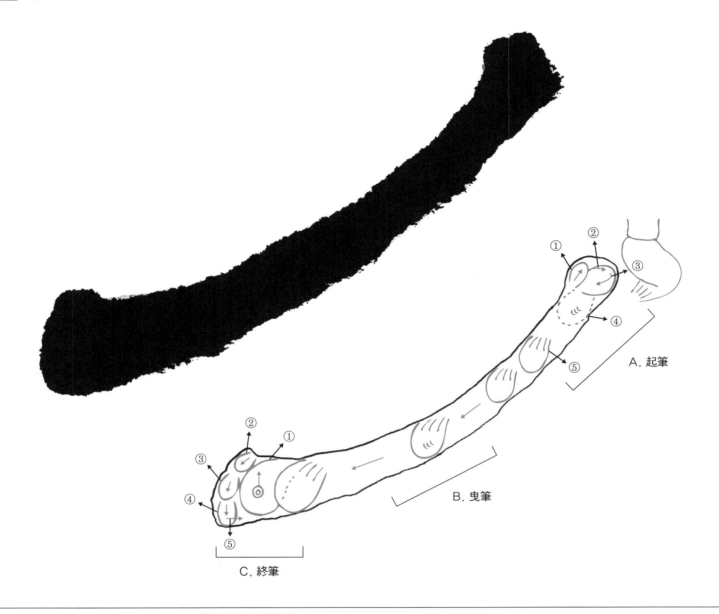

A. 起筆
그림① 入鋒 : 그림①의 화살표 방향으로 逆入하여 그림② ③으로 옮긴다.

그림② ③ ④ 頓挫 : 그림②의 화살표 방향으로 提筆하여 붓끝을 일으킨 다음, 그림③의 화살표 방향으로 붓끝을 뒤집으며 그림④의 점선
표시 모양으로 頓挫하여 戰掣로서 筆毛를 정돈한다.

그림⑤ 戰掣 : 그림⑤의 모양으로 비스듬한 中鋒의 상태에서 戰掣를 사용하며 다시 한 번 筆毛를 정돈한다.

B. 曳筆
완전한 中峰을 고집할 필요가 없다.

비스듬한 中鋒의 상태에서 과감한 起伏과 긴 波長의 戰掣를 사용하며 빠른 속도로 힘차게 내려긋는다.

C. 終筆
그림① 頓筆 : 그림①에서 힘 있게 멈춘다. 이어서 위쪽을 향한 화살표를 따라 붓을 끌면서 차츰차츰 鋒을 일으키며, 그림◎의 표시에서
완전히 鋒을 세웠으면 그림② ③ ④의 화살표 방향을 따라 回鋒한다.

그림⑤ 收筆 : 그림⑤의 화살표 방향으로 붓끝을 모아서 逆入하며 收筆한다.

撇畫 2

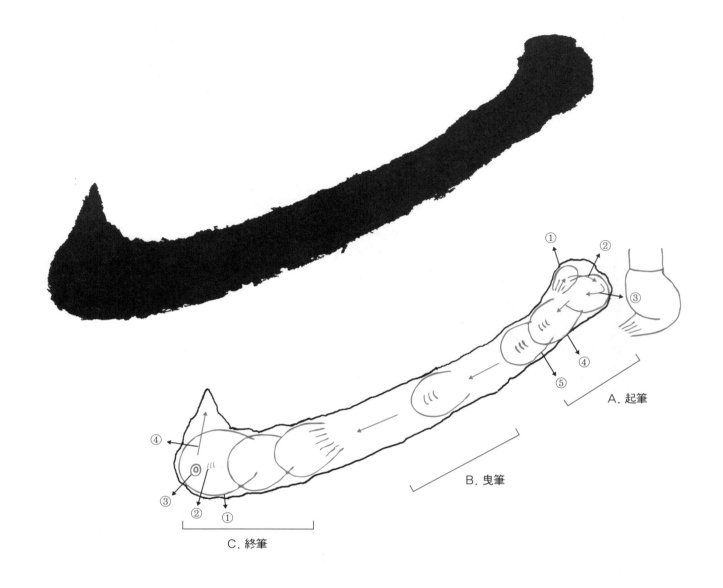

A. 起筆

그림① 入鋒 : 그림①의 화살표 방향을 따라 붓끝으로 逆入하여 그림② ③으로 옮겨간다.

그림② ③ ④ 頓挫 : 그림②의 화살표 방향으로 옮겨간 다음 붓끝을 일으키면서 그림③의 화살표 방향으로 붓끝을 뒤집으며, 그림④의 모양으로 頓挫하여 戰掣를 사용하며 붓털을 정돈한다.

그림⑤ 戰掣 : 그림⑤의 모양에서 戰掣를 사용하며 다시 한 번 붓털을 정돈한다.

B. 曳筆

中鋒, 또는 비스듬한 中鋒의 상태로 起伏과 과감한 戰掣를 사용하며 힘차게 左·下를 향해 내려긋는다.

C. 終筆

그림① 頓挫 : 그림①의 모양으로 힘차게 누르며 멈춘다. 이때 붓털이 꼬이거나 벌어지는 상태가 된다.

그림② 戰掣 : 붓털이 꼬이거나 벌어진 상태를 가지런히 정돈하기 위해 戰掣를 사용하여 붓털을 정돈한다.

그림③ 提筆 : 그림◎의 표시에서 붓끝을 모아 곧게 세운다.

그림④ 出鋒 : 붓끝으로 천천히 화살표 방향으로 出鋒(붓끝을 밀어냄)한다.

撇畫 3

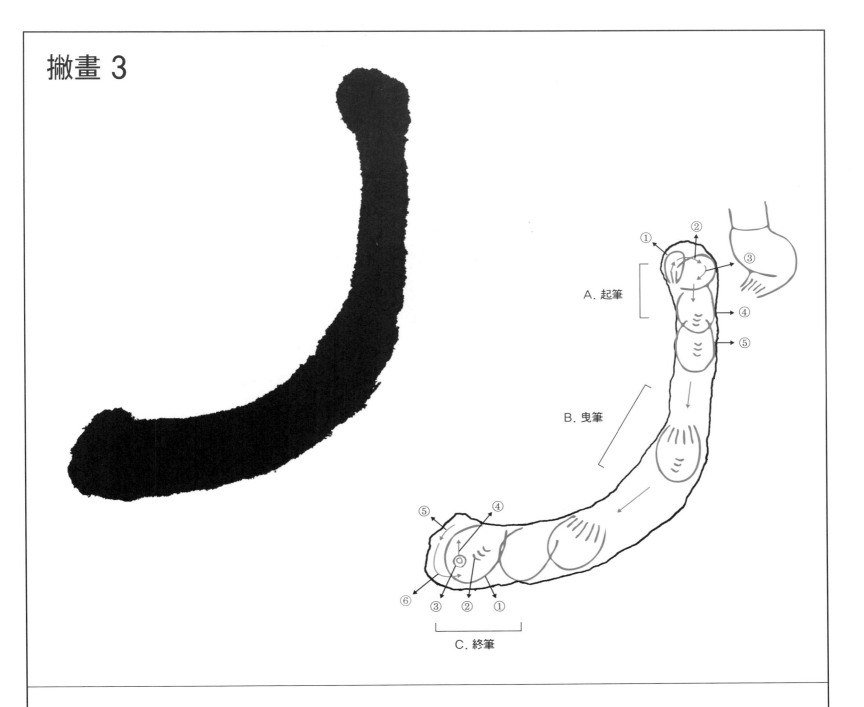

A. 起筆

그림① 入鋒 : 그림①의 화살표 방향을 따라 붓끝으로 逆入하여 그림②로 옮겨간다.

그림②③④ 頓挫 : 그림②의 화살표 방향으로 옮겨간 다음 붓끝을 일으키면서 그림③의 화살표 방향으로 붓끝을 뒤집으며, 그림④의 모양으로 頓挫하여 戰掣를 사용하며 붓털을 정돈한다.

그림⑤ 戰掣 : 그림⑤의 모양에서 戰掣를 사용하며 붓털을 정돈하여 다음 동작을 준비한다.

B. 曳筆

그림⑤에서는 中鋒으로 내려가되 허리 부분에서부터 방향이 바뀌면서 側鋒으로 바뀌게 된다. 曳筆은 힘차고 起伏 있는 運筆이 중요하다.

C. 終筆

그림① 頓挫 : 그림①의 모양으로 힘차게 누르면서 멈춘다.

그림② 戰掣 : 붓털이 꼬이거나 벌어진 상태에서 다시 가지런히 모으기 위하여 戰掣를 사용하며 붓끝을 세운다.

그림④⑤⑥ 回鋒 : 그림③의 ◎의 표시에서 붓끝을 모아 세워 그림④⑤⑥의 각도를 따라 回鋒한다.

波磔 1

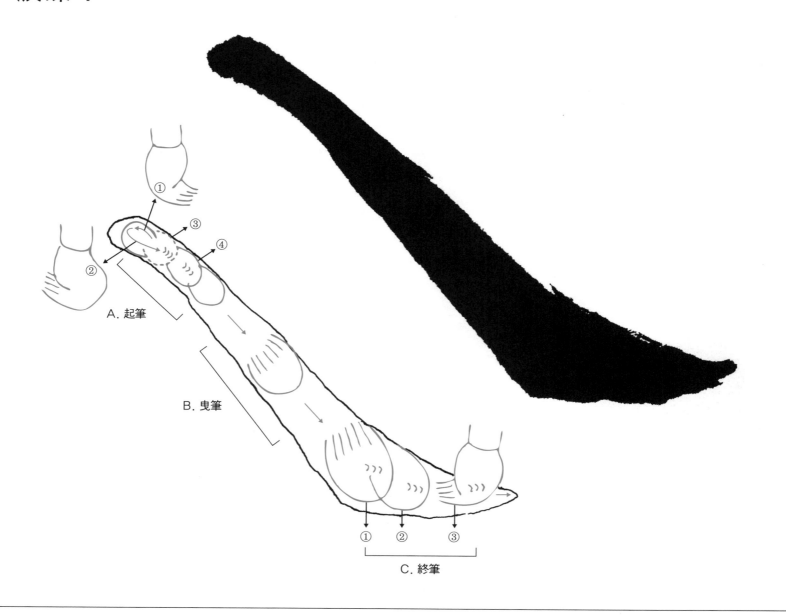

A. 起筆

그림① 入鋒 : 그림①의 화살표 방향으로 逆入한다. 이때 작은 점을 찍듯이 한다.

그림② ③ 頓挫 : 붓을 슬며시 세우고 동시에 붓끝을 꺾으면서 뒤집어 그림③의 점선모양으로 頓挫한다.

그림③ ④ 戰掣 : 그림③ ④에 표시한 〉〉〉는 戰掣의 동작을 표시한 것이다. 戰掣는 붓털을 정돈하고 먹물의 흘러내림을 조절하기 위한 筆法
으로서, 側筆에서 中鋒으로 전환할 때 사용된다.

B. 曳筆

붓을 그어 나아갈 때 起伏과 戰掣를 사용하는 것은 線의 밋밋함을 피하고 생동감을 살리기 위한 것이며, 동시에 線의 윤택함과 澁筆(필획의
껄끄러움)을 조절하기 위한 방법이다.

C. 終筆

그림① 頓挫 : 그림①에서 힘차게 누르며 멈춘다. 이어서 戰掣를 사용하며 벌어진 붓털을 정돈한다.

그림② 戰掣 : 그림②에서 다시 戰掣를 사용하며 中鋒으로 전환한다.

그림③ 收筆 : 그림③에서 붓끝을 모아 세운 다음, 화살표 방향으로 천천히 밀어낸다.

波磔 2

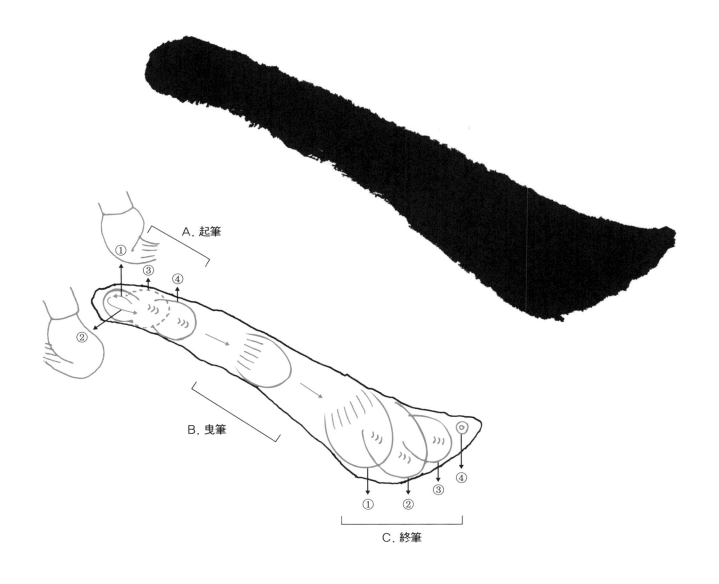

A. 起筆
그림① 入鋒 : 그림①의 화살표 방향으로 逆入한다. 붓을 반드시 세워서 작은 점을 찍듯이 한다.

그림② ③ 頓挫 : 붓을 일으켜 세우고 바로 붓끝을 꺾으면서 뒤집어 그림③의 모양으로 頓挫한다.

그림③ ④ 戰掣 : 그림③ ④에서 戰掣를 사용하며 붓털을 정돈하여 曳筆로 향해 나아갈 준비를 한다.

B. 曳筆
波磔은 굵고 힘을 강조해야 하는 短波를 쓰는 방법이다. 그러므로 曳筆은 과감한 起伏과 굳센 筆壓이 강조되어야 한다.

C. 終筆
그림① 頓挫 : 그림①에서 힘차게 누르며 멈춘다. 이어서 戰掣를 사용하여 벌어진 붓털을 정돈한다.

그림② 戰掣 : 그림②에서 戰掣를 사용하며 붓끝을 모아서 中鋒으로 전환한다.

그림③ ④ 收筆 : 그림③에서 다시 한 번 戰掣를 사용하며 그림④의 ◎표시에서 붓끝을 완전히 세운 다음, 빼는 듯하다가 끝을 남겨서
　　　　　　 그 상태로 붓을 거둔다.

波磔 3

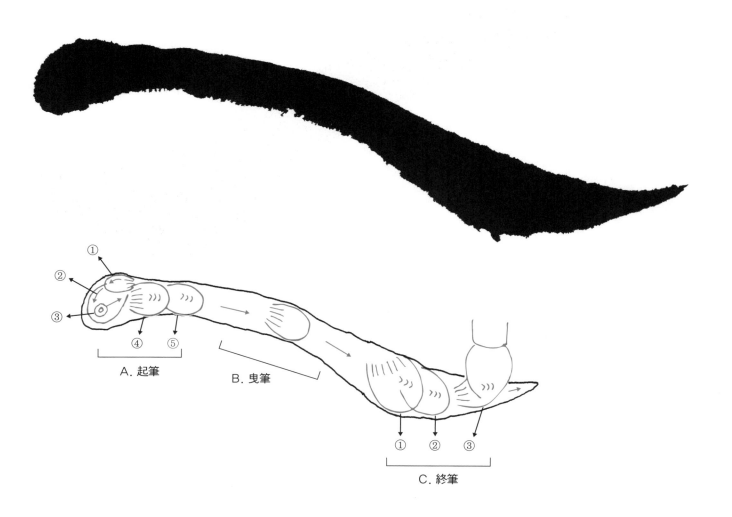

A. 起筆

B. 曳筆

C. 終筆

A. 起筆

그림① 入鋒 : 그림①에서 붓끝을 화살표 방향으로 逆入한다.

그림② 頓挫 : 그림②의 화살표 방향을 따라 약간 누르며 頓挫한다.

그림③ 提筆 : 그림③에서 밀도 있게 끌면서 붓을 일으켜 세운다. 이때 붓끝을 완전히 세운 모양을 ◎으로 표시하였다.

그림④ ⑤ 戰掣 : ◎표시에서 세운 붓을 그림④의 모양으로 頓挫하여 戰掣를 사용하며 그림⑤로 나아간다.

B. 曳筆

波磔은 허리 부분을 날씬하게 하는 것이 중요한데, 허리 부분에서 힘이 빠지기 쉬우므로 筆鋒을 다져 나아가는 방법으로 曳筆하는 것이 포인트가 된다.

C. 終筆

그림① 頓挫 : 그림①에서 힘차게 멈추어 다시 戰掣를 사용하며 벌어진 붓털을 정돈한다.

그림② ③ 戰掣 : 그림②에서 戰掣를 사용하며, 그림③으로 끌고 가서 다시 戰掣를 사용하며 화살표 방향으로 빼낸다.

轉折_ 竪折 1

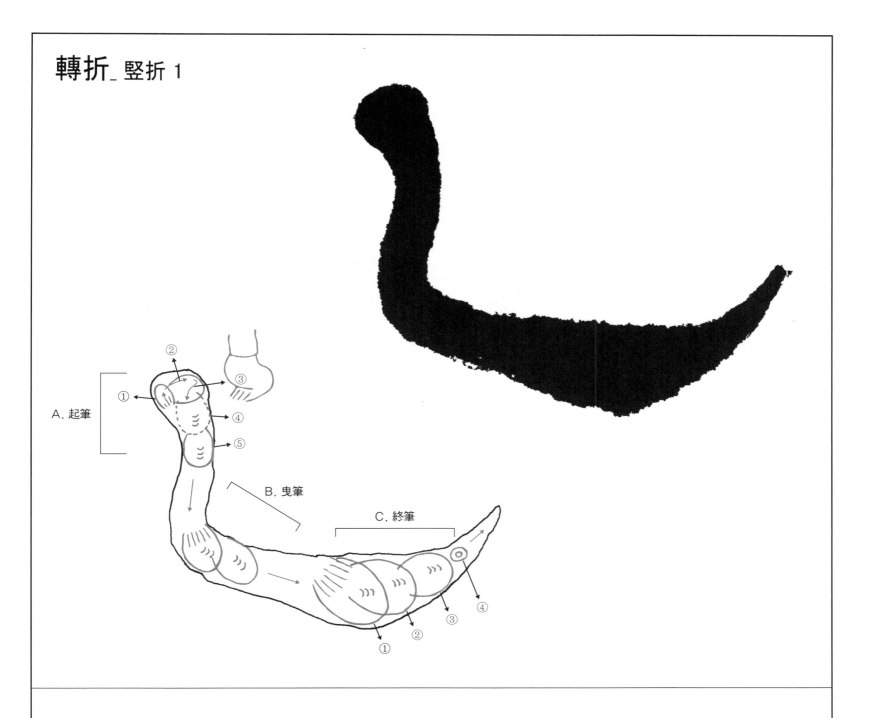

A. 起筆

그림① ② 入鋒 : 그림①의 화살표 방향으로 逆入하여 그림②의 화살표 방향으로 옮겨간다.

그림③ 頓挫 : 그림③에서 붓을 일으켜 세우고, 이어서 붓을 뒤집어서 그림④로 옮겨간다.

그림④ ⑤ 戰掣 : 붓털의 상태를 한 번 정돈하기 위하여 戰掣를 사용하며 下行할 준비를 한다.

B. 曳筆

이곳의 曳筆은 下行, 轉折, 右行을 거치게 된다. 그러므로 轉折 부분에서는 속도를 줄이며 戰掣와 함께 右行할 준비를 한다.

C. 終筆

그림① 頓挫 : 그림①에서 힘차게 누르며 頓挫한다. 이어서 戰掣를 사용하며 벌어진 붓털을 가지런히 정돈한다.

그림② ③ 戰掣 : 그림②에서 戰掣를 사용하며 끌어서 中鋒의 상태가 되도록 하여 그림③으로 옮겨간다.

그림④ 收筆 : 그림④의 ◎표시에서 鋒을 세워 가지런한 상태로 만든 다음, 화살표 방향으로 빼낸다.

轉折_ 竪折 2

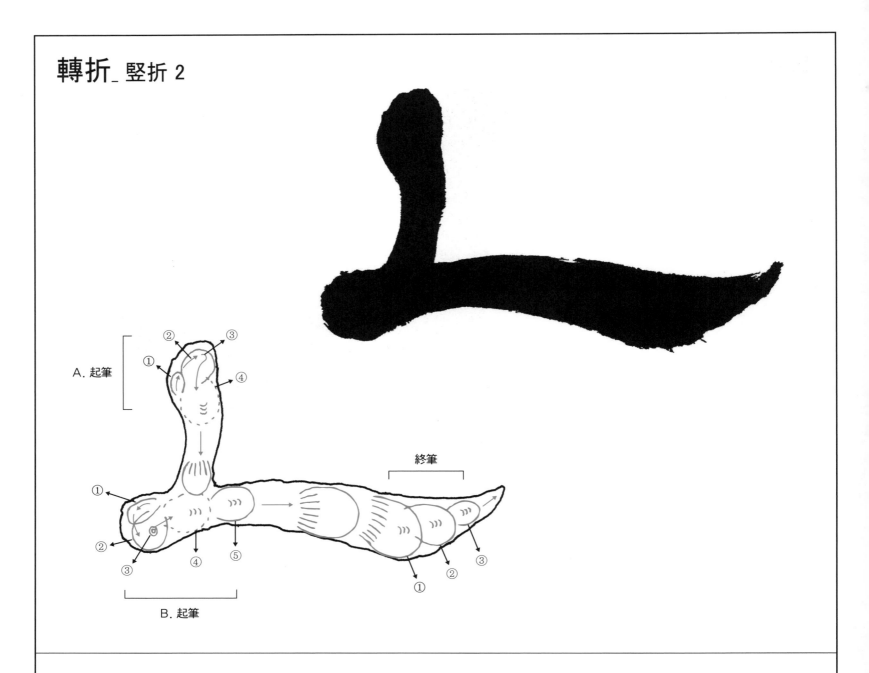

A. 起筆

그림① ② 入鋒 : 그림①의 화살표 방향으로 逆入하여 그림②의 화살표 방향으로 옮겨간다.

그림③ 頓挫 : 그림③에서 붓을 슬며시 들어서 붓이 직립하게 되면, 붓끝을 꺾어서 그림④로 향하여 頓挫한다.

그림④ 戰掣 : 짧은 波長의 戰掣를 사용하며 붓털이 정돈되게 한다.

B. 起筆

그림① 入鋒 : 그림①의 화살표 방향으로 逆入한다. 이어서 그림②로 방향전환 할 준비에 들어간다.

그림② ③ 提筆 : 그림②의 방향으로 살짝 눌러 ◎의 표시에서 붓을 완전히 세운다.

그림④ ⑤ 戰掣 : 그림④로 頓挫한 다음 戰掣를 사용하며 그림⑤로 끌고간다.

終筆

그림① 頓挫 : 그림①에서 일단 멈추며 눌러준다. 이때 붓끝이 위를 향하게 되므로 戰掣를 사용하며 붓털을 정돈한다.

그림② ③ 戰掣 : 밀도 있는 戰掣를 사용하며 붓끝을 세우며 끌어준다. 이어서 붓을 세우며 천천히 화살표 방향으로 빼준다.

轉折_ 橫折 1

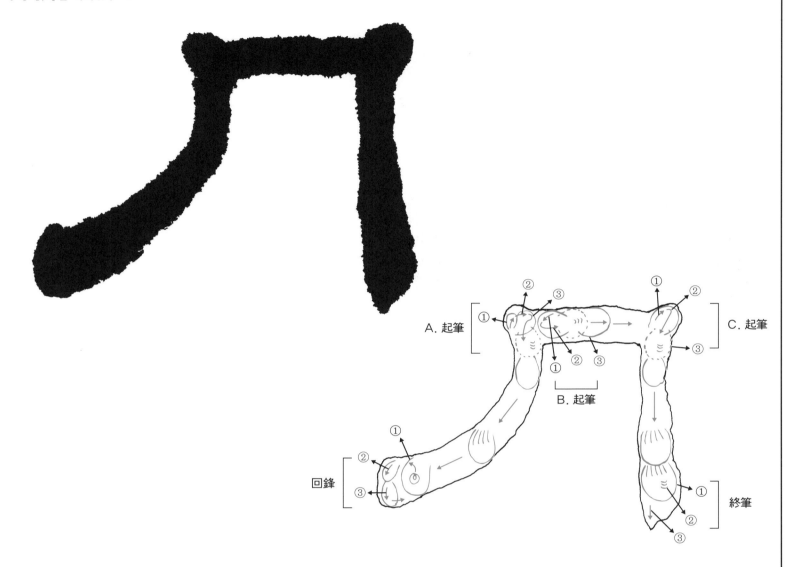

A. 起筆
그림① ② 入鋒 : 그림①의 화살표 방향으로 入鋒하여 그림②의 화살표 방향으로 옮겨간다.

그림③ 頓挫 : 그림③에서 붓을 들어 올려세우면서 꺾어서 뒤집는다. 이어서 中鋒으로 내려긋는다.

回鋒
그림① 頓挫 : 그림①에서 힘차게 멈춘다. 이어서 ◎의 표시에서 붓을 세워 그림 ② ③의 화살표 방향으로 回鋒하며, 다시 화살표 방향으로
　　　　 收筆한다.

B. 起筆
그림① ② 入鋒 : 그림①의 화살표 방향으로 入鋒하여 붓을 뒤집으며 그림②의 화살표 방향으로 옮긴다. 이어서 戰掣로서 붓털을 정돈하여
　　　　 그림③의 화살표 방향으로 긋는다.

C. 起筆
그림① ② 入鋒 : 그림①의 화살표 방향으로 入鋒하여 그림②의 화살표 방향으로 옮겨간다. 이어서 붓을 꺾으면서 뒤집어 그림③에서 頓挫
　　　　 한다.

그림③ 戰掣 : 그림③에서 頓挫한 상태로 戰掣를 사용하며 내려긋는다.

終筆
그림① 頓挫 : 그림①에서 힘 있게 멈춘다.

그림② 戰掣 : 그림②에서 戰掣를 사용하며 붓털을 정돈하여 그림③의 화살표 방향으로 천천히 빼낸다.

轉折_橫折 2

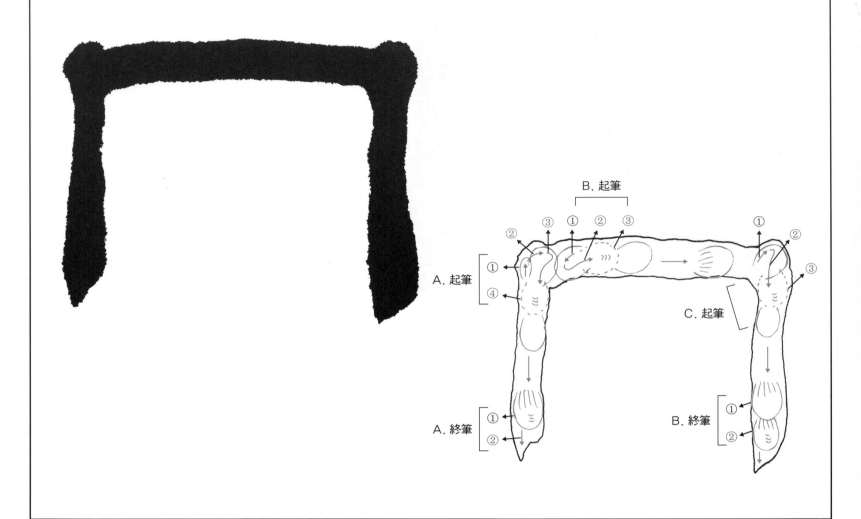

A. 起筆

그림① ② 入鋒 : 그림①의 화살표 방향으로 逆入한다. 이어서 그림②의 화살표 방향으로 옮겨간다.

그림③ ④ 頓挫 : 그림③에서 붓을 꺾으면서 뒤집어 그림④에서 頓挫한다. 이어서 戰掣를 사용하며 내려긋는다.

A. 終筆

그림① 頓挫 : 그림①에서 힘차게 멈추며 약간 눌러준다. 이어서 戰掣를 사용하며 붓털을 정돈한다.

그림② 收筆 : 그림②의 화살표 각도로 천천히 빼낸다. 이때 끝이 너무 날카롭게 되지 않도록 주의한다.

B. 起筆

그림① ② 入鋒 : 그림①의 화살표 방향으로 逆入하여 그림②의 화살표 방향으로 붓을 꺾으면서 뒤집는다.

그림③ 頓挫 : 그림③에서 획의 굵기만큼 頓挫한다. 이어서 戰掣를 사용하며 붓털의 상태를 정돈하고 起伏을 사용하며 右行한다.

C. 起筆

그림① ② 入鋒 : 그림①의 화살표 방향으로 逆入하여 그림②의 화살표 방향으로 붓을 꺾으면서 뒤집으며 그림③에서 頓挫한다.

그림③ 戰掣 : 그림③에서 戰掣를 사용하며 붓털의 상태를 정돈한 다음 起伏 있게 下行한다.

B. 終筆

그림① 頓挫 : 그림①에서 힘차게 멈추며 약간 눌러준다.

그림② 收筆 : 그림②에서 戰掣를 사용하며 화살표 방향으로 천천히 빼낸다.

轉折_ 橫折 3

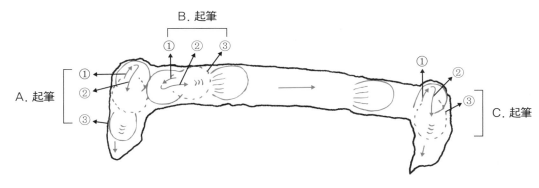

A. 起筆

그림① ② 入鋒 : 그림①의 화살표 방향으로 逆入하여 그림②의 화살표 방향으로 붓을 꺾으면서 뒤집어 점선의 그림처럼 頓挫한다.

그림③ 收筆 : 그림③에서 戰掣를 사용하며 화살표를 따라 천천히 빼는 듯하다가 다시 위쪽으로 收筆한다.

B. 起筆

그림① ② 入鋒 : 그림①의 화살표 방향으로 逆入하여 그림②의 화살표 방향으로 붓을 꺾으면서 뒤집어 점선의 모양으로 頓挫한다.

그림③ 戰掣 : 그림③에서 戰掣를 사용하며 붓털을 정돈한 다음, 起伏을 사용하며 화살표 방향으로 진행한다.

C. 起筆

그림① ② 入鋒 : 그림①의 화살표 방향으로 역입하여 그림②의 화살표 방향으로 붓을 꺾으면서 뒤집어 점선의 모양으로 頓挫한다.

그림③ 收筆 : 그림③에서 戰掣를 사용하며 붓털을 모아서 화살표 방향으로 천천히 빼낸다. 이때 끝이 너무 날카롭지 않도록 주의한다.

轉折_ 橫折右彎波

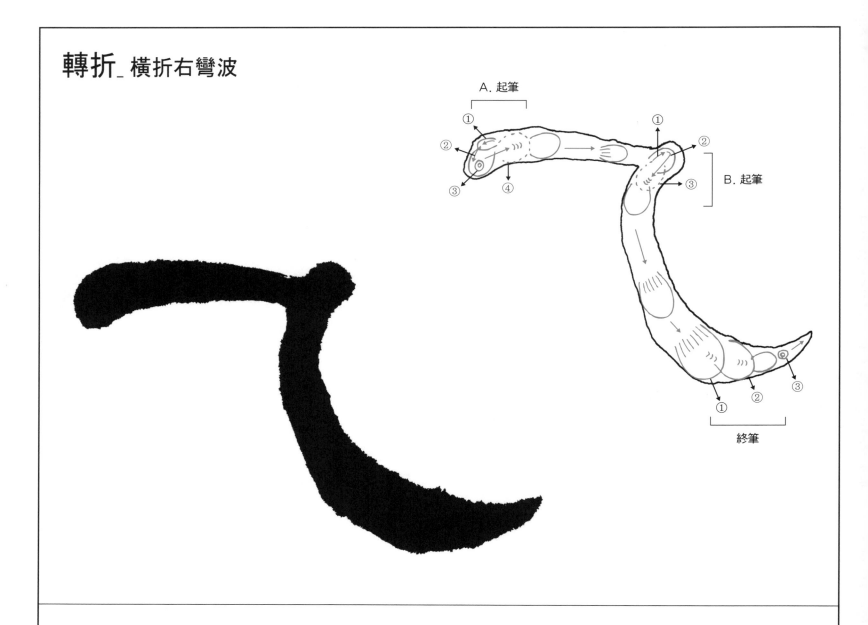

A. 起筆

그림① ② 入鋒 : 그림①의 화살표 방향으로 逆入하여 그림②의 화살표 방향으로 頓挫한다.

그림③ 提筆 : 그림③에서는 ◎표시에서 붓을 들어 올려세운다. 이어서 붓을 꺾으면서 다음 순으로 진행할 준비를 한다.

그림④ 戰掣 : 그림④에서 頓挫한 다음, 戰掣를 사용하며 붓털을 정돈하여 나아갈 준비를 한다.

B. 起筆

그림① ② 入鋒 : 그림①의 화살표 방향으로 入鋒하여 그림②의 화살표 방향으로 붓을 꺾으며 방향전환을 한다.

그림③ 戰掣 : 그림②에서 붓을 꺾으면서 뒤집어 頓挫하여 戰掣를 사용하며 中鋒으로 전환한다.

終筆

그림① 頓挫 : 그림①에서 힘 있게 멈춘다. 이어서 戰掣를 사용하며 붓털을 정돈한다.

그림② ③ 戰掣 : 그림②에서 戰掣를 사용하며 차츰차츰 끌어가서 中鋒이 되게 한다. 그림③에서는 붓끝을 세워서 화살표 방향으로 천천히 빼낸다.

轉折_ 連轉折 1

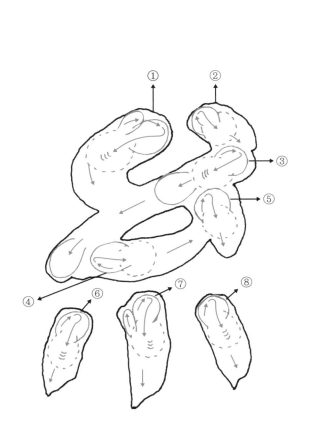

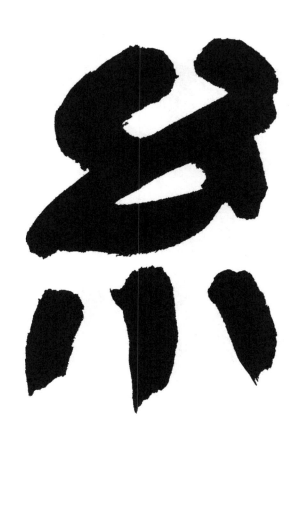

系部는 여러 곳에서 이어서 轉折이 사용되므로 連轉折이라고 하였다.

系部를 쓰는 방법에는 그림에 붙여진 번호 즉, ①~⑧번까지 모두 여러 각도로 轉折이 사용되고 있다. 그 번호 하나하나가 모두 逆入하여 붓을 꺾으면서 뒤집어 戰掣와 起伏을 사용하며 쓰게 된다. ①~⑤번까지는 다 이어진 것 같지만 하나하나를 다시 起筆하는 것이다.

系部의 用筆法은 隸書에서 주로 사용되는 藏鋒과 中鋒의 특징으로서, 筆鋒은 線의 中心을 타고 다니며 붓털의 탄력을 최대한 이용한다. 또한 系部의 用筆法을 충분히 습득하고 나면 隸書를 쓰는 방법이 한눈에 보이게 된다.

그림번호 ⑥~⑧번의 收筆 부분에서는 점선으로 표시한 곳에서 戰掣를 사용하여 붓끝을 모은 다음, 화살표 방향으로 근엄하게 빼낸다. 이때 끝이 너무 날카롭게 되면 안 된다.

轉折_ 連轉折 2

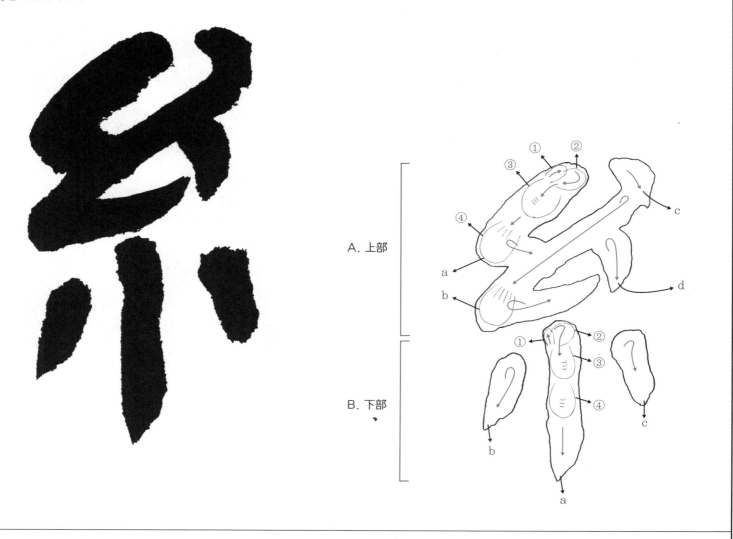

A. 上部

그림① 入鋒 : 그림①의 화살표 방향으로 逆入한다.

그림② ③ 頓挫 : 그림②의 모양으로 방향을 바꾸어서 붓을 일으켜 세우며, 동시에 붓끝을 꺾으면서 뒤집어 그림③의 모양으로 頓挫한다.
이어서 戰掣를 사용하며 붓털을 정돈하면서 左·下行하여 그림④의 모양으로 멈추어 세우면서 일단 붓을 뗀다. 그 다음 모든 곳 즉, 알파벳 U字形으로 구부러진 화살표 부분에서도 모두 같은 방법으로 逆入하여 붓을 뒤집으면서 진행한다. 上部의 a, b 부분에서는 붓을 지그시 눌러주며 멈추어 서고, c, d의 부분에서는 붓을 빼는 듯 한다.

B. 下部

下部의 가운데 세로획에 표시한 그림① ② ③ ④ 또한 같은 방법으로 하되, 과감한 戰掣와 起伏을 사용하여 線에 변화하는 움직임을 보여주는 것이 중요하다. 下部의 a, b, c로 표시한 부분 즉, 끝처리 하는 곳에서는 너무 날카롭지 않도록 하는 것이 중요하다.

第三篇
基本筆法 實技

基本劃의 종합 수련

橫畫의 중요성

隸書에 있어서 橫畫(가로획)이 차지하는 중요성은 다른 書體에 비하여 그 비중이 크다. 또한 用筆, 運筆, 結橫에 있어서도 橫畫 하나만 성공적으로 써 놓으면 다른 부분은 다소 부족하다 하더라도 크게 드러나지 않게 된다. 따라서 橫畫이 主의 역할을 하는 만큼 그에 따른 用筆法 또한 많아서 공부하는 사람들로 하여금 그만큼의 노력을 요구하게 된다.

특히, 隸書의 橫畫은 運筆 과정에 起伏이 있다. 起伏이란 필획의 밋밋한 결점을 피하기 위하여 행하는 運筆의 기교이기 때문에 한 획의 어느 부분에서 또는 한 획에서 몇 번의 起伏을 사용해야 한다는 것은 없다. 起伏의 기법은 획을 그어 나아갈 때 일정한 굵기나 일정한 속도를 파괴하기 위하여 움직이며 긋는, 일종의 변칙적인 방법이라고 해도 될 것이다. 隸書의 運筆은 변칙적이어야 오히려 더 隸書다워진다. 필획이 반듯하고 結構가 방정하면 어색하게 보이는 것이 隸書이다. 그러므로 필획에 변칙적인 起伏을 가하여 변화하는 모습을 꾀하는 것이다.

또한 橫畫에는 많은 筆法이 사용되는데, 즉 逆入, 頓挫, 提筆, 戰掣, 截曳, 側鋒, 中鋒, 起伏 등이 그것이다. 이러한 筆法들은 필획의 線質을 품격있게 하는 데 있어서 반드시 따라야 하는 법칙이다.

그러므로 隸書공부는 橫畫을 쓰기 위한 筆法을 완전하게 익히는 것으로부터 시작하지 않으면 안 된다. 결국 橫畫의 공부가 성공하느냐 마느냐에 따라서 그 결과는 큰 차이로 벌어지게 되는 것이므로 굳은 의지를 가지고 반복하여 연습해야 한다. 그러한 고로 실기 과정에서는 모든 筆法에 관한 설명을 자세하게 해 놓으려고 하니 반드시 참고하기 바란다.

橫畫 1

• 上 : 윗 **상**

橫畫 2

• 下 : 아래 **하**

길지 않게 한다.

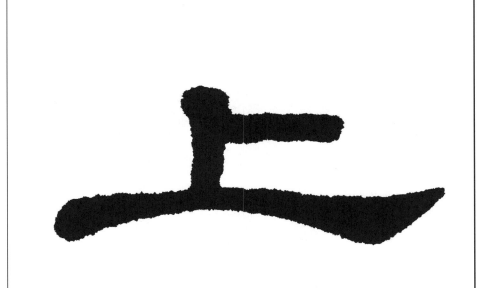

上字는 전형적인 **橫勢**(작은 활자)로 되어 있다. 아래의 긴 가로획으로 전체의 넓이를 정하고, 그 위에 있는 세로획은 짧게 하면서 **上部**를 안전하게 받쳐주고 있다. 세로획은 다소 굵게 하여 힘의 **重心**으로 삼고, **波**가 사용된 가로획은 **波** 부분에서 힘 있게 눌러서 **戰掣**를 사용하며 충분히 끌어내고 있다.

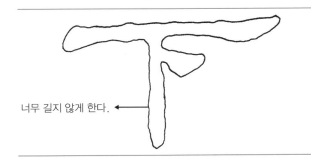

너무 길지 않게 한다.

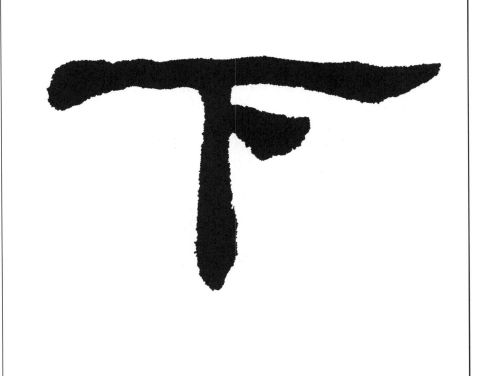

下字는 위의 가로획을 **曳筆**(작은 활자) 부분에서도 같은 굵기로 하여 과감한 **起伏**을 사용하며 강하게 하였다. 세로획 또한 **起伏**을 사용하며 힘 있게 내려그었다. 여기서 세로획은 **上·中·下**에 굵기와 **起伏**으로 변화를 주지 않으면 밋밋한 획이 되므로 주의해야 한다.

橫畫 3

- 而 : 말 이을 이

橫畫 4

- 可 : 옳을 가

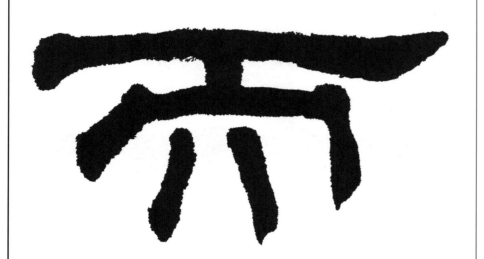

而字는 위의 波가 사용된 가로획 하나만 길게 하여 전체의 넓이를 정하였다. 전체적으로는 橫勢(납작한 형세)를 취하고 있다. 따라서 下部의 네 개의 세로획은 모두 짧으며, 화살표와 같이 모두 각도에 변화를 주고 있다.

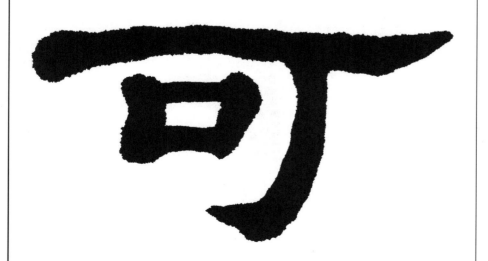

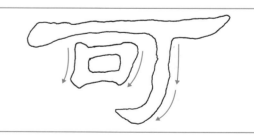

可字 또한 위의 가로획으로 전체의 넓이를 정하고, 그 아랫 부분은 작게 하였다. 또한 가로획은 굵고 힘 있게 하여 안정감을 주고 있다. 口部는 뚜렷하게 하였으며, 화살표와 같이 각도에 변화를 주고 있다. 세로획(갈고리)은 길지 않으며, 곡선미를 보여주고 있다.

橫畫 5

- 立 : 설 립(입)

橫畫 6

- 里 : 마을 리(이)

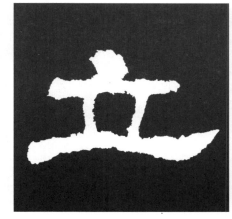
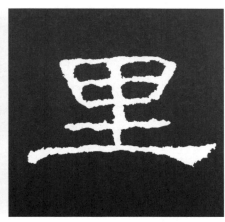

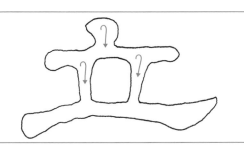

立字는 단순한 字이므로 굵고 힘 있게 하였다. 맨 위의 점은 굵고 뚜렷하게 하는 것이 중요하다. 가운데 左·右 세로획은 약간 곡선적인 느낌을 주고 있다. 下部의 가로획은 起筆과 曳筆과 終筆을 모두 굵고 엄숙하게 하였다.

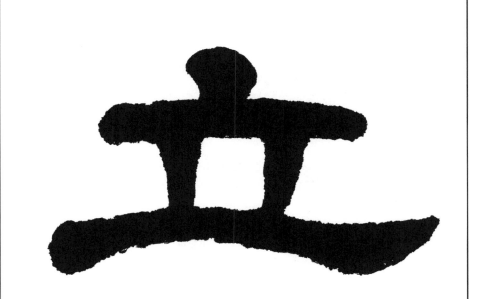

里字는 모든 가로획을 가늘게 하여 글씨의 꼴이 길어지지 않게 하였다. 따라서 모든 간격은 좁으며 고르게 하였다. 下部의 긴 가로획도 가늘면서 강하게 하였고, 세로획은 힘의 重心이 되어야 하기 때문에 다소 굵게 하였다.

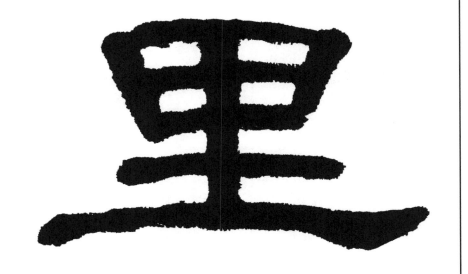

横畫 7
• 共 : 함께 공

横畫 8
• 首 : 머리 수

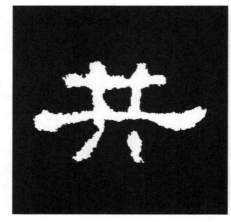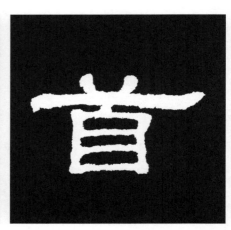

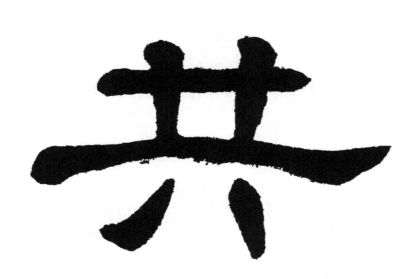

共字는 波가 사용된 가로획을 길고 起伏 있게 하여 전체의 균형을 잡는 역할을 하고 있다. 下部의 左·右의 점은 가로획과 약간의 거리를 두어서 공간적 조화를 이루고 있다. 共字처럼 단순한 字는 너무 넓지도 좁지도 않은 균형에 주목해야 한다.

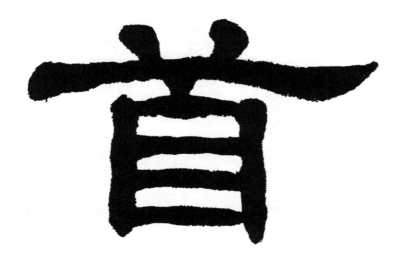

• 共 : 함께 공

首字는 波가 사용된 가로획을 길고 힘 있게 하여 下部를 안전하게 덮어주고 있다. 目部는 左·右 세로획이 다소 굵고 起伏이 있으며, 변화된 모습을 보이고 있다. 가로획은 모두 가늘면서 起伏 있게 하며, 그 간격은 고르게 하였다.

橫畫 9

- 與 : 줄 여

橫畫 10

- 興 : 일 흥

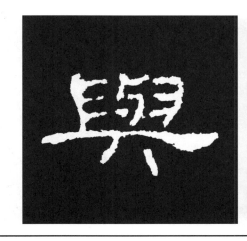
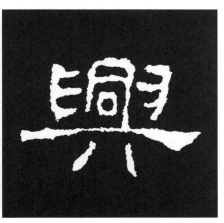

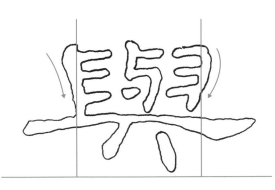

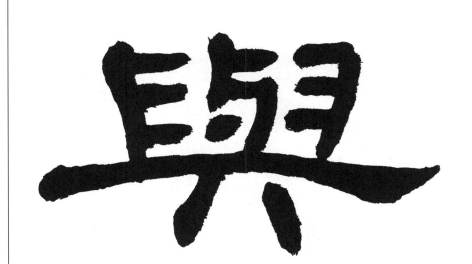

與字는 전체적으로 복잡한 字이므로 필획을 가늘고 강하게 하는 것이 중요하다. 波가 사용된 가로획 하나만 길게 하고, 나머지 획은 최대한 조여준다. 左·右의 화살표 각도에 주목한다.

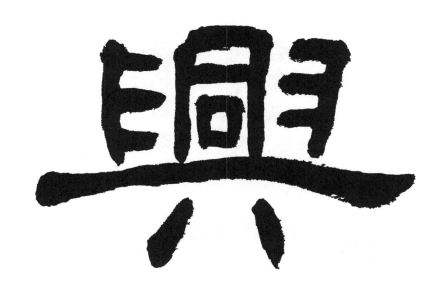

興字는 波가 사용된 가로획 하나만 길게 하여 전체의 넓이를 정해주고, 나머지 모든 획은 최대한 좁혀준다. 또한 전체적으로 복잡한 字이므로 筆畫은 가늘게 한다. 이때 밀도 있는 戰掣를 사용하며 筆畫을 강하게 해주는 것이 중요하다.

横畫 11

• 有 : 있을 유

横畫 12

• 盡 : 다할 진

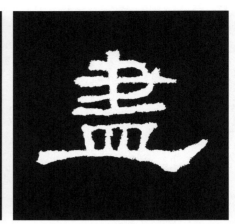

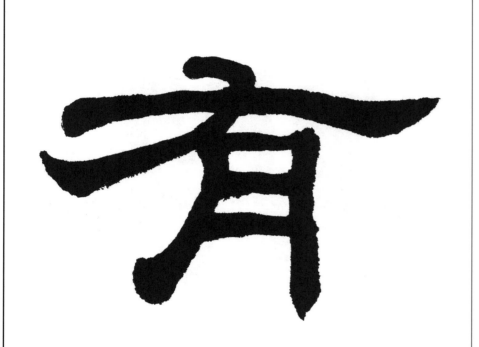

有字는 波가 사용된 가로획을 길게 하여 下部를 안전하게 덮어주고 있는 형세로 하였다. 左삐침은 화살표 각도처럼 충분히 눕혀서 起伏 있게 하여 出鋒으로 처리하였다. 下部는 화살표로 표시한 것처럼 背勢로 하였다.

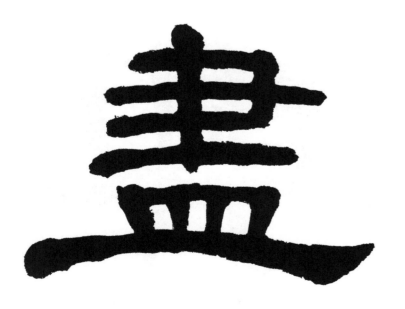

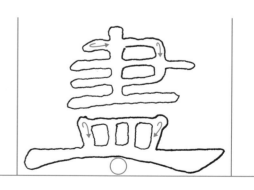

盡字는 波가 사용된 가로획 하나만 길게 하고, 나머지는 모두 조여준다. 이때 모든 가로획의 사이는 고르게 하며, 上部의 세로획은 다소 굵게 하여 힘의 중심으로 삼고 있다. 획이 가늘수록 筆鋒을 다져나가며 강하게 하는 것이 중요하다.

縱畫의 중요성

縱畫(세로획)은 한 글자의 기둥이 되는 부분을 차지하고 있기 때문에, 힘이 강조되고 있다.

隸書에서는 가로획이 대부분 가늘게 되어 있으므로, 세로획이 굵고 힘 있는 역할을 하지 않으면 안 된다. 隸書의 글씨 모양이 납작한 橫勢를 하고 있다 보니, 세로획도 자연히 짧아지게 되어 자칫 잘못 쓰게 되면 밋밋한 筆畫이 되기 쉽다. 그러므로 세로획이 강하고 起伏이 강조되는 이유가 여기에 있는 것이다. 그리고 세로획은 한 字에 두세 개가 사용되는 때도 간혹 있다. 이때에는 모두 변화를 주어서 각도나 모양을 다르게 하는 것이 필수적이다.

임서에 있어서, 특히 碑文을 임서할 때에는 세로획의 終筆(收筆) 부분에서 주의를 기울일 필요가 있다. 왜냐하면 碑文은 오랜 세월 동안 風化를 입어서 마멸된 부분이 많기 때문이다. 그러므로 한 碑文에 새겨진 文字에 사용되고 있는 筆法의 근원과 변천 과정, 또는 글씨를 쓴 사람의 書風 등을 이해하고 접근하는 것이 매우 중요하다. 그러나 書에 대한 식견이 깊고 넓은 사람이 아니고서는 결코 쉬운 일이 아니므로, 단순히 눈에 보이는 대로 임서하게 되는 것이다. 결국 우리가 접하고 있는 모든 碑文은 千 年 이상 風化를 입어서 상처투성이라고 봐야 하며, 심지어는 심한 상처로 인하여 알아볼 수 없는 字도 많아서, 그것을 후대의 사람들이 만들어 넣은 것도 많다. 그러므로 碑文을 임서할 때에는 그런 과정에서 생겨난 달라진 모양을 찾아, 실물에 가깝게 재현할 수 있는 능력이 필요하다. 특히 史晨碑를 임서할 때에는 碑面이 닳아서 가늘어진 획에 약간의 살을 붙여줄 필요가 있으며, 收筆하는 과정에서는 뾰족하게 되어 있는 부분을 다소 무디게 하여 주는 요령 또한 필요하다. 그러므로 그림의 설명에서 반복하여 지적하고 있는 것을 참고하기 바란다.

縱畫 1

• 千 : 일천 천

縱畫 2

• 未 : 아닐 미

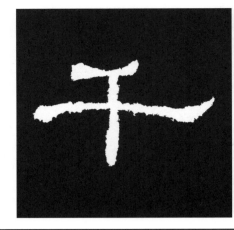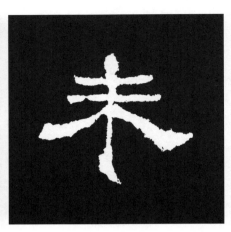

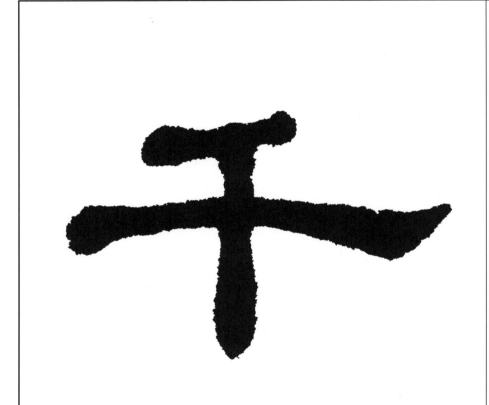

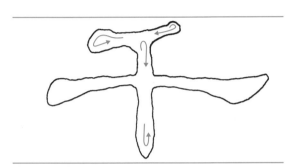

千字는 波가 사용된 가로획의 모범을 보여주고 있다. 위의 짧은 左삐침은 起筆을 가볍게 收筆은 힘 있게 다루고 있다. 세로획은 中鋒을 엄수하면서 굵고 起伏 있게 하여 힘의 重心으로 삼았다. 이때 세로획은 너무 길게 할 필요가 없다.

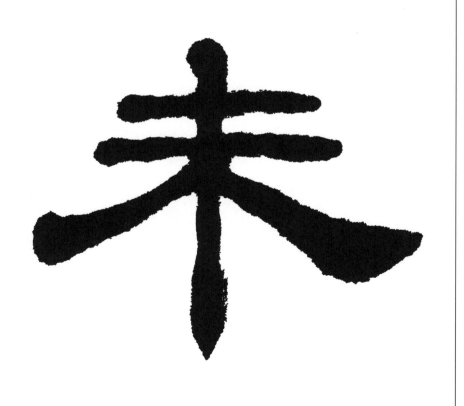

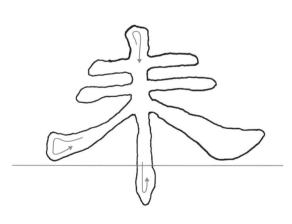

未字는 위의 짧은 가로획이 길지는 않지만 붓을 다져나가며 강하게 할 필요가 있다. 左삐침인 回鋒撇과 右삐침인 波磔이 左·右로 뻗어서 전체의 넓이를 정하고 있다. 波 부분에서는 힘 있게 눌러서 戰掣를 사용하며 밀어낸다.

縱畫 3

• **中** : 가운데 **중**

縱畫 4

• **平** : 평평할 **평**

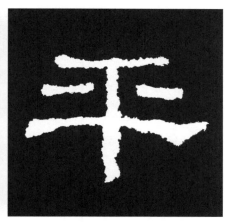

中字는 가운데 **口部**를 납작하게 하며, 밑 부분을 떼어주고 있는 것이 특징이다. **左·右**의 화살표 각도에 주목하며, 세로획은 전체의 힘의 **重心**이 되므로 굵고 힘 있게 하는 것이 중요하다.

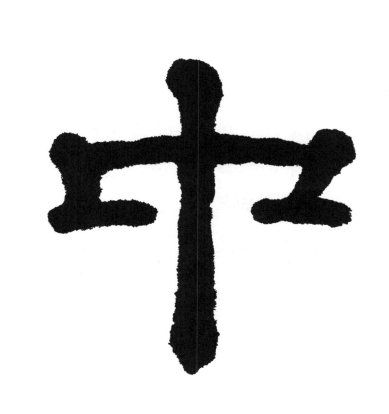

平字는 **波**가 사용된 긴 가로획으로 전체의 넓이를 정하고 있다. 가운데 **左·右**에 있는 점은 충분히 떼어서 전체적으로 넉넉한 느낌을 주고 있다. 세로획은 **起伏**을 사용하여 굵고 힘차게 내려가서 **回鋒**으로 **收筆**한다.

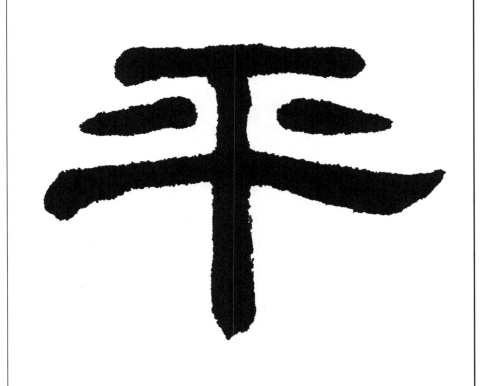

- 年 : 해 년(연)

- 畢 : 다 필

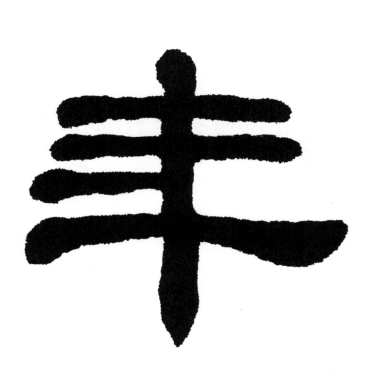

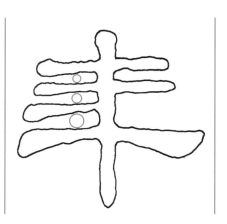

年字는 위의 세 개의 가로획을 가늘면서 강하게 한다. 波가 사용된 가로획은 다소 굵게 하며, 起筆과 收筆을 무겁게 하였다. 특히 波 부분에서는 빼는 듯하다가 다시 回鋒으로 처리하였다.

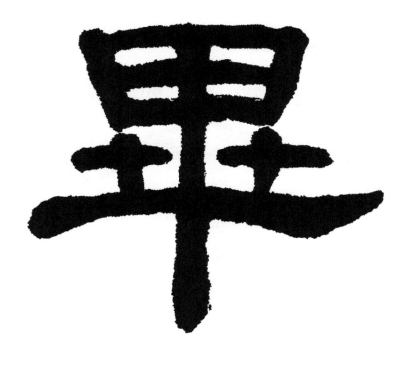

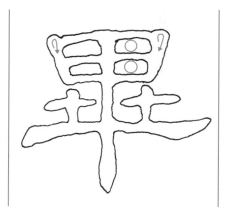

畢字는 모든 가로획을 가늘게 하며, 그 간격은 고르게 하였다. 波가 사용된 긴 가로획은 다소 굵게 하며, 과감한 起伏을 사용하여 波 부분에서는 붓끝을 반듯이 세워서 밀어낸다. 세로획은 과감한 起伏을 사용하며 힘차게 내려긋는다.

縱畫 7

• 却 : 물리칠 **각**

縱畫 8

• 制 : 억제할 **제**

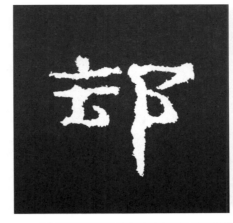

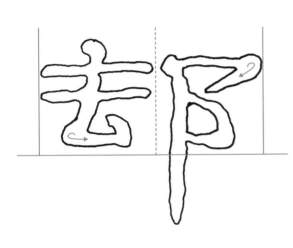

却字는 波가 사용되지 않은 字이므로 비교적 폭이 좁게 되어 있다. 左部와 右部는 서로 같은 넓이를 차지하고 있으며, 가로획은 가늘고 세로획은 굵게 하였다. 특히 右部의 세로획은 힘 있고 起伏 있게 하고 있다.

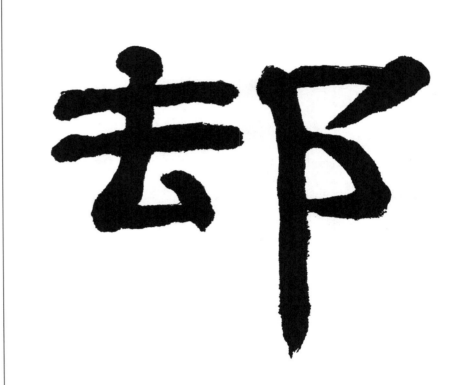

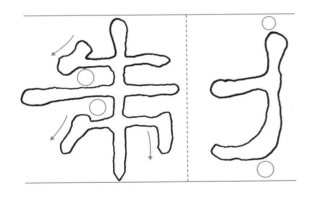

制字는 波가 없는 字이므로 다소 글자의 폭이 좁으며, 가운데 점선을 중심으로 하여 左·右에서 서로 침범하지 않고 있다. 이때 左·右의 사이는 넉넉하게 하여 시원스런 느낌을 주고 있으며, 화살표의 각도에 주목한다.

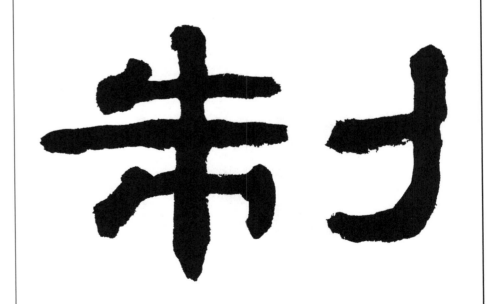

縱畫 9

• 拜 : 절 배

縱畫 10

• 弟 : 아우 제

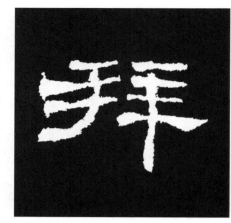 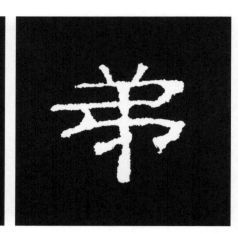

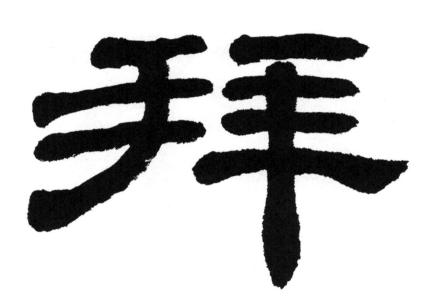

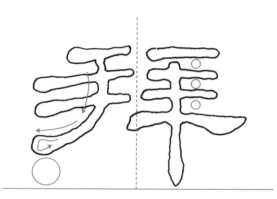

拜字는 모든 가로획을 강하고 起伏 있게 하여 획이 밋밋함에 빠지지 않도록 주의하며, 간격은 고르게 한다. 左삐침 또한 강하고 起伏 있게 하며 回鋒으로 처리한다. 右部의 세로획은 과감한 起伏을 사용하며 힘 있게 하였다.

• 弟 : 아우 제

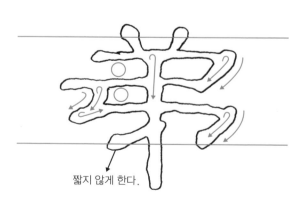

짧지 않게 한다.

弟字는 波가 없는 字이므로 가로 폭이 넓지 않다. 화살표로 표시한 획은 모두 藏鋒으로 하여 다시 시작하는 筆法을 사용한다. 유일한 세로획은 다소 굵고 起伏 있게 하여 힘의 重心으로 삼고 있다.

66

縱畫 11-1

• 東 : 동녘 **동**

縱畫 11-2

• 東 : 동녘 **동**

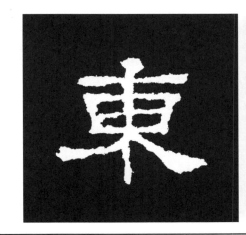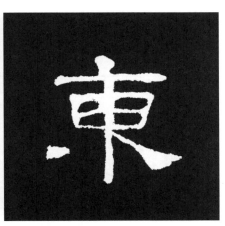

東字는 모든 가로획을 가늘고 강하게 하며, 그 간격은 고르게 한다. 左·右에 표시한 화살표는 背勢(서로 등을 지고 있는 형세)를 취하고 있다. 하나의 세로획은 굵지 않지만 강하고 起伏 있게 하며, 波획은 收筆 부분에서 힘 있게 눌러서 단정하게 빼낸다.

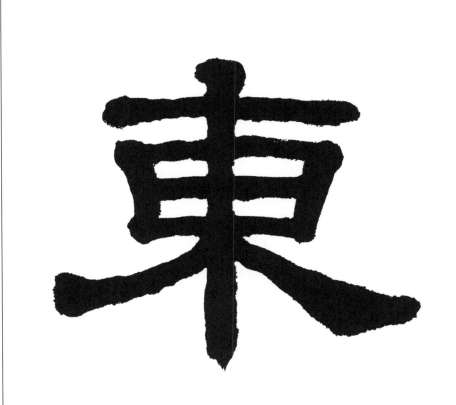

東字는 左·右삐침으로 전체의 넓이를 정하여 주고, 曰部는 가로획의 간격을 고르게 하며, 납작한 형세를 취하고 있다. 세로획은 다소 굵게 하며, 起伏 있고 힘 있게 하는 것이 중요하다. 下部의 화살표 각도에 주목한다.

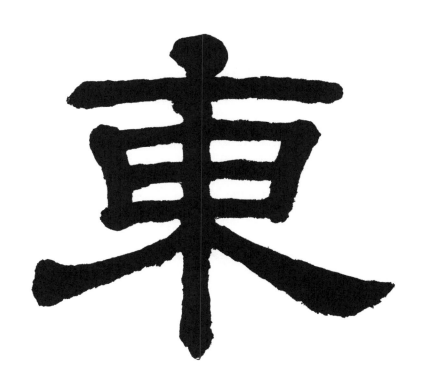

撇畫의 중요성

撇畫이란 左삐침을 말하는 것으로서 波畫, 右삐침과 더불어 글씨의 균형을 잡는 데 큰 역할을 하는 筆法이다.

모든 글씨에 있어서 강조하고자 하는 바는 「변화」라는 것이다. 書藝가 活字體나 公告文과 다른 것은 틀에 박힌 형식에서 벗어나, 같은 획을 다양하게 표현하여 여러 형태의 모양을 구사한다는 것이다. 특히, 隷書에서는 筆畫에 起伏을 많이 사용하기 때문에, 그 변화된 모양에 한층 더 다양함을 보여주고 있다.

이 책에서는 橫畫, 縱畫, 撇畫, 波畫 등이 다양하게 변화하고 있는 것들을 하나하나 찾아내어, 그 筆法의 用語와 함께 연습할 수 있도록 엮어 놓았다.

書學의 시작은 변화를 찾는 것에서부터 시작하는 것이며, 書學의 끝은 변화를 스스로 구사할 수 있는 능력에 도달하는 것이다. 그것이 옛 書家들이 공부한 방법이며, 그 방법을 통하여 높은 경지에 도달한 것이다. 그들은 수많은 書를 후세에 남겨 주었으며, 그 書에는 그들이 밟고 지나간 흔적이 여실히 남아 있기 때문에, 우리 후학들은 그 흔적을 열심히 찾아 공부하여 그들의 수준 또는 그보다 더 높은 수준을 추구해 나아가는 것이다. 그러나 특별히 분석적인 성격이나 안목을 가진 사람이 아니고서는 옛 書에서 변화하는 모습을 일일이 찾아가며 臨書하기란 쉬운일이 아니므로, 이 책에서 그것을 끌어내어 제시해 주고 있는 것이다.

초학자가 지금 이 책에서 제시하고 있는 것들을 반복적으로 연습하여 자기의 것으로 할 수만 있다면, 훗날 臨書를 벗어나 自運을 할 때 같은 字를 다시 쓰게 되더라도 자연스럽게 변화를 줄 수 있게 될 것이다.

撇畫 1

• 不 : 아닐 **부(불)**

撇畫 2

• 及 : 미칠 **급**

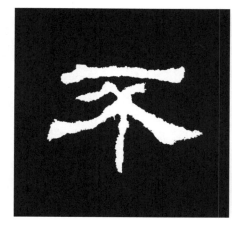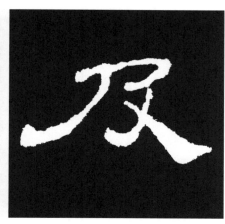

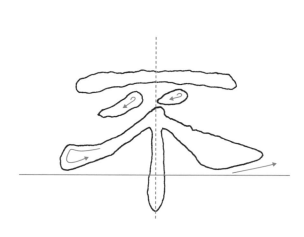

不字는 위의 가로획을 길지 않게 하였으나, 左삐침인 回鋒撇과 右삐침인 波磔이 左·右로 뻗어서 전체의 넓이를 정하고 있다. 波磔은 波 부분에서 힘차게 눌러서 戰掣를 사용하여 근엄하게 처리하였다. 가운데 세로획은 부드럽게 하였다.

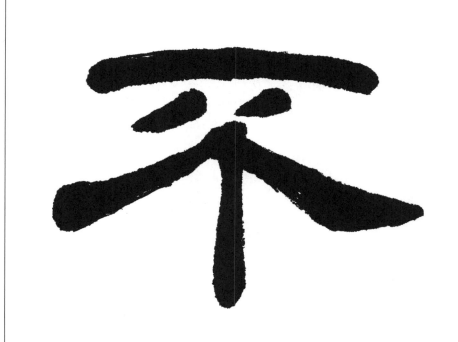

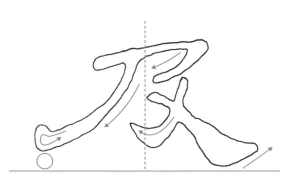

及字 역시 回鋒撇과 波磔으로 左·右로 뻗어서 전체의 넓이를 정하고 있다. 다섯 개의 화살표 각도에 주목해야 한다. 波磔의 起筆은 붓끝을 直立하여 가볍게 시작하고, 收筆 부분은 힘 있게 눌러서 밀도 있는 戰掣를 사용하며 화살표 각도로 밀어낸다.

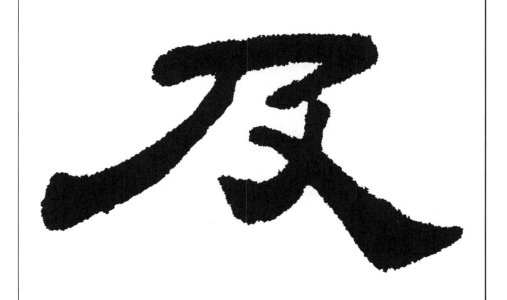

撇畫 3

• 反 : 돌이킬 반

撇畫 4

• 所 : 곳 소

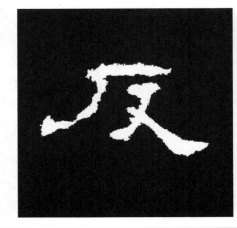
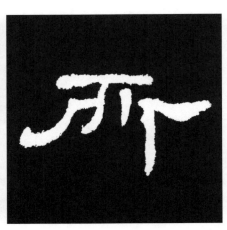

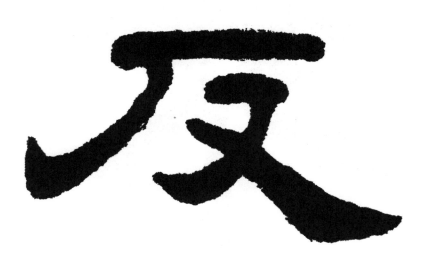

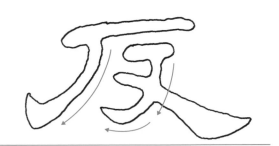

反字는 左삐침인 出鋒撇과 右삐침인 波磔이 左·右로 뻗어서 전체의 넓이를 정하고 있다. 左삐침은 강하게 左·下로 내려그은 다음 힘차게 멈추어서 出鋒으로 처리하였다. 波획은 약간 곡선으로 右·下로 뻗은 후에 힘차게 멈추어서 단정하게 빼낸다.

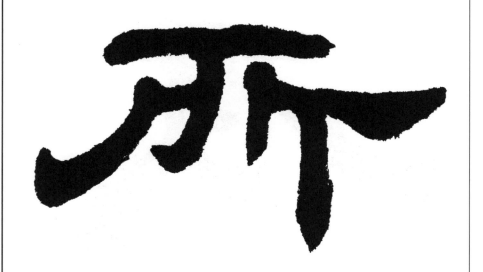

• 反 : 돌이킬 반

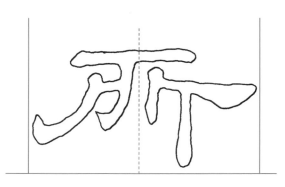

所字는 맨 위의 가로획을 길지 않게 하는 대신에 出鋒撇과 波磔으로 전체의 넓이를 정하고 있다. 左삐침은 다소 굵고 힘차게 하였으며, 右삐침은 波 부분에서 힘 있게 멈추어서 戰挈를 사용하며 무겁게 처리하였다.

撇畫 5

• 史 : 사기 **사**

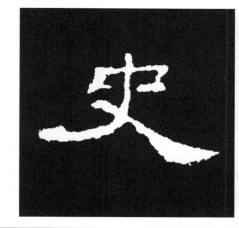
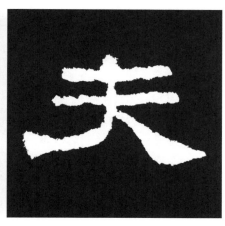

撇畫 6

• 夫 : 지아비 **부**

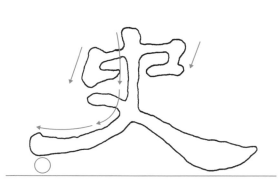

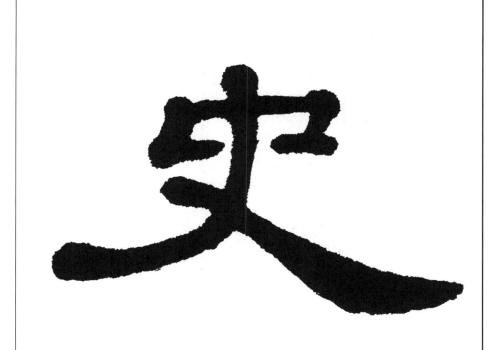

史字는 上部의 口를 납작하게 하여 바짝 조여주고 있으며, 口部의 밑 부분을 떼어주고 있는 것이 특징적이다. 左삐침은 강하고 起伏 있게 三折로 하며, 收筆 부분에서 回鋒으로 처리하였다. 波획은 부드러운 線質을 보여주고 있으며, 波 부분에서는 힘을 실어주고 있다.

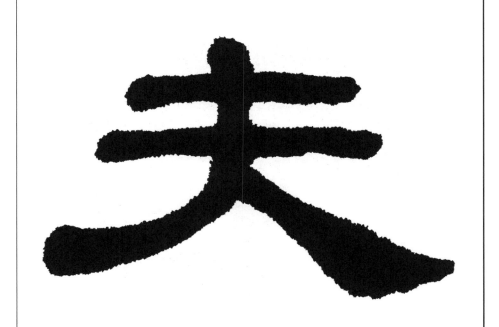

夫字는 필획이 단순한 字이므로 전체적으로 다소 굵게 쓰였다. 두 개의 가로획은 起伏이 있으며, 左삐침은 힘 있게 三折로 하여 回鋒으로 끝처리를 하였다. 波획은 길지 않게 하고, 波 부분에서는 힘차게 눌러서 戰掣를 사용하며 짧게 처리하였다.

撇畫 7

• 井 : 우물 정

撇畫 8

• 君 : 임금 군

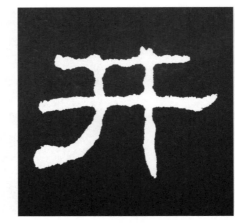 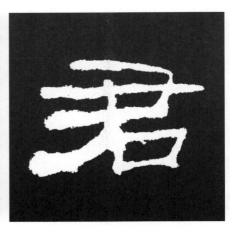

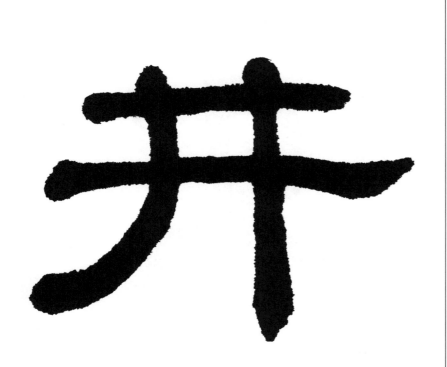

井字는 가로획과 세로획 모두 과감한 起伏을 사용하여 線質이 살아 움직이는 느낌을 주고 있다. 波획의 起筆은 부드럽게 收筆은 단정하게 하였으며, 左삐침은 收筆 부분에서 힘 있게 回鋒으로 하고, 右部의 세로획은 강하고 起伏이 있다.

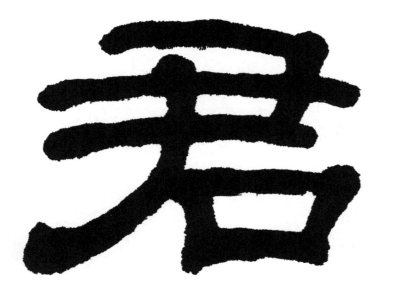

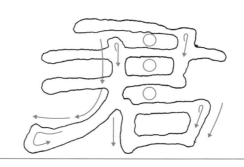

君字는 세 개의 가로획을 충분한 길이로 하여 넉넉한 느낌을 주고 있다. 左삐침은 굵고 힘 있게 하여 三折로 처리하고 있으며, 收筆은 回鋒으로 하였다. 口部는 크지 않으면서도 묘한 균형을 유지하고 있으며, 화살표 각도의 변화에도 주목한다.

撇畫 9

• 象 : 코끼리 상

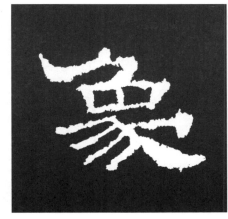

撇畫 10

• 蕩 : 방탕할 탕

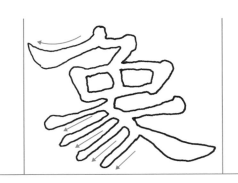

象字는 맨 위의 **左삐침**을 약간 길게 하며 **出鋒**으로 하고 있다. **下部**의 **連撇**은 화살표 각도의 변화에 주목하고, 모두 가늘면서도 강하게 하는 것이 중요하다. **波획**은 길어지지 않도록 하며, 다소 굵게 하여 독립된 모습을 보여준다.

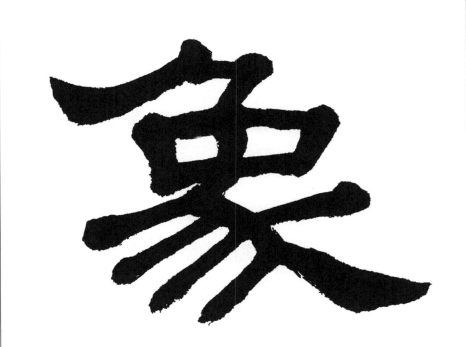

蕩字는 복잡한 **字**이므로 전체적으로 필획을 가늘게 하며, 조여주는 것이 중요하다. **左部**의 세 점은 다소 굵게 하여 뚜렷하게 하였다. **右部**의 **連撇**은 화살표 각도로 하되, 곧고 강하며 가늘게 하였다. 또한 **左삐침**은 모두 **收筆** 부분에서 **回鋒**으로 처리한다.

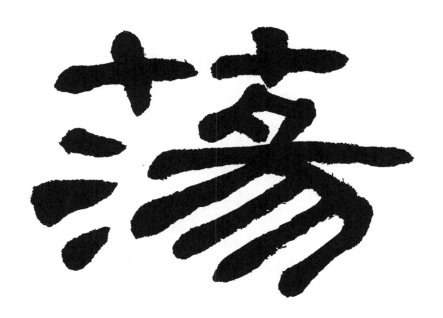

撇畫 11

• 倉 : 곳집 **창**

撇畫 12

• 食 : 밥 식

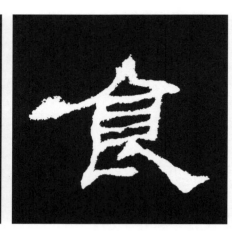

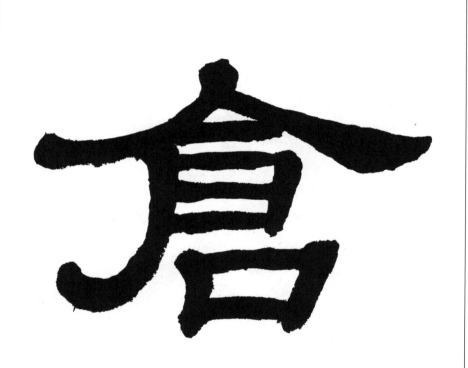

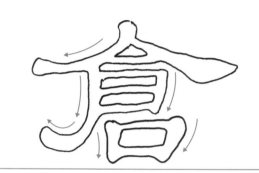

倉字는 上部의 左·右삐침으로 전체의 넓이를 정하고, 가로획은 모두 가늘게 한다. 또한 倉字는 화살표로 표시한 모든 곳에서 각도에 변화를 꾀하여 자연스러운 모습을 보여주고 있다.

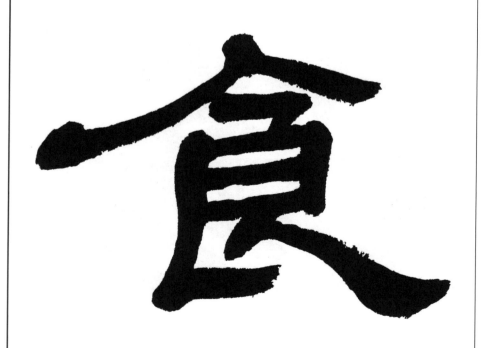

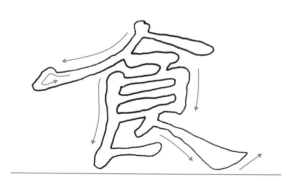

食字는 左삐침(撇)과 右삐침(波)으로 전체의 넓이를 정하고 있으며, 다른 모든 획은 조여준다. 撇畫은 강하고 곡선적이며, 收筆 부분에서는 回鋒으로 처리하였다. 波畫 또한 약간 곡선적인 형세를 취하고 있다.

• 倉 : 곳집 **창**

波磔의 중요성

隸書에서 波는 字의 形勢에 있어서 중요한 역할을 하게 된다.

波勢가 어떤 형태로 마무리되느냐에 따라서 字가 풍기는 風趣가 달라지기 때문이다. 波는 橫畫과 右삐침에 사용되는데, 그때그때 上·下·左·右의 형편이나 분위기에 따라 여러 가지의 표현수단을 빌려서 표출해 낸다. 그러나 그것이 筆法에 구애받는 바가 있게 되면 筆法이 오히려 장애 요소가 되기도 한다. 왜냐하면 筆法이란 정해진 법칙이므로 그 법칙의 외적 요소를 끌어다 써야 할 때가 있게 되면, 혹시 망쳐버릴까 하는 주저가 생기기 때문이다. 그러므로 종이를 펴놓고 붓을 잡으면 걸릴 것이 없는, 그러한 자신감이 아니고서는 쉽게 감행할 수 없는 일이다. 그것을 감행한 사람으로 古典속에서 여러 書家들을 만날 수 있게 되는데, 그 대표적인 인물로 王羲之 父子 등을 들 수 있다. 그는 畫과 字는 물론 전체의 흐름에 이르기까지 고정된 筆法을 뛰어넘어 새롭고 기발한 변화를 창출해 내고 있으며, 그로 인하여 이른바 「新理奇妙」라는 수식어가 붙게 되었다.

新理奇妙란 "새로운 理致에 도달하여 奇發하고 奧妙한 변화를 구사한다."는 뜻으로 풀이할 수 있는데, 이러한 경지는 自然의 造化와 하나가 되어 그 속에서 자유롭게 노니는 것이므로 「天眞」이라고 한다.

天眞이란 하늘의 마음이며, 그 하늘의 마음을 근본으로 삼아 나의 마음으로 발전시키는 것, 즉 天人合一의 경지에 도달했을 때 天眞이 되는 것이다. 그만큼 하늘의 天眞無垢한 것에 대한 동경심이 크기 때문에 거기에 도달해 보고자 하는 사람의 마음을 가리킨 것이라 할 수 있겠다.

마음에서 일어나는 감흥이 그대로 書에 표현되는 것이므로, 그 마음을 자연에 부합시켜 보고자 하는 것이며, 그것이 실제로 가능하다는 것을 옛사람들이 실증적으로 보여주고 있는 것이다. 그러므로 결코 뜬구름 잡는 말이라고 치부해 버릴 것이 아니다.

우리가 그들의 경지에 도달한다는 것은 쉬운 일이 아니기 때문에, 그들이 밟고 지나간 행적을 좇아 후인들 또한 그 자취를 밟아 가고자 하는 것이다.

波磔 1

- 之 : 갈 **지**

波磔 2

- 民 : 백성 **민**

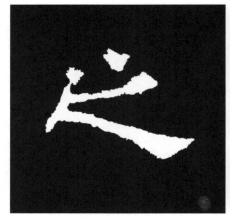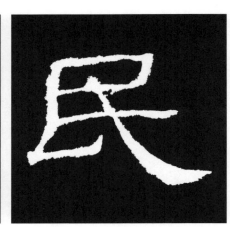

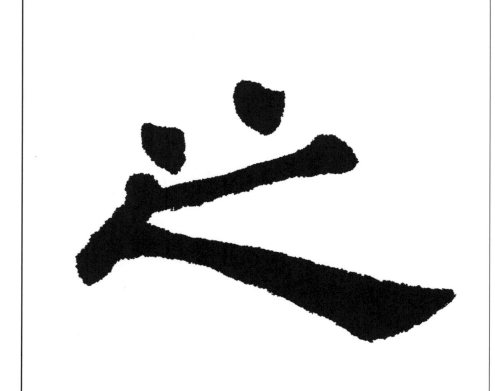

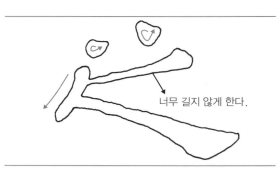

너무 길지 않게 한다.

之字는 위에 있는 두 개의 점의 각도에 주목한다. 또한 오른쪽의 점은 일단 점을 찍어서 짧은 波法을 사용하고 있는 점에 주목한다. 波가 사용된 획은 강하게 그리고 곧게 그어 나아가서 힘 있게 누른 다음, 밀도 있게 戰擊를 사용하며 短波로 처리하고 있다.

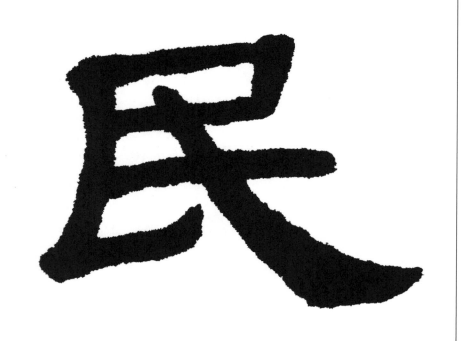

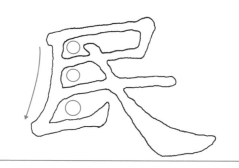

民字의 모든 가로획은 起伏을 사용하여 강하면서 質感 있게 다루는 것이 중요하다. 이때 가로획의 간격은 넓어지지 않게 하였으며, 따라서 왼쪽 세로획도 길지 않게 하였다. 전체의 크기는 波획을 길게 하여 정하였다. 波部는 힘 있게 눌러서 엄숙하게 밀어내고 있다.

波磔 3

• 代 : 대신할 대

波磔 4

• 長 : 길 장

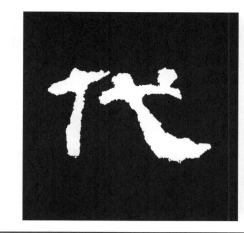
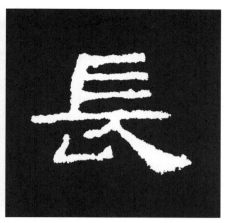

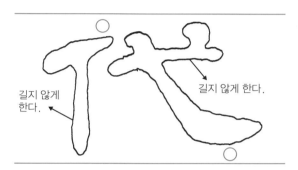

代字는 단순한 字이므로 전체적으로 다소 획이 굵은 편이다. 左部의 세로획은 아래 收筆 부분에서 근엄하게 다루는 것이 중요하다. 波획은 길지 않지만 굵고 힘 있게 하였으며, 波 부분을 무겁게 밀어내고 있는 것이 특징적이다.

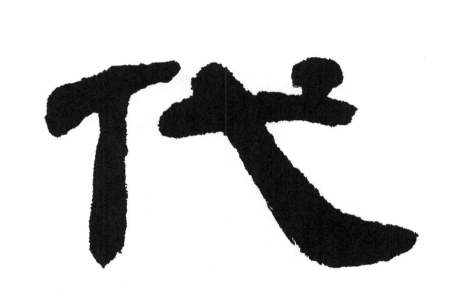

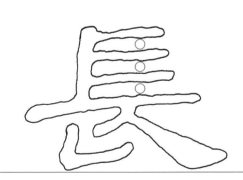

長字는 네 개의 가로획을 가늘지만 起伏 있고 강하게 하여 밋밋한 느낌을 피하는 것이 중요하며, 그 간격은 모두 고르게 하였다. 세로획은 다소 굵게 한다. 波 부분에서는 단정하게 처리한 것이 근엄한 느낌을 주고 있다.

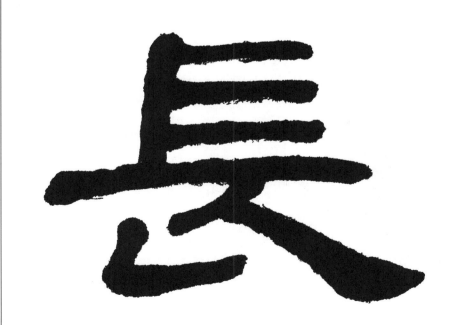

波磔 5
• 道 : 길 도

波磔 6
• 延 : 끌 연

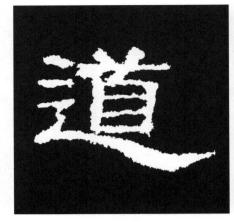
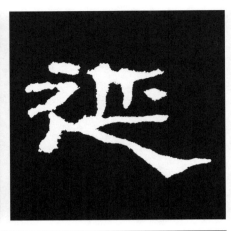

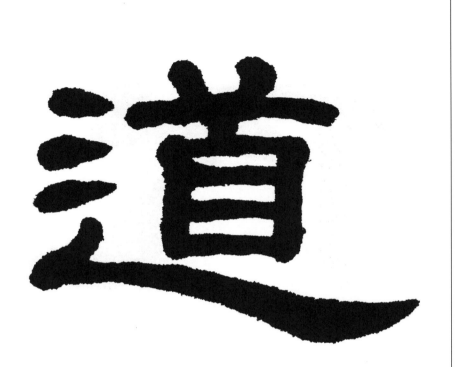

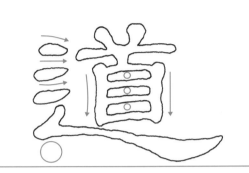

道字는 波가 사용된 책받침으로 길게 뻗어서 首部를 안전하게 안아주고 있는 느낌을 주고 있다. 또한 首部의 모든 가로획은 가늘며 간격을 고르게 하였다. 화살표로 표시한 부분에서 모두 변화를 보이고 있는 점에 주목한다.

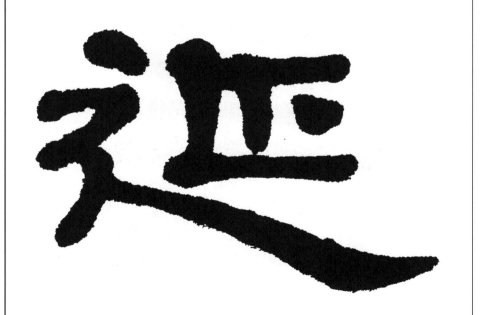

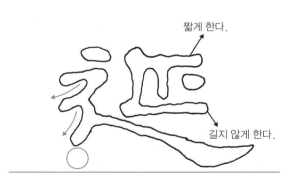

짧게 한다.

길지 않게 한다.

延字 역시 波가 사용된 책받침으로 길게 뻗어서 오른쪽 부분을 받쳐주고 있다. 右部는 모든 획을 짧게 하여 바짝 조여준다. 左部는 辶部를 辶部로 쓰고 있는 것이 특징적이며, 화살표 각도의 변화에 주목한다.

波磔 7

- 文 : 글월 **문**

波磔 8

- 戊 : 천간 **무**

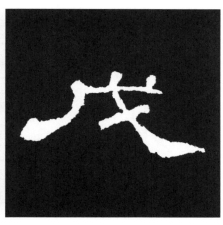

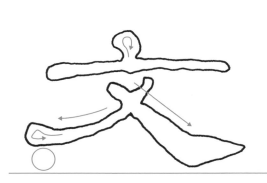

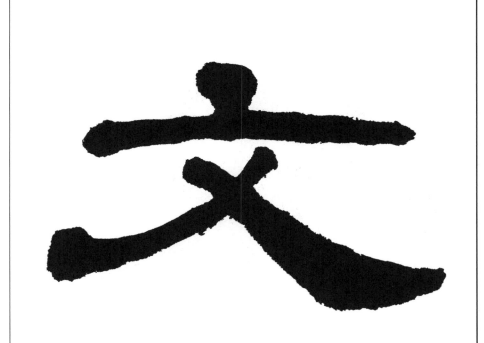

文字는 左·右로 뻗은 화살표의 각도에 주목한다. 左삐침은 다소 가늘고 강하게 하며, 收筆 부분에서 回鋒으로 처리한다. 右삐침은 다소 굵고 힘차게 하였으며, 波 부분에서는 힘 있고 단정하게 한다. 文字와 같이 단순한 字는 左·右삐침의 길이를 적당히 하는 것이 중요하다.

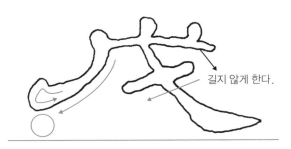

길지 않게 한다.

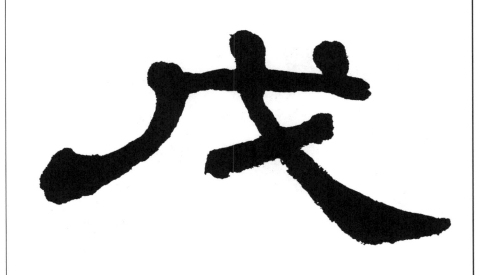

戊字는 左삐침을 收筆 부분에서 回鋒으로 하고, 화살표의 각도에 주목한다. 上部의 가로획은 길지 않고 굵지 않게 한다. 波가 사용된 右삐침은 굵지는 않지만 강하게 하였으며, 波는 단정하게 하였다. 左삐침과 右삐침으로 전체의 넓이를 정하고, 나머지는 조여준다.

波磔 9

• 成 : 이룰 성

波磔 10

• 徵 : 부를 징

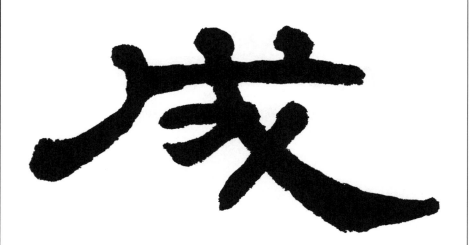

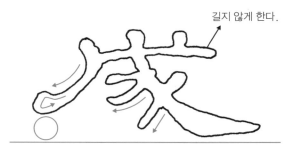

길지 않게 한다.

成字는 왼쪽을 향한 세 개의 화살표 각도에 주목한다. 波가 사용된 右삐침만 길고 힘 있게 하며, 나머지는 조여주고 있다. 波는 다소 길게 하였고, 左삐침의 收筆 부분은 回鋒으로 처리하고 있다.

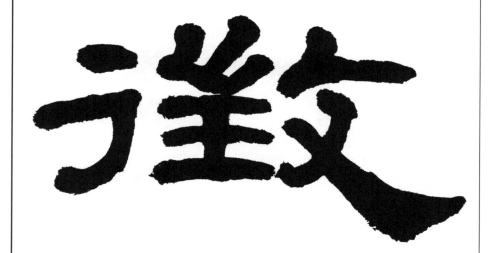

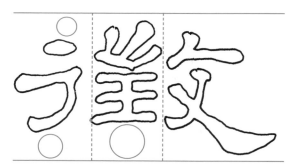

徵字는 점선으로 표시한 것처럼 左·中·右에서 서로 침범하지 않고 자리를 양보하고 있는 모습이다. 이와 같이 左·中·右의 세 부분으로 나뉘어 있을 때에는 모든 획을 짧게 하여 좁혀주는 것이 중요하다. 波획은 다소 길게 하여 균형의 조화를 보여주고 있다.

波磔 11

• 執 : 잡을 집

波磔 12

• 報 : 갚을 보

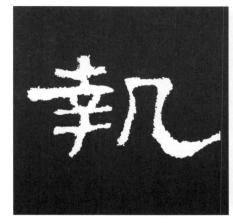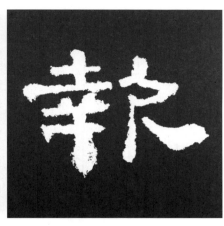

執字는 가운데 점선으로 표시한 곳을 중심으로 하여 左·右에서 서로 침범하지 않고 있다. 右部는 左部에 비하여 키가 작고 丸字의 변형된 모습을 하고 있으며, 세 개의 화살표를 따라 각도의 변화를 보여주고 있다.

報字는 가운데 점선을 중심으로 하여 左·右에서 서로 침범하지 않고 있다. 左部의 모든 가로획은 가늘게 하고, 세로획은 다소 굵게 한다. 右部는 左部에 비해서 약간 키도 작고 波도 짧지만 뚜렷하게 하였다.

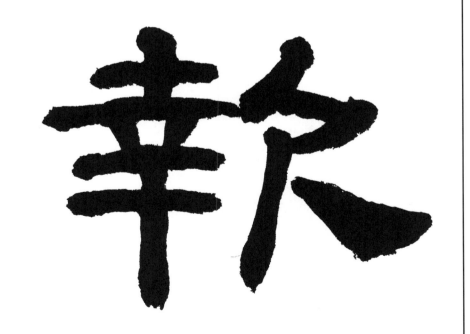

轉折의 중요성

轉折이란 가로에서 세로로, 세로에서 가로로 방향을 전환하는 부분, 또는 가로에서 左·下로, 가로에서 右·下로 꺾어지는 부분, 즉 꺾어서 전환하는 用筆法을 轉折이라고 한다.

轉이라 하면 방향전환 하는 부분이 둥글고 여유롭게 轉換하는 것을 말하는 것이며, 折이라 하는 것은 방향전환 하는 부분이 각을 이루며 바로 꺾어지는 것을 말하는 것이다.

隸書에 있어서 轉折하는 방법은 대체로 위의 두 가지로 볼 수 있다. 둥글게 轉하는 곳에서는 속도를 줄이고 여유롭게 하면서 筆鋒이 線의 中心에서 벗어나지 않게 하는 것이 중요하며, 바로 꺾으며 折하는 곳에서는 일단 붓을 멈추어 전환하는 부분에서 다시 逆入으로 起筆하는 방법을 취하고 있다.

書體의 변천과정을 살펴보건대 篆書에서 隸書로 변화하는 과정에서 가장 큰 변화가 바로 이 轉折이라고 하는 筆法이다. 篆書에서는 오직 轉만 사용했을 뿐 折은 隸書에 와서야 비로소 사용된 것이다. 篆書에서 둥글게 轉하는 圓筆이 隸書에서 모나게 折하는 方筆로 바뀐 사건은 획기적인 변화라고 하지 않을 수 없다. 篆書의 轉이나 隸書의 折이 모두 提筆하여 다시 逆入하는 방법은 같으나, 篆書의 轉은 둥근 모양을 보이고 隸書의 折은 모난 모양을 보이고 있는 것이다. 그러므로 그 用筆法은 같으나 모양이 다르므로, 隸書를 가리켜서 篆書의 筆意가 계승 발전된 書體라고 하는 것이다.

이와 같은 隸書가 다시 六朝시대의 楷書로 계승 발전되어 그 정통 書法을 대대로 이으며 오늘날에 이르게 되었던 것이다. 隸書의 轉折 부분은 提筆하여 逆入하는, 즉 藏鋒(붓끝을 숨기는 방법)으로 하기 때문에 꺾이는 부분에서 붓끝이 드러나지 않게 된다. 따라서 隸書의 轉折 부분은 圓筆에 속하게 되며, 그러한 筆法은 楷書에 와서도 圓筆로 轉折하는 모습을 볼 수 있다. 그러나 楷書의 轉折이라고 하면 꺾이는 부분의 위쪽 모서리로 붓끝을 향하게 하여, 힘차게 頓挫하는 方筆의 경우가 대부분을 차지하게 된다. 위에서 말한 轉折은 이하에 도해와 함께 자세한 설명을 붙여 놓았으니 참고하여 공부하기 바란다.

轉折 1

- 正 : 바를 **정**

轉折 2

- 臣 : 신하 **신**

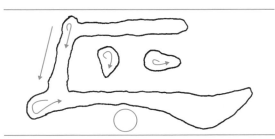

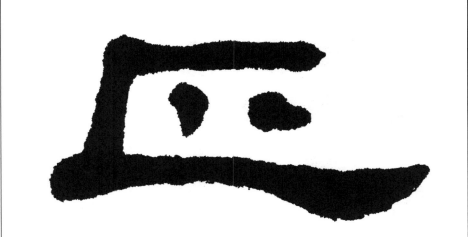

正字는 전형적인 **橫勢**(납작한 형세)를 취하고 있다. 왼쪽의 세로획은 오른쪽으로 기울게 하여 아래쪽에 힘을 주고 있고, 가운데 부분은 두 개의 점으로 하여 각도에 변화를 주고 있다. **波**가 있는 가로획은 길게 하여 전체의 넓이로 하였으며, **波** 부분은 힘 있게 눌러서 무겁게 밀어내고 있다.

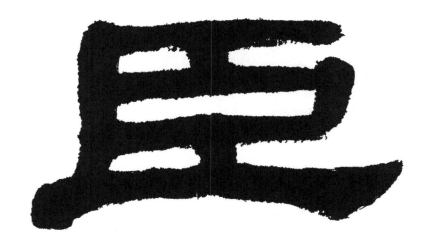

臣字 또한 **橫勢**로 하였다. 왼쪽의 세로획은 곡선적인 멋을 살려서 **轉折** 부분과 자연적인 흐름을 보여주고 있다. 모든 가로획은 굵고 가늘게 변화를 보여주고 있으며, **起伏** 있고 강하게 하였다. **下部**의 가로획은 **波** 부분에서 힘 있게 눌러 밀도 있는 **戰掣**를 사용하며 짧고 단정하게 처리하였다.

轉折 3
• 孔 : 구멍 **공**

轉折 4
• 也 : 잇기 **야**

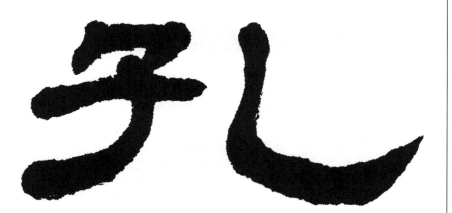

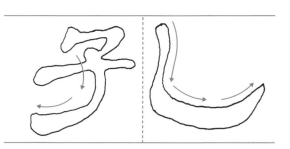

孔字는 子部를 좁게 하고 있다. 가로획은 짧지만 강하게 하였고, 갈고리 부분의 左삐침은 화살표 각도에 주목한다. 右部에서 아래로 향한 부분은 가늘면서 곡선적으로 하고, 右行하는 부분에서는 굵고 힘 있게 하며, 끝까지 그 힘을 유지하고 있다.

• 孔 : 구멍 **공**

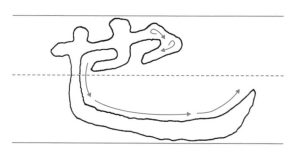

也字는 위의 오른쪽 부분의 轉折하는 곳에서 二折로 하고 있는 것이 특징적이다. 가운데 짧은 세로획도 왼쪽으로 꺾어서 上部를 납작한 형세로 하고 있다. 波가 있는 획은 오른쪽으로 길게 뻗어서 전체의 넓이를 정해주고 있으며, 波 부분은 부드럽고 단정하게 하였다.

轉折 5

· 九 : 아홉 구

轉折 6

· 執 : 잡을 집

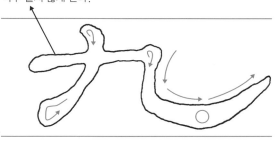

너무 길지 않게 한다.

九字는 左삐침을 힘 있고 起伏 있게 하며, 收筆 부분에서 힘 있게 눌러서 回鋒으로 처리하였다. 또한 이때 左삐침은 너무 길게 하면 안 된다. 右部는 轉折 부분에서 逆入으로 하고, 下行은 짧게 하여 화살표 방향으로 右行하며, O으로 표시한 곳에서 누르며 멈추었다가 다시 화살표 방향으로 戰掣를 사용하며 밀어낸다.

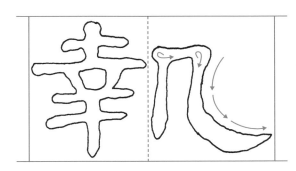

執字는 左部의 모든 가로획에 起伏을 사용하며, 변화의 모습을 보여주고 있다. 위아래의 세로획은 짧지만 힘 있고 강하게 하여 밋밋함을 피하였다. 右部는 轉折 부분에서 逆入으로 하여 下行에 있어서는 三折로 하며, 화살표의 각도를 따라 다소 길게 밀어낸다.

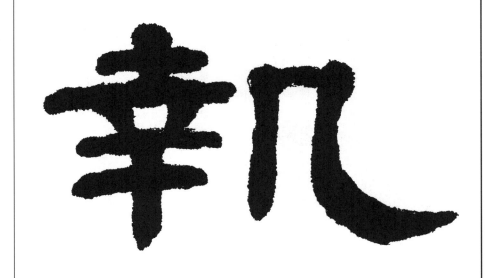

轉折 7

• 月 : 달 월

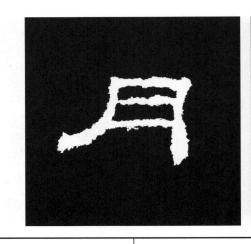 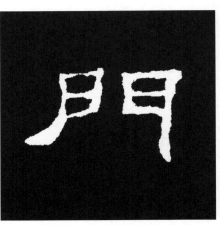

轉折 8

• 門 : 문 문

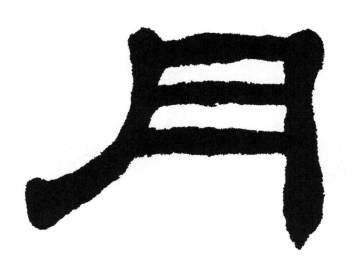

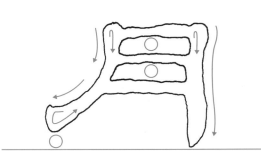

月字는 波가 없는 字이므로 전체적으로 폭이 좁게 되어 있다. 左삐침은 힘 있고 起伏 있게 하여 回鋒으로 처리하고 있다. 오른쪽의 轉折 부분에서는 반드시 逆入으로 시작하는 것이 중요하며, 굵고 힘 있게 그리고 起伏 있게 내려긋는 것이 중요하다.

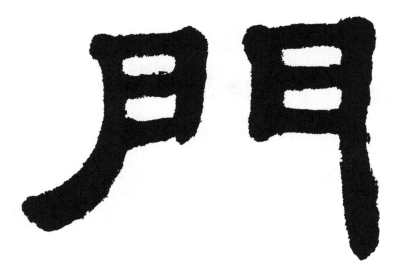

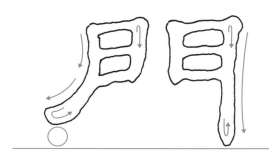

門字는 左部의 세로획을 화살표 각도를 따라 起伏 있고 강하게 하여 回鋒으로 처리하고 있다. 右部의 轉折 부분에서는 逆入으로 시작하며, 굵고 힘 있게 하여 起伏 있는 형세를 보여주고 있다.

轉折 9

• 酒 : 술 주

轉折 10

• 肅 : 엄숙할 숙

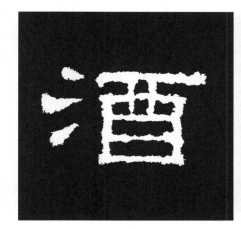
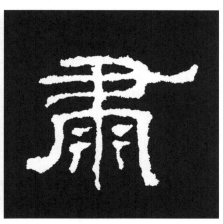

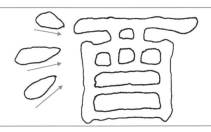

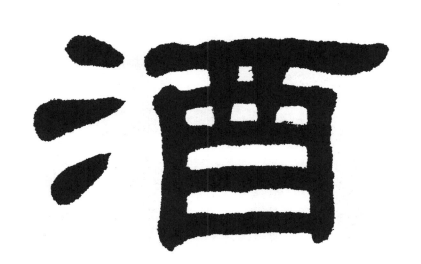

酒字는 左部의 화살표 각도에 주목하고, 세 개의 점은 모두 다소 굵게 하여 또렷하게 하고 있다. 酉部도 위의 가로획은 강하고 무겁게 하였으며, 波 부분은 短波로 엄숙하게 처리하였다. 그 아래 左·右의 세로획은 힘 있고 起伏 있게 하는 것이 중요하다.

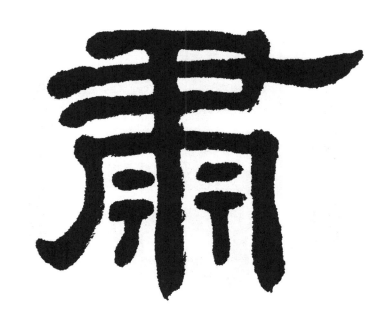

肅字는 波를 사용한 가로획 하나로 전체의 넓이를 정하고 있으며, 모든 가로획은 가늘면서 강하고 起伏 있게 하였다. 下部의 左·右 세로획은 과감한 起伏을 사용하여 변화를 주고 있으며, 가운데 긴 세로획은 직선을 피하여 자연스럽게 한다.

轉折 11

• 尙 : 오히려 상

轉折 12

• 害 : 해로울 해

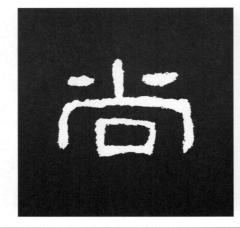
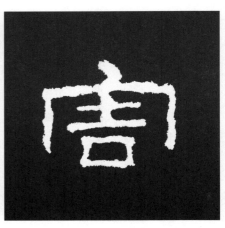

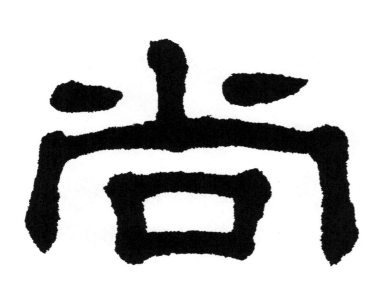

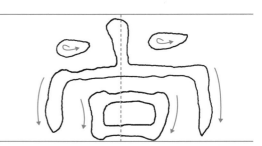

尙字는 波가 없는 字이므로 전체적으로 폭이 좁은 편이다. 上部의 짧은 세로획은 다소 굵게 하여 中心의 역할을 하고 있으며, 左·右의 점은 넉넉하게 떼어서 여유롭다. 下部의 左·右에 있는 짧은 세로획과 口部에 표시한 화살표 각도에 주목한다.

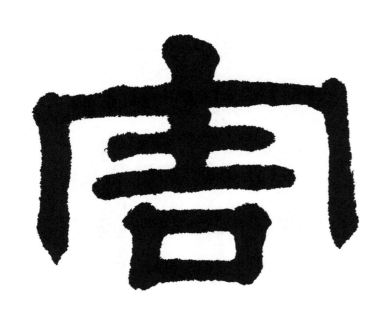

• 尙 : 오히려 상

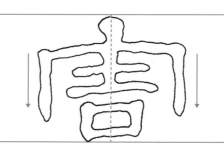

害字는 宀部의 위에 있는 하나의 점을 굵고 힘 있게 하여 포인트로 삼고 있다. 左·右에 있는 짧은 세로획은 起伏 있고 강하게 하여 밋밋한 느낌을 피하는 것이 중요하다. 口部는 비교적 작은 듯하지만 힘 있고 뚜렷하게 하는 것이 중요하다.

轉折 13

- 帝 : 임금 제

轉折 14

- 罪 : 허물 죄

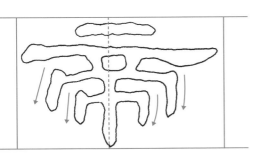

帝字는 波가 사용된 긴 가로획 하나로 전체의 넓이를 정하고 있으며, 그 下部를 안전하게 덮어주고 있는 형세로 되어 있다. 下部의 左·右에 있는 짧은 세로획은 화살표 각도처럼 변화를 주고 있으며, 가운데 세로획은 짧지만 굵고 힘 있게 하여 힘의 重心으로 삼고 있다.

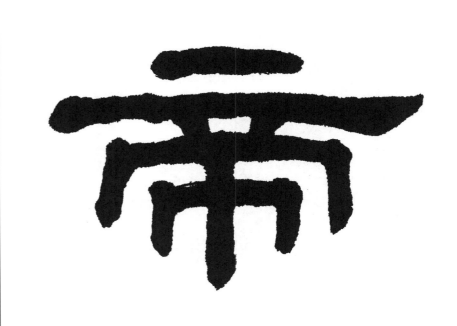

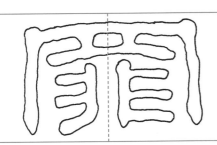

罪字는 左·右의 세로획을 다소 길게 하여 그 안으로 非部를 밀어 넣고 있는 것이 특징적이라고 할 수 있다. 上部는 가로획과 左·右의 세로획을 강하고 起伏 있게 하여 자연스러운 모습을 보여주고 있다. 非部는 모든 획을 짧게 하여 바짝 조여주면 된다.

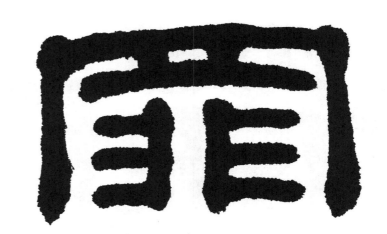

轉折 15

• 宅 : 집 택

轉折 16

• 榮 : 영화 영

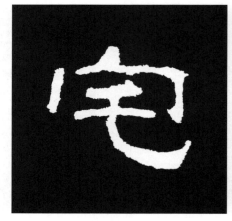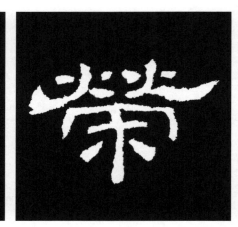

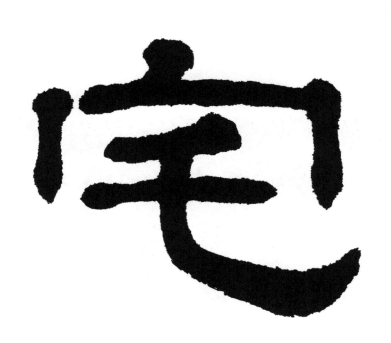

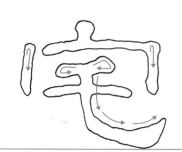

宅字는 宀部의 위에 있는 점을 굵게 하여 뚜렷하게 하는 것이 중요하다. 左·右의 짧은 세로획은 起筆과 收筆을 소홀히 다루면 안 된다. 波가 사용된 획은 三折로 하여 각도의 변화를 꾀하고 있으며, 波 부분은 出鋒을 右·上으로 향하여 밀어낸다.

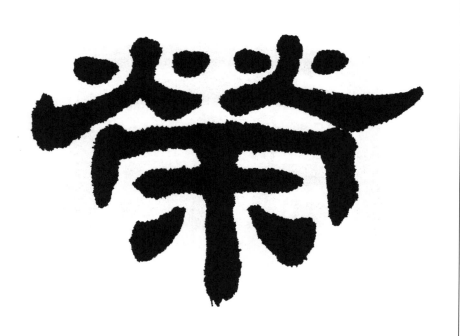

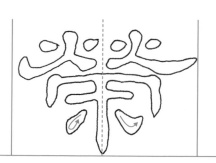

榮字는 上部에 있는 두 개의 火의 左삐침과 波획을 左·右로 눕혀서 납작하고 넓게 하여, 그 下部를 안전하게 덮어주고 있는 형세를 취하고 있다. 下部의 세로획은 다소 굵고 힘있게 하여 무게의 重心으로 삼았으며, 左·右의 점은 화살표 각도에 주목한다.

轉折 17

• 素 : 바탕 소

轉折 18

• 紀 : 벼리 기

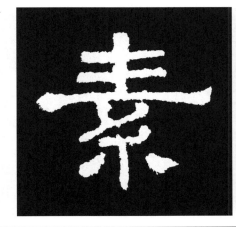
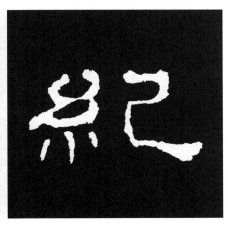

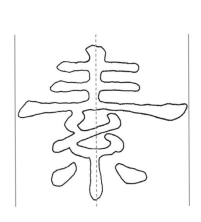

素字는 波가 사용된 가로획 하나로 넓이를 정하고, 위아래의 세로획으로 中心을 잡고 있다. 糸部는 기본획에서 설명한 것을 다시 한 번 확인해 보고 쓰는 것이 중요하다. 두 세로획은 다소 굵고 힘 있게 하는 것이 좋다.

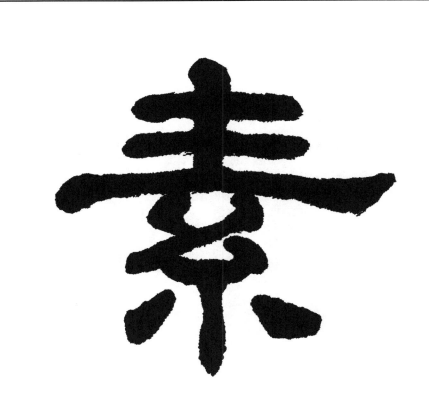

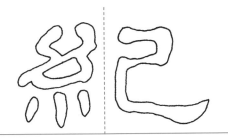

紀字는 모든 轉折 부분에서 逆入으로 하여 철저하게 中鋒을 지키는 것이 중요하다. 己部에서의 가로획은 짧게 하였으며, 波 부분은 단정하게 하였다.

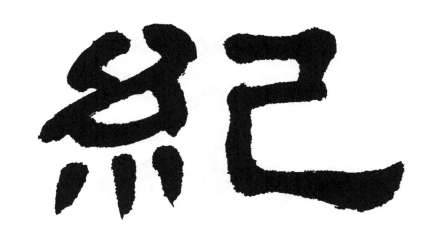

轉折 19

- 綱 : 벼리 **강**

轉折 20

- 綴 : 엮을 **철**

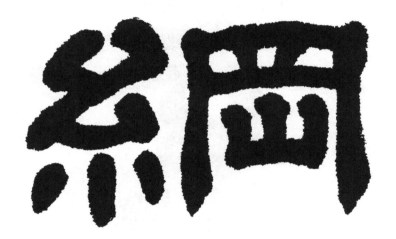

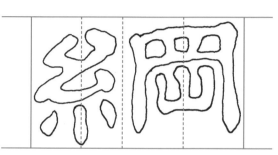

綱字는 波가 없는 字이므로 전체적으로 넓지 않다. 糸部는 짧게 하며 右部 또한 짧게 한다. 左·右의 세로획은 허리 부분을 蜂腰(벌의 허리)처럼 잘록한 형태로 하였다. 이때 收筆 부분은 근엄하게 다루는 것이 중요하다.

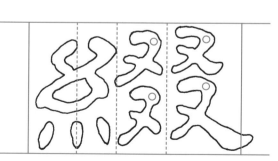

綴字는 右部가 복잡하므로 바짝 조여주는 것이 중요하다. 又部에서 ○으로 표시한 부분, 즉 轉折 부분에서는 糸部에서의 轉折과 같이 逆入으로 하는 것이 중요하며, 波가 사용된 부분은 단정하게 하였다.

第四篇
圖解를 통한 邊方의 修練

차 례

圖解를 통한 邊方의 修練

漢字가 이루어진 원리는 여러 點과 畫이 모여서 이루어진 獨體字와, 그 獨體로 된 字가 서로 결합하여 이루어진 合體字로 되어 있다. 따라서 일반적으로 部首로 찾는 字典은 이러한 것들 가운데서 우리 생활에 많이 쓰이고, 또 組立의 要素가 되는 獨體字를 部首로 삼아 이것을 앞에 내세워, 같은 部類에 속하는 글자를 모아 정리해 놓은 것이다. 예를 들면 鳥類는 鳥部에 魚類는 魚部에 水類는 水部에 속해 놓은 것으로, 결국 部首라는 것은 곧 漢字의 邊과 旁이 되는 것이다.

漢字의 형태를 살펴보면 그 중에는 대개 둘 혹은 세 부분으로 組立된 것도 있다. 이러한 것들을 部首의 순서에 따라 「史晨碑」 또는 「曹全碑」의 碑文에서 찾아내어 그림과 함께 설명해 놓은 것이 이 篇의 역할이다. 그리고 이 篇에서는 각 部分이 組合되는 상태에서 붓글씨로서의 표현 또는 그 능력이 어떻게 발휘되고 있는지를 찾아내어, 그것을 독자들에게 짚어주는 것이 그 임무라고 하겠다.

漢字로서 邊과 旁이 다른 要素와 組合이 될 때, 그것과 더불어 붓글씨로서의 美的 要素를 組合시키는 방법에는 몇 가지 法則이 사용되고 있음을 알 수가 있다. 그것은 서로 取하기도 하고 서로 讓步하기도 하며, 각각 그 部分을 마땅하게 점유하고 있는 것이다. 그 실태를 살펴볼 것 같으면 上·下, 上·中·下, 左·右, 左·中·右가 제각각 서로의 자리에서 배려하고 있는 아름다운 모습을 보여주고 있는데, 한쪽에서 양보하면 한쪽에서 취하고, 또는 자리를 나누어서 서로 은근히 향하고 있으며, 혹은 서로 등을 지고 거부하는 듯하기도 한다. 그리고 左·右 또는 上·下에서 가운데 部分을 안전하게 감싸주기도 하고, 또는 左의 上部 혹은 右의 下部에 다정하게 붙어 있기도 하며, 위에서 下部를 덮어 주기도 하고 아래에서 上部를 안정되게 받쳐 주기도 한다. 이러한 모든 法則은 자연현상과 사람의 도리에서 취해다 쓴 것으로, 여기에서 옛사람들의 지혜를 엿볼 수 있으며 동시에 자기의 자리만 차지하려고 혈안이 된 人間의 탐욕에 대한 성찰을 하게 되기도 한다. 사실 단순하게만 보면 글씨는 단정하고 예쁘게 쓰기만 하면 된다. 그러나 세상의 모든 사물은 그렇게 단순하지만은 않다. 왜냐하면 비록 추하고 고약한 냄새를 풍기는 것이지만 그것이 양분이 되어 달고 맛있는 열매를 맺기도 하고, 아름다운 색깔과 모양을 자랑하며 사람의 시선을 유혹하는 독버섯과 같은 것이 되기도 하기 때문이다.

人間이 빠지기 쉬운 俗性이란 것은 자기의 마음이 향하고 있는 바에서 벗어나, 또다른 미지의 세계를 향해 보고자 하는 의지가 부족한 것에서 생겨난 것이며, 그러한 결과로 편견으로 치우쳐 독선적인 자아를 형성하게 되는 것이다. 때로는 그것이 경쟁심을 유발하여 하나의 발전을 가져오는 계기가 될 수도 있겠지만, 대개는 부정적인 결과를 초래하는 것이 보편적이다. 따라서 書藝를 공부하는 우리는 옛것이든 현대의 것이든 書를 앞에 두고 俗性에 의지하여 보려 하지 말고 다면평가 즉, 자기의 소견을 배제한 상태에서 겸허하고 열린 마음으로 보아주었으면 좋겠다는 마음에서 늘어 놓은 말이다.

이 篇에서는 「史晨碑」가 보여주고 있는 다양한 면모를 골고루 찾아서 독자에게 소개하고자 하여, 가급적 많은 字를 部首別로 集字하여 圖解와 함께 설명을 붙여 놓았다. 그러나 圖解에 의한 설명은 한계가 있으므로 각 글씨의 모양에 시도된 바에 한할 뿐 그 外的要素 즉, 書에서 풍겨져 나오는 순수하고 품격 있는 초감각적인 부분에 대해서는 설명할 수 없는 어려움이 있다는 것을 미리 말해 둔다. 왜냐하면 그것을 모두 설명하고자 하면 많은 지면이 필요하기 때문이다. 그러므로 글씨의 형세에 관한 굵고, 가늘고, 힘있고, 강하고, 길고, 짧고 하는 등 눈에 보이는 것을 짚어 주는 정도에 한하고 있음은 아쉬운 점이다. 그러나 이 책의 앞에서 論한 이론강의에서 부족하나마, 저 건너편에 안개처럼 서려 있는 부분에 대하여 설명해 놓은 바가 있으므로 그 아쉬움을 대신하려고 한다. 사실 모든 것을 다 전달하기에는 필자의 학식과 능력이 부족한 면이 있기도 하지만, 나머지 부분에 대해서는 앞으로 모두 함께 찾아 나서야 하는 과제로 삼아야 할 것이다. 그러한 고로 이 책이 아름다운 구슬을 찾아 하나씩 이어 나아가는 길잡이가 되어 독자 제위께서 훌륭한 書家가 되기를 바란다.

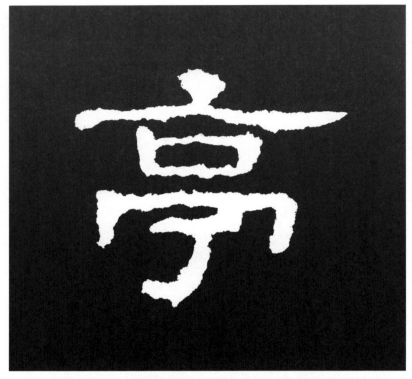

亭 • 정자 정

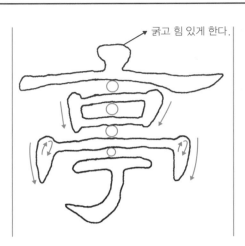

굵고 힘 있게 한다.

亭字는 네 개의 ○간격을 모두 고르게 하며, 또한 네 개의 화살표 각도 변화에도 주목한다. 맨 위의 가로획은 길게 하여 전체의 넓이를 정한다.

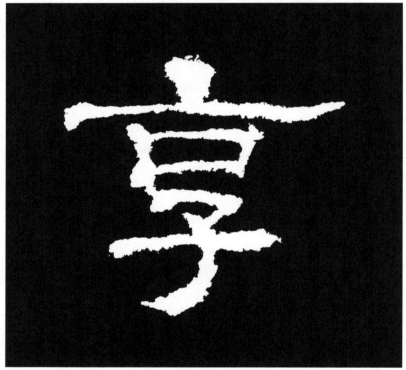

享 • 누릴 향

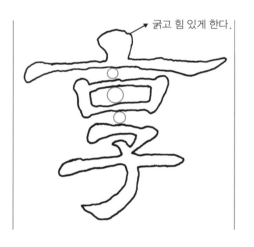

굵고 힘 있게 한다.

享字는 위의 가로획 하나만 길게 하여 아래의 모든 부분을 덮어준다. 또한 가로획은 가늘면서 강하게 하는데 筆鋒을 곧게 세워 起伏을 사용하며 운필한다.

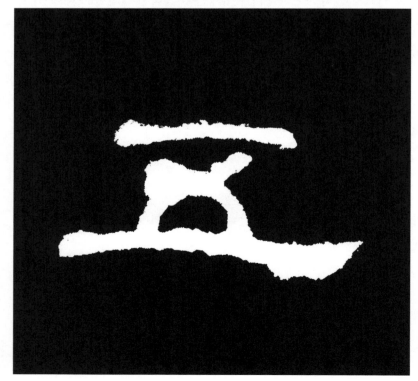

五 • 다섯 오

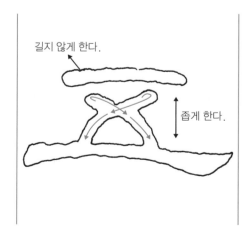

길지 않게 한다.

좁게 한다.

五字는 밑의 가로획을 길게 하여 위의 모든 것을 안전하게 받쳐준다. 전체의 형세는 납작하게 하여 橫勢를 취하고 있다.

井 · 우물 정

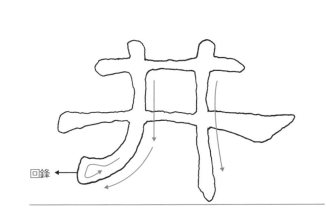

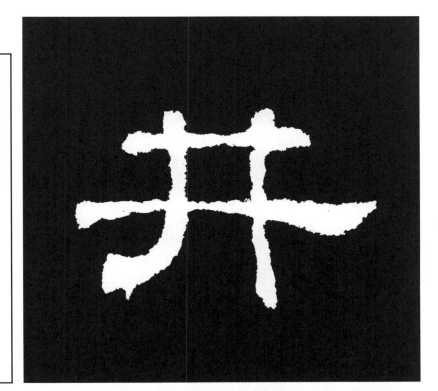

井字는 화살표로 표시한 각도에 주목하고, 左·右의 세로획은 운필에 起伏을 사용하여 線이 밋밋해지지 않도록 한다. 아래의 가로획은 충분히 길게 하여 전체의 넓이를 정한다.

人 · 사람 인

人部

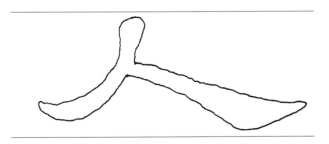

人字는 간단한 字이기는 하나 균형을 잡는 것이 그리 만만하지 않다. 左삐침은 길지 않게 하고, 右삐침은 충분히 뻗어 波磔 부분에서 戰掣를 사용하며 근엄하게 처리한다.

任 · 맡길 임

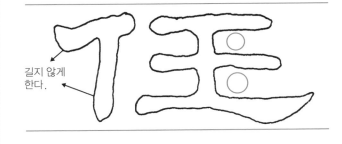

길지 않게
한다.

任字는 두 개의 세로획을 짧게 하여 전체적으로 납작한 橫勢를 취하고 있는 것이 특징이다. 이러한 경우 필획이 밋밋하면 隷書다운 멋이 살아나지 않으므로 起伏 있게 운필하는 것이 중요하다.

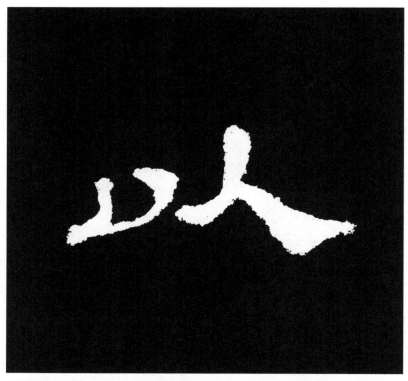

以 · 써 이

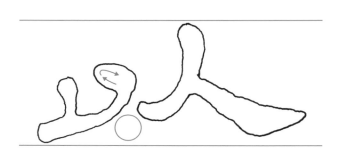

以字는 왼쪽에 비하여 오른쪽의 人部가 위로 올라간 것 같지만, 人部의 波磔을 처지게 하여 균형을 맞추고 있다. 또한 波磔은 굵고 힘 있게 하여 전체적인 무게의 중심을 잡아주고 있다.

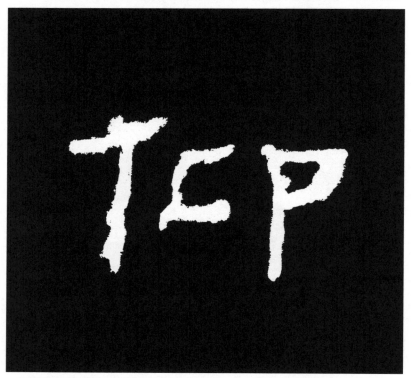

仰 · 우러를 앙

길지 않게 한다.

길지 않게 한다.

仰字는 左·右의 세로획을 길지 않게 하여 전체적으로 납작한 형세를 취하고 있다. 또한 세로획은 起伏을 사용하여 변화와 강함을 강조하는 것이 중요하다.

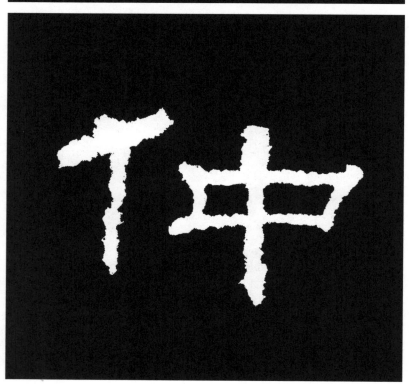

仲 · 버금 중

길지 않게 한다.

길지 않게 한다.

仲字는 左·右의 두 개의 세로획을 길지 않게 하여 전체적으로 橫勢를 취하고 있다. 오른쪽의 中部를 약간 처지게 하여 균형을 깨고 있는 것이 특징적이라고 하겠다. 화살표로 표시한 각도에 주목한다.

伏 • 엎드릴 복

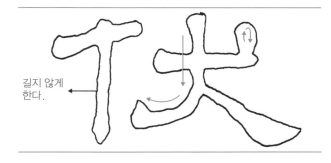

伏字는 오른쪽의 犬部에서 左삐침의 화살표 각도에 주목하고, 右삐침의 波磔 부분을 약간 처지게 하여 전체의 균형을 잡고 있다. 전체적으로는 납작한 형세를 취하고 있다.

作 • 지을 작

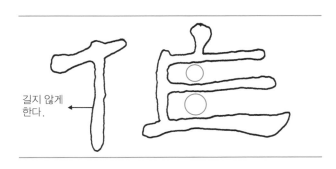

作字는 右部의 가로획과 세로획을 가늘게 처리하고 있으므로 線에 起伏과 강함을 실어주는 것이 중요하다. 左部와 右部의 사이는 충분하게 하여 넉넉함을 보여주고 있다.

依 • 의지할 의

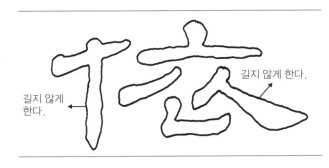

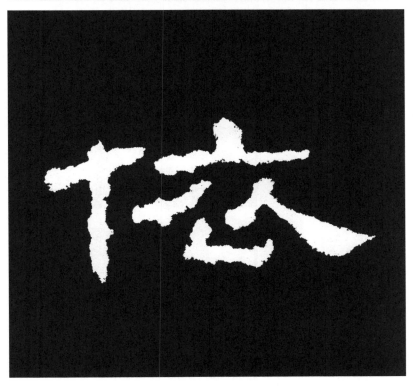

依字는 전체적으로 모든 획을 짧게 하며, 하나하나 떼어서 공간을 고르게 점유하고 있다. 波磔 부분은 길지 않으나 힘 있게 눌러 무겁게 처리하면서 전체적인 힘의 균형을 잡는다.

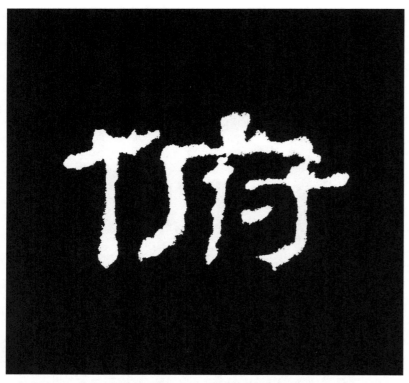

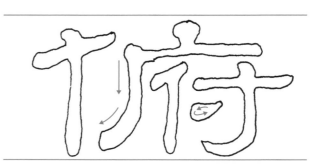

俯字는 모든 세로획을 짧게 하여 전체적으로 납작한 형세를 취하고 있다. 이때 세로획이 가늘고 짧을수록 起伏 있게 하여 강하고 변화된 모습을 보여주는 것이 중요하다.

俾 · 더할 **비**

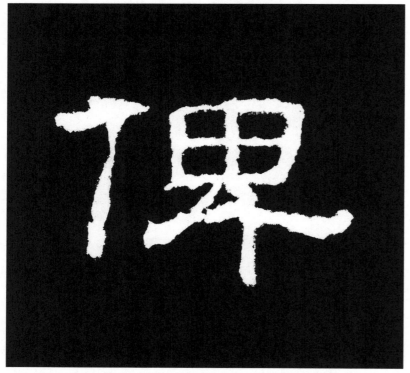

俾字는 右部의 田에서 짧은 삐침을 생략하고 있다. 田部는 넉넉하게 하고 그 아래 左삐침과 가로획으로 넓이를 정한 다음, 세로획을 다소 굵고 힘 있게 하여 무게의 중심으로 삼는다.

傅 · 스승 **부**

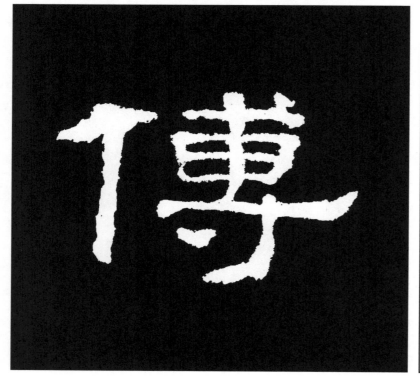

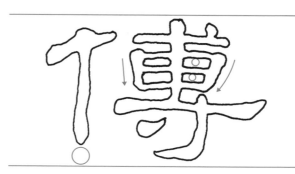

傅字는 右部의 가로획을 가늘게 하였으므로 세로획은 상대적으로 다소 굵게 하였다. 오른쪽 아래의 寸部는 약간 굵고 넉넉하게 하여 전체의 안정을 도모하였다.

備・갖출 비

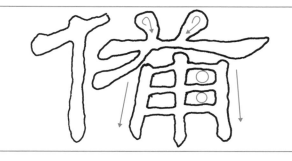

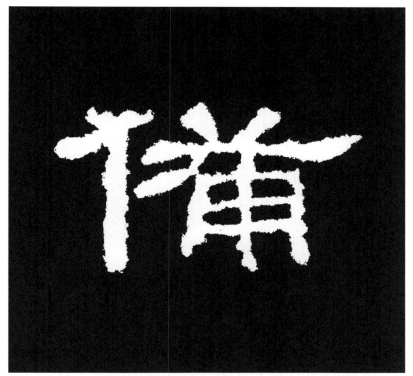

備字는 左部의 세로획과 右部의 세 개의 세로획에 起伏을 사용하여 線의 강함과 변화의 모습을 보여주고 있다. 또한 모든 세로획의 收筆 부분에서도 그 처리에 변화된 형태를 보여주고 있다.

來・올 래(내)

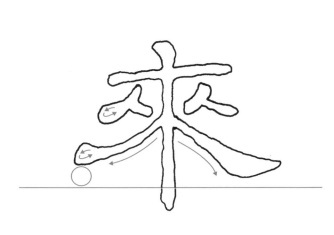

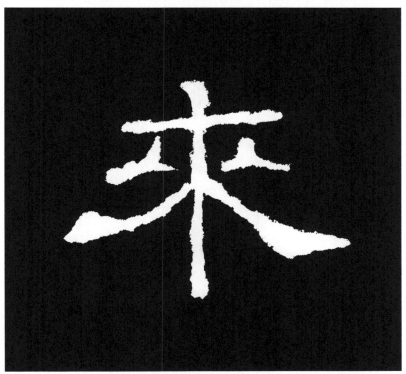

來字는 가운데 세로획을 起伏 있고 강하게 하는 것이 중요하다. 左삐침 또한 강하게 하여 回鋒으로 처리하며, 右삐침의 波磔 부분에서는 충분히 눌러서 무겁게 처리하는 것이 중요하다.

優・어림풋할 애

길지 않게 한다.

優字는 左部의 세로획이 짧으면서 右部의 곁에 붙어 있는 모습을 취하고 있다. 右部 아래의 左삐침은 가늘지만 강하게 해야 하고, 右삐침의 波磔은 힘 있게 눌러서 근엄하게 처리한다.

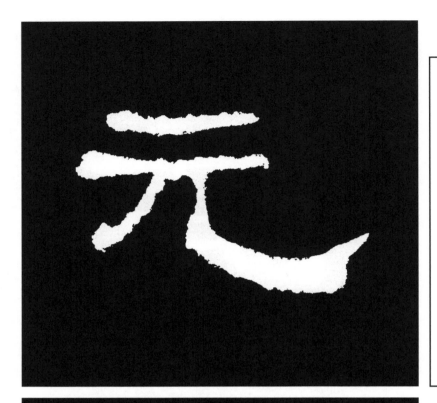

元 · 으뜸 원

儿 部

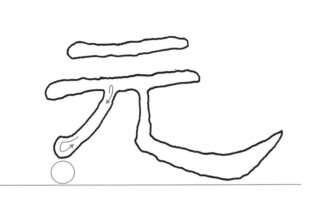

元字는 두 개의 가로획을 길지 않게 하며 강하게 한다. 左삐침은 짧게 그리고 강하게 한다. 元字의 포인트는 波가 사용된 획이다. 波磔 부분에서는 힘 있게 눌러서 戰掣를 사용하며 천천히 밀어낸다.

先 · 먼저 선

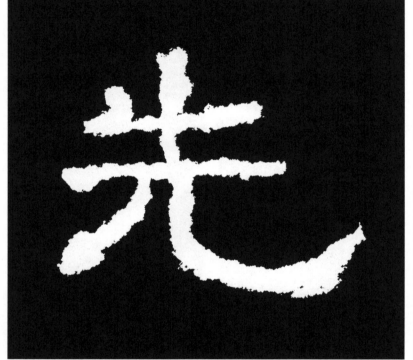

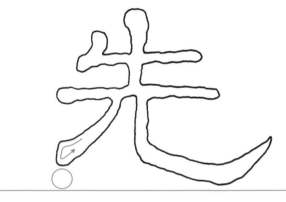

先字는 두 개의 가로획을 起伏 있게 하며, 左삐침은 짧고 강하게 한다. 波磔 부분에서는 굵기의 변화를 보이고 있지 않지만, 끝까지 무게의 중심을 잃지 않고 있다.

光 · 빛 광

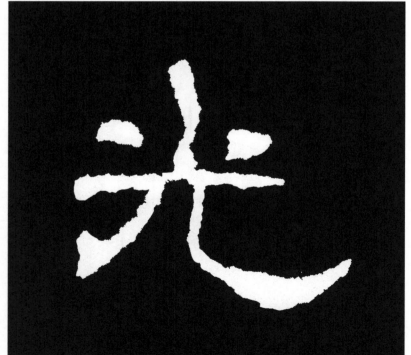

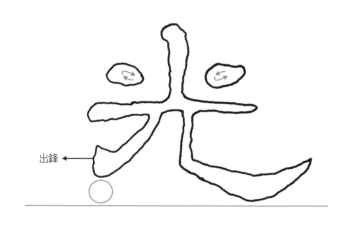

光字는 左·右의 점이 각도를 다르게 하고 있다. 下部의 左삐침은 짧게 하여 出鋒으로 처리하고 있으며, 波磔 부분에서는 힘 있게 눌러서 戰掣를 사용하며 밀어낸다.

克 • 이길 극

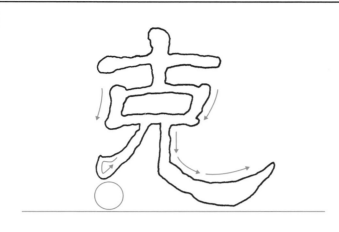

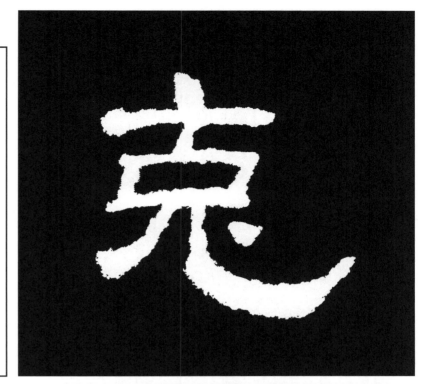

克字는 화살표로 표시한 각도에 주목하며, 下部의 左삐침은 짧게 하여 回鋒으로 처리한다. 波가 있는 획은 起伏 있게 운필하고, 波磔 부분에서는 戰掣를 사용하며 천천히 밀어낸다.

公 • 공변될 공

八部

公字는 八部를 두 개의 점으로 처리하고 있다. 下部는 화살표의 각도를 따라 하되, 화살표의 표시처럼 모두 逆入으로 하는 것이 중요하다.

六 • 여섯 륙(육)

六字는 위의 점을 화살표의 표시처럼 逆入하여 둥글게 해준다. 가로획은 길게 하여 전체의 넓이를 정하고, 波磔 부분은 근엄하게 처리한다. 下部의 오른쪽 점은 생략된 波磔으로 이해하면 된다.

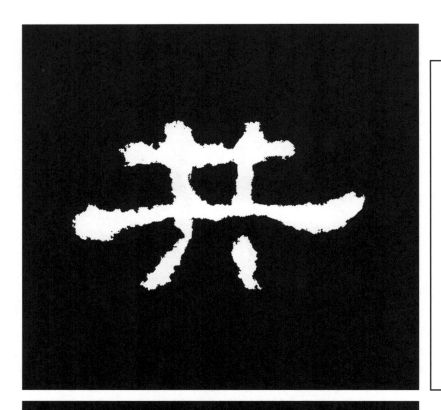

共 · 함께 공

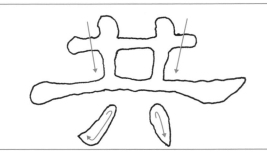

共字는 단순한 자이므로 모든 획을 다소 굵게 하고 있다. 波가 있는 가로획은 길게 하여 전체의 넓이를 정하며, 두 개의 화살표 각도에도 주목한다.

具 · 갖출 구

具字는 위의 目部의 세로획에 표시한 화살표 각도에 주목하며, 모든 가로획의 간격은 고르게 한다. 波가 있는 가로획은 길게 하여 전체의 넓이를 정한다.

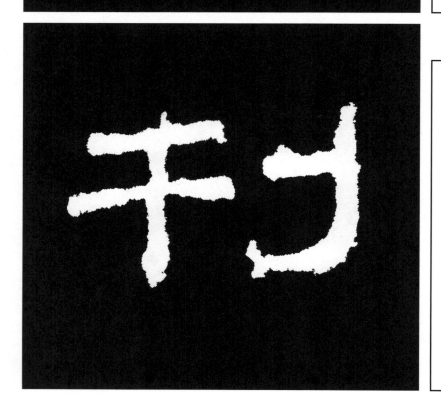

刊 · 새길 간

刀部

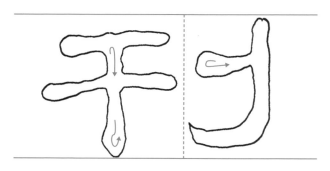

刊字는 단순한 字이므로 획을 다소 굵게 한다. 左部의 세로획은 짧게 하며, 收筆 부분은 무게 있게 回鋒으로 처리한다.

利 · 이로울 리(이)

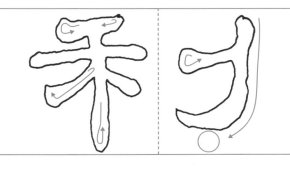

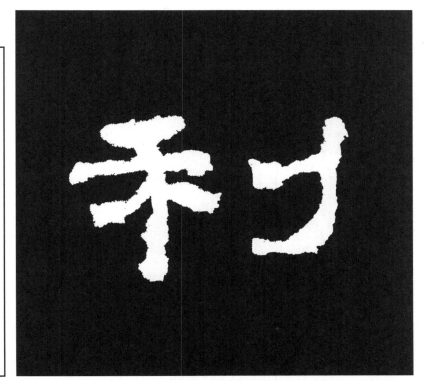

利字는 左部의 세로획에 起伏을 사용하여 변화를 준다. 右部의 세로획은 左·下로 약간 기울게 하며 짧게 한다. 左部와 右部의 사이는 넉넉하게 되어 있다.

到 · 이를 도

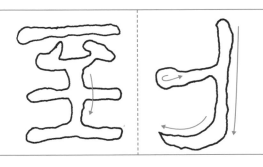

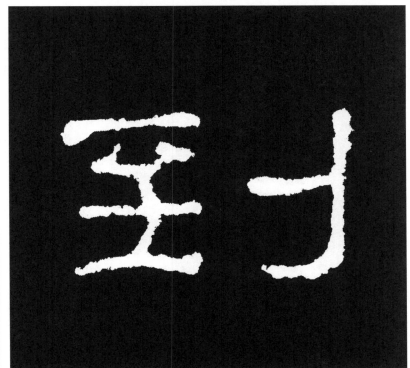

到字는 左部에 있는 세 개의 가로획의 길이가 모두 같아서 단정한 모습을 하고 있다. 左部와 右部의 사이는 넉넉하게 하였다. 左密右虛의 형세라고 한다.

制 · 억제할 제

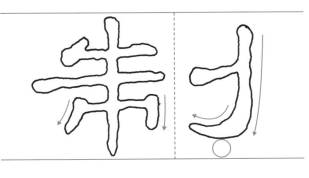

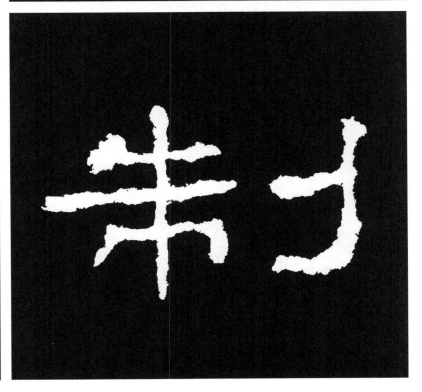

制字는 左部의 가로획과 세로획이 모두 가늘면서 강하게 하고 있다. 화살표로 표시한 각도의 변화에 주목한다. 右部의 세로획은 다소 굵고 길지 않게 한다.

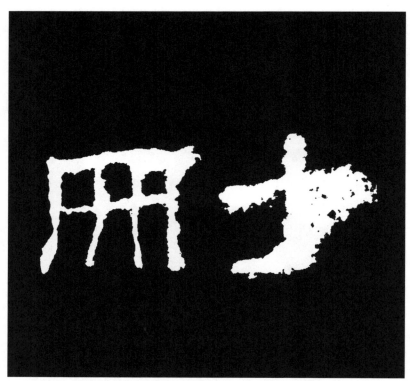

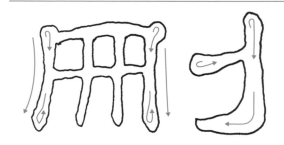

刪字는 左部의 세로획에 표시한 화살표의 각도에 주목한다. 또한 네 개의 세로획의 收筆 부분은 모두 변화 있게 한다. 右部는 굵게 하며 세로획은 길지 않게 한다.

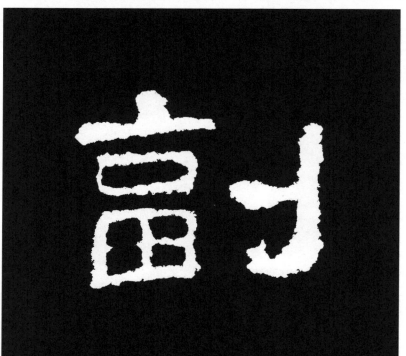

副 · 버금 부

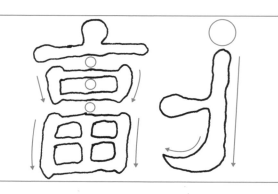

副字의 左部에 있는 맨 위의 가로획에 점이 있는 것은 그 연유를 알 수 없다. 네 개의 화살표 각도에 주목하며, 또한 모든 획은 짧게 하여 조여준다. 右部는 짧고 굵게 한다.

力 · 힘 력(역)

力部

力字는 左삐침으로 전체의 넓이와 힘의 중심을 보여주고 있다. 左삐침은 起伏을 주며 힘차게 그어서 힘주어 멈춘 다음, 回鋒으로 收筆한다. ○으로 표시한 부분은 좁게 한다.

功 · 공 공

功字는 左삐침 하나만 길고 강하게 하여 전체의 넓이를 정하고 있으며, 나머지 다른 획은 최대한 조여주고 있다. 오른쪽 力部를 처지게 하여 左삐침으로 工部를 받들고 있는 느낌이 특징이다.

加 · 더할 가

加字는 力部의 左삐침을 길지 않게 하여 出鋒으로 처리하고 있다. 左部와 右部의 사이는 너무 바짝 붙지 않게 한다. 화살표 각도에 주목하며, 加字는 전체적으로 납작한 형세를 취하고 있다.

勒 · 굴레 륵(늑)

勒字는 左部의 가로획의 간격을 모두 고르게 한다. 右部의 力은 작게 하여 左部의 중간에 위치하고 있다.
※ 勒字는 다른 모든 字에 비하여 밸런스가 맞지 않는 것으로 보아 후세의 사람이 손을 댄 것으로 추정됨.

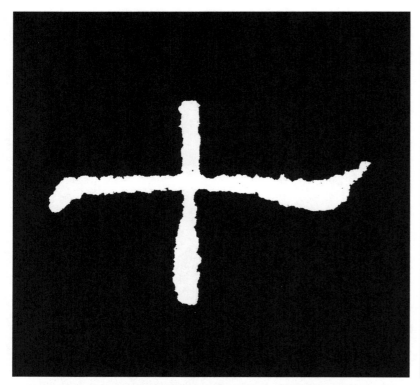

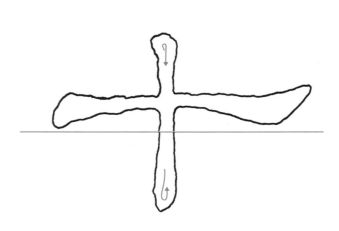

十字는 단순한 字이므로 필획을 다소 굵게 하는 것이 좋다. 가로획은 起筆과 終筆을 확실하게 하여 무게 있게 하는 것이 좋다. 세로획 또한 起伏을 사용하여 힘 있게 하며, 終筆에서는 엄숙하게 처리해야 한다.

升 · 되 승

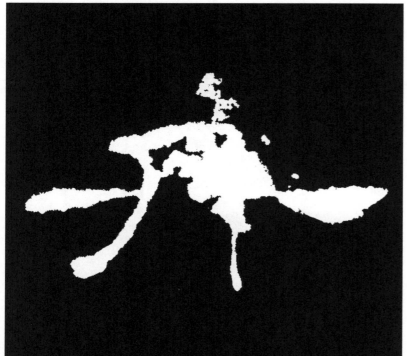

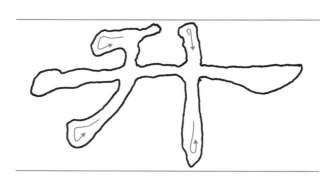

升字는 가로획 하나만 길게 하고, 다른 획은 모두 짧게 하고 있다. 가로획의 생동감 있는 線質은 과감한 起伏이 사용되었음을 보여주는 것이다. 세로획 또한 起伏이 사용된 모습을 하고 있다.

南 · 남녘 남

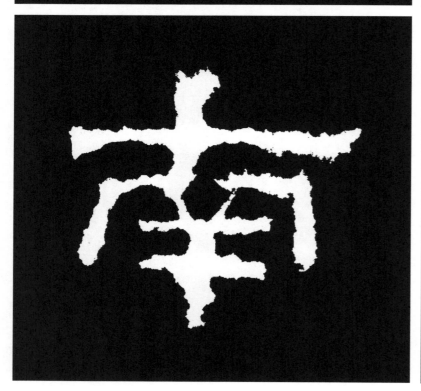

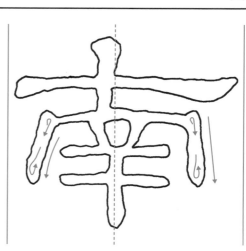

南字는 波가 있는 긴 가로획이 아랫부분을 안전하게 덮어주고 있는 모습이다. 화살표로 표시된 두 개의 세로획은 그 각도에 주목한다. 下部의 가운데 세로획은 짧지만 무겁게 하였으며, 收筆 부분은 엄숙하게 처리하고 있다.

卯 · 토끼 묘

卯字는 左部와 右部를 좁게 하고 있으며, 左·右의 사이를 충분하게 떼어주고 있다. 左部의 左삐침과 右部의 세로획은 起伏 있고 힘 있게 써야 한다.

却 · 물리칠 각

却字는 左部와 右部가 바짝 조여준 상태로 字의 上部에서 마주 보고 있다. 전체적으로 획의 굵기에는 변화가 없기 때문에, 대신하여 모든 획에 起伏을 사용하여 밋밋함을 피하는 것이 중요하다.

卽 · 곧 즉

卽字는 左部와 右部의 넓이를 같게 하면서 그 사이를 충분히 떼어주고 있다. 左部의 가로획 사이는 같게 하고, 右部는 굵고 힘 있게 하여 안정감을 보여주고 있다.

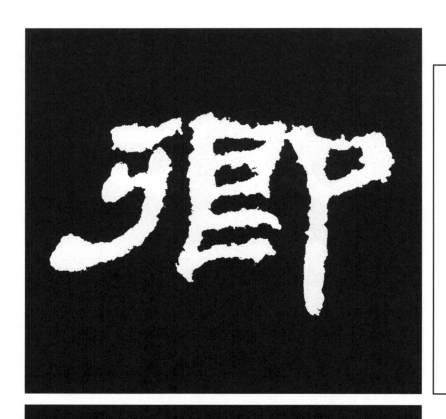

卿 • 벼슬 경

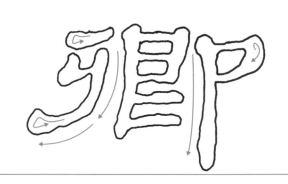

卿字는 左·中·右 세 부분으로 조합된 字이다. 그러므로 左·右에서 가운데 부분에 자리를 양보하고 있는 모습이다. 화살표로 표시한 각도에 주목하며, 右部의 세로획은 굵고 힘 있게 한다.

反 • 돌이킬 반

又
部

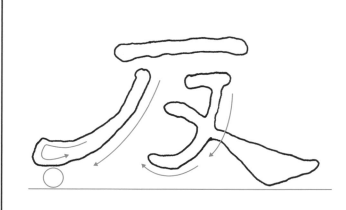

反字는 左삐침과 波획으로 전체의 넓이를 정하고, 나머지 획은 짧게 조여주고 있다. 左삐침은 힘차고 강하게 하며, 波획은 波磔 부분에서 힘 있게 눌러 멈춘 다음, 戰擊를 사용하며 엄숙하게 처리한다.

受 • 받을 수

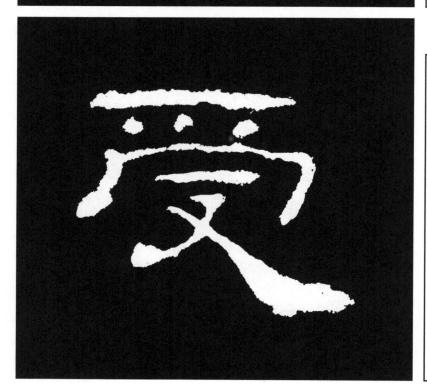

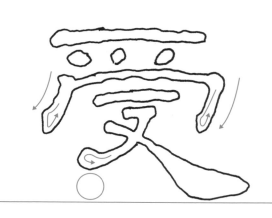

受字는 전체적으로 필획을 가늘게 다루고 있으며, 波획의 收筆 부분만 눌러주고 있는 형세로 되어 있다. 필획이 가늘수록 鋒을 곧게 세워서 다져 나아가는 것이 중요한데, 그렇지 않으면 밋밋하고 힘이 빠지기 때문이다.

古 · 옛 고

口 部

古字는 단순한 字이므로 다소 굵게 쓰는 것이 좋다. 波가 있는 긴 가로획은 起筆과 終筆을 무게 있고 확실하게 하는 것이 중요하다. 下部는 화살표로 표시한 각도에 주목한다.

吏 · 관리 리(이)

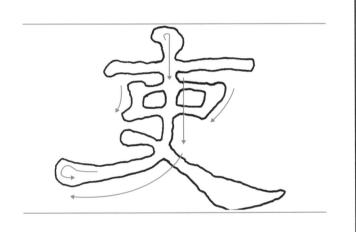

吏字는 가로획이 모두 가늘게 되어 있으므로 起伏을 사용하여 밋밋하지 않도록 주의한다. 네 개의 화살표 각도에 주목하고, 波가 사용된 필획은 右·下로 처지게 하되, 波礫 부분에서 힘 있게 하는 것이 중요하다.

合 · 합할 합

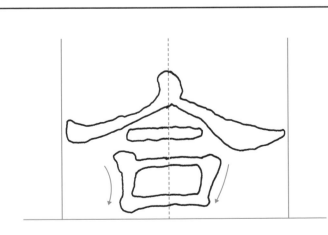

合字는 左삐침의 起筆 부분을 확실하게 하는 것이 중요하다. 波가 사용된 右삐침은 波礫 부분에서 힘차게 눌러 戰掣를 사용하며 근엄하게 처리한다. 두 개의 화살표 각도에 주목한다.

111

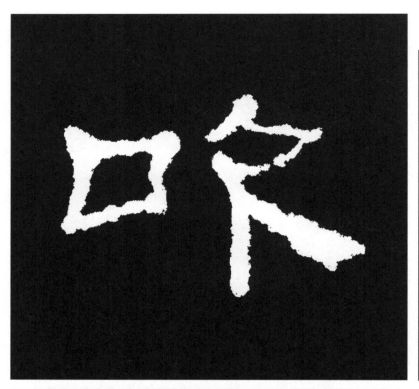

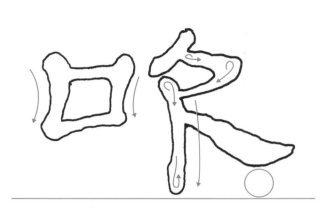

吹字는 세 개의 화살표 각도에 주목한다. 右部는 左삐침을 세로획으로 처리하고 있으며, 아래 收筆 부분에서 확실한 마무리를 보여주고 있다. 波磔은 짧지만 힘 있게 하여 전체의 균형을 잡는다.

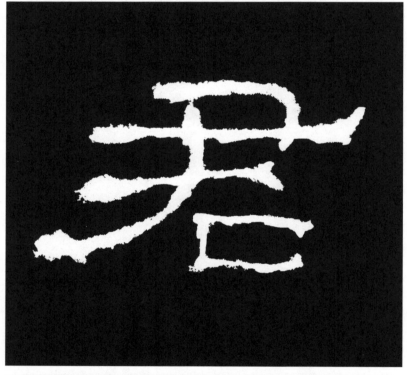

君・임금 군

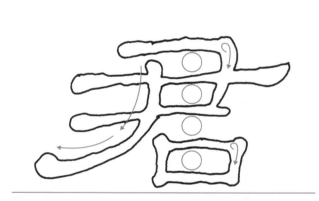

君字는 전체적으로 모든 필획이 가늘게 되어 있다. 이럴 때 주의할 점은 필획을 강하게 하는 것이 중요하다. 左삐침은 화살표 각도에 주목하며, 收筆 부분에서는 回鋒으로 처리하고 있다.

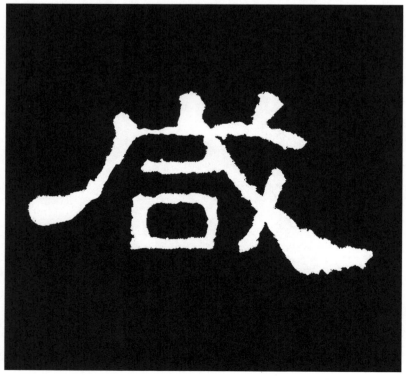

咸・다 함

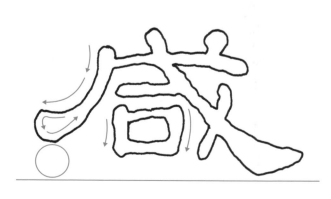

咸字는 세 개의 화살표 각도에 주목한다. 左삐침은 길지 않지만 무게 있게 하였다. 波가 사용된 필획은 강하고 힘차게 운필하여 波磔 부분에서 戰掣를 사용하며 근엄하게 처리한다.

品 • 물건 품

品字는 위의 口部를 납작하고 가로로 충분하게 넓혀 준다. 아래의 두 개의 口部는 점선으로 표시한 중심을 잡아서 左·右에 적당한 크기로 배치한다. 이때 화살표의 각도에 주목한다.

嘉 • 아름다울 가

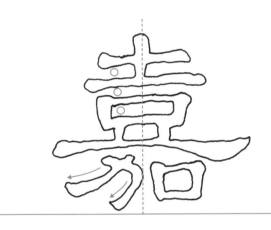

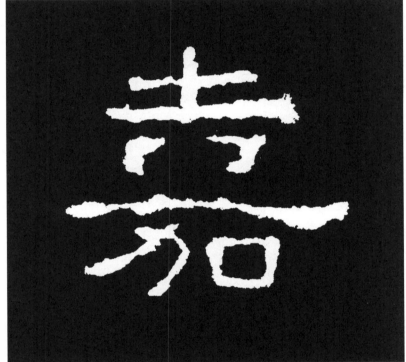

嘉字는 모든 가로획이 밋밋하지 않도록 起伏을 사용하며, 자연스런 멋을 살리는 것이 중요하다. 波가 있는 가로획은 길게 하여 전체의 넓이를 정하며, 중심을 잡아서 加部는 작게 배치한다.

四 • 넉 사

口部

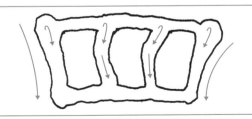

四字는 上·下의 가로획이 밋밋해지지 않도록 起伏을 사용하여 線이 자연스런 멋을 잃지 않도록 주의한다. 左·右의 세로획은 화살표로 표시한 각도에 주의하며, 가운데 두 개의 세로획은 꺾이는 각도에 변화를 준다.

國字는 左·右의 세로획을 화살표의 표시처럼 움직이며 긋는다. 上·下의 가로획은 起伏 있게 하며, 口部안에 배치된 모든 획 또한 起伏을 사용하여 밋밋해지지 않도록 주의한다.

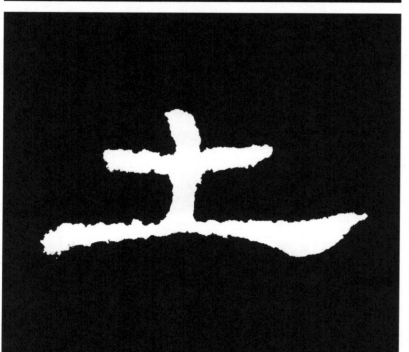

土 部

土字는 위의 세로획이 짧지만 소홀하게 다루면 안 되며, 다소 굵고 변화 있게 하는 것이 중요하다. 波가 있는 가로획은 起筆과 終筆을 분명하게 하여 무겁게 처리하는 것이 중요하다.

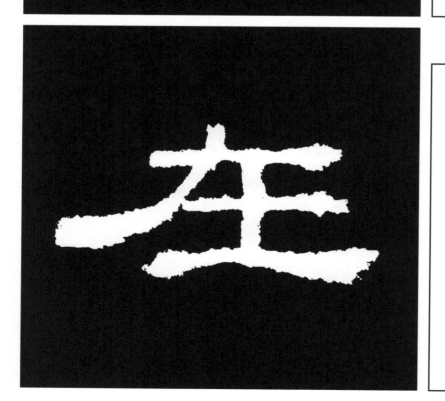

在字는 왼쪽에 있어야 할 세로획 하나를 생략하고 있다. 左삐침은 起伏 있고 강하게 그어서 힘차게 멈춘 다음 回鋒으로 처리한다. 波가 있는 가로획은 길지 않지만 무겁게 쓰는 것이 좋다.

坐 · 앉을 좌

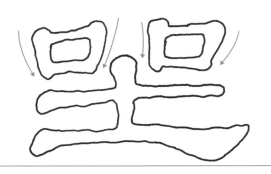

坐字는 上部의 두 개의 口에 표시한 화살표 각도에 주목한다. 土部의 세로획은 짧지만 굵고 起伏 있게 하여 중심 역할을 해야 한다. 波가 있는 가로획은 波磔 부분을 강조하고 있다.

坤 · 땅 곤

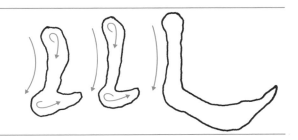

坤字는 坤의 古字인 巛으로 쓴 것이며, 세 개의 화살표로 표시한 각도에 주의한다. 波가 있는 필획은 힘 있게 내려간 다음, 波磔 부분에서 천천히 그리고 충분히 끌어나간다.

城 · 재 성

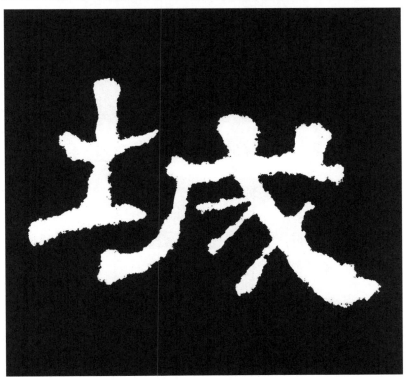

城字는 左·右部의 화살표 각도에 주목하고, 右部의 모든 획은 길지 않게 하여 짜임새 있게 한다. 波가 있는 획은 다소 길게 하며, 굵고 힘차게 하여 波磔 부분에서는 무겁게 마무리한다.

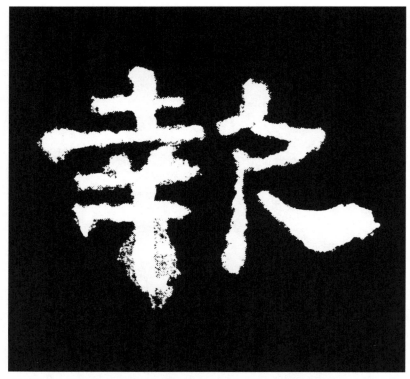

報 · 갚을 보

報字는 左部에 있는 네 개의 가로획에 변화가 있음을 주목하고, 下部의 세로획은 起伏 있게 하며, 收筆 부분에서는 마무리를 확실하게 한다. 右部는 조여주되 波획은 힘 있게 마무리하는 것이 좋다.

壽 · 목숨 수

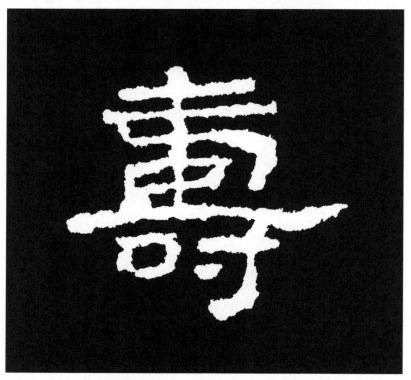

壽字는 모든 가로획을 가늘고 起伏 있게 하여 밋밋해지지 않게 하며, 그 간격은 모두 고르게 한다. 네 개의 화살표 각도에 주목하고, 波가 있는 획은 길게 하여 전체의 넓이를 정한다. 세로획은 起伏 있고 다소 굵게 하여 중심으로 삼는다.

增 · 더할 증

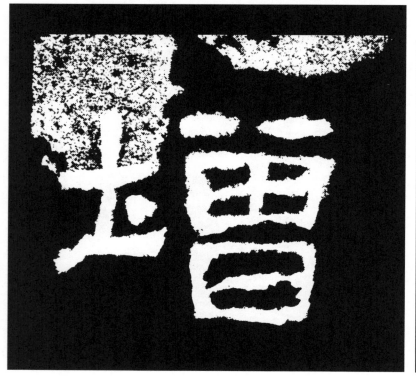

增字는 波가 없는 字이므로 그 폭이 넓지 않다. 土部에 점하나가 더해져 있는 것은 補法이라고 하여 공간의 허전함을 채워주는 역할을 한다. 右部는 모든 가로획의 간격을 고르게 하고 밋밋해지지 않도록 주의한다.

外・바깥 외

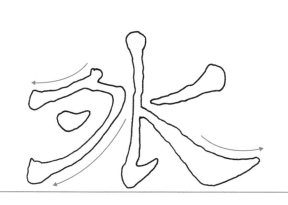

外字는 전체적으로 공간을 고르게 활용하여 시원스럽게 하고 있으며, 세 개의 화살표 각도에 주목한다. **右部의 波** 위에 있는 짧은 삐침은 補法으로 보면 된다. 波磔은 힘 있게 눌러서 천천히 **戰掣**를 사용하며 밀어낸다.

夜・밤 야

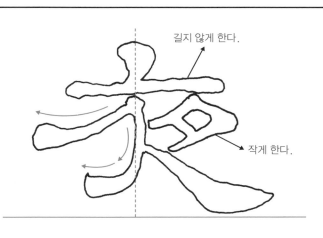

길지 않게 한다.

작게 한다.

夜字는 맨 위의 점을 둥글고 굵게 하여 포인트를 주며, 화살표로 표시한 모든 각도에 주목한다. 波획의 시작은 가늘었으나 波磔 부분에서는 힘 있게 눌러 천천히 무겁게 밀어낸다.

大・큰 대

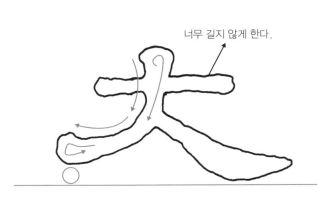

너무 길지 않게 한다.

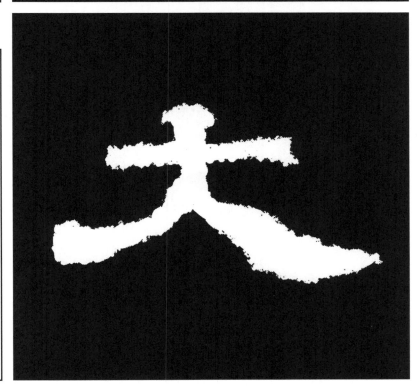

大字는 단순한 字이므로 전체적으로 굵게 쓴다. 화살표의 표시를 보면 아래로 향한 것은 짧게, 옆으로 향한 것은 길게 한다. 波磔 부분에서는 힘 있게 눌러서 멈추었다가 충분히 뻗어주며 무겁게 마무리한다.

117

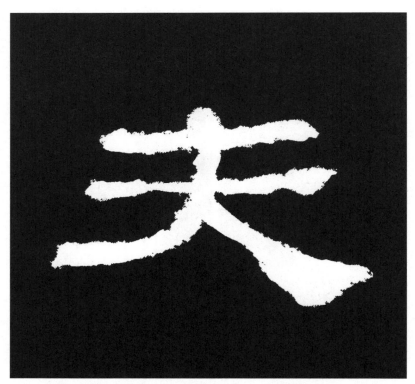

夫 • 사내 부

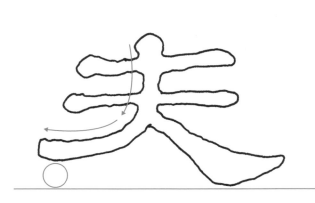

夫字는 위의 두 개의 가로획을 너무 길지 않게 하고, 변화가 있음에 주목한다. 화살표의 표시처럼 아래로 향한 것은 짧게, 옆으로 향한 것은 길게 한다. 波磔 부분에서는 힘차게 누르며 멈추었다가 무겁게 밀어낸다.

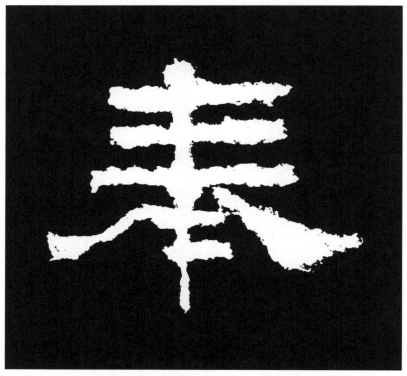

奉 • 받들 봉

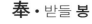
너무 길지 않게 한다.

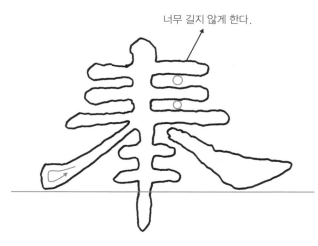

奉字는 上部에 있는 세 개의 가로획의 간격을 고르게 하고, 세로획은 굵고 힘 있게 하여 중심을 잡는다. 下部의 두 개의 가로획은 짧게 하고 세로획은 起伏 있게 하며, 波磔 부분은 힘 있게 눌러서 천천히 밀어낸다.

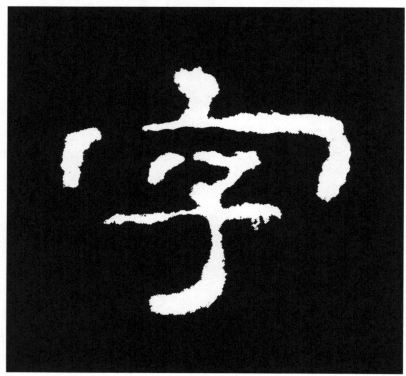

字 • 글자 자

子
部

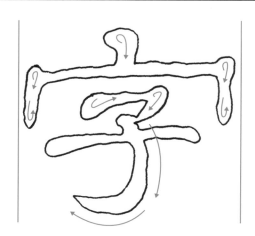

字字는 上部의 갓머리를 넓게 하여 下部를 안전하게 덮어주고 있다. 위의 점은 굵고 확실하게 하여 포인트로 삼는다. 下部의 子는 화살표 각도에 주목하며, 전체적으로 조여준다.

存 · 있을 존

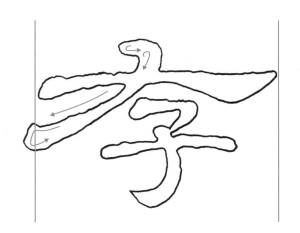

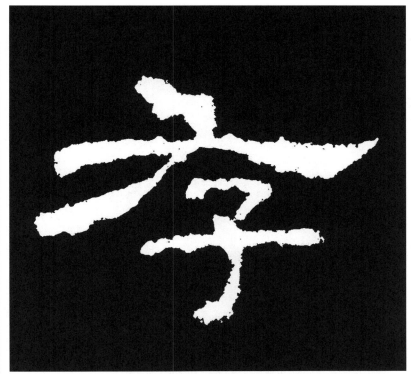

存字는 波가 있는 가로획을 起伏 있고 길게 하여 下部를 안전하게 덮어준다. 左삐침은 화살표 각도에 주목하며, 강하게 하는 것이 중요하다. 下部의 子는 조여준다.

孝 · 효도 효

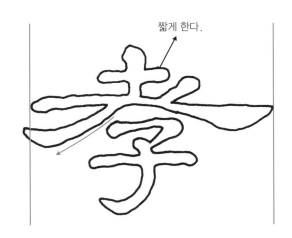

짧게 한다.

孝字는 波가 있는 가로획 하나만 길게 하여 전체의 넓이를 정하고, 나머지 획은 모두 짧게 하여 조여준다. 또한 가로획은 가늘지만 起伏 있고 강하게 하여 힘의 중심이 되어야 한다. 화살표 각도에 주목하며, 子部는 조여준다.

學 · 배울 학

學字는 上部의 가운데 부분을 文으로 쓰고 있는데, 한자가 뜻글자이기 때문에 서로 같이 쓴다. 가운데 가로획으로 전체의 넓이를 정하되, 네 개의 화살표 각도가 변화하는 모습에 주목한다.

守 • 지킬 수

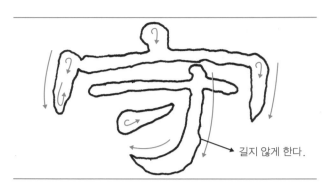

길지 않게 한다.

守字는 上部의 갓머리를 넓게 하여 下部를 안전하게 덮어주고 있다. 위의 점은 굵고 분명하게 하며, 화살표의 각도에 주목한다. 가로획은 起伏 있게 하여 밋밋하지 않게 한다.

安 • 편안 안

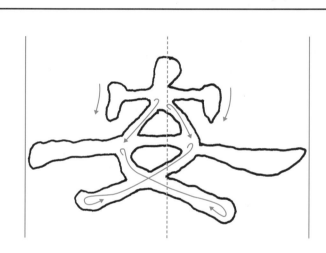

安字는 上部의 갓머리를 지나칠 정도로 좁혀서 쓰고 있다. 그럼에도 불구하고 점과 화살표 표시처럼 변화를 꾀하고 있는 점에 주목한다. 下部의 가로획은 길고 무게 있게 하여 전체의 넓이와 힘의 중심을 정하고 있다.

定 • 정할 정

定字는 波가 있는 字이므로 上部의 갓머리를 너무 넓게 하면 안 된다. 갓머리는 위의 점을 굵고 분명하게 하며, 두 개의 화살표 각도에 주목한다. 波가 있는 획은 波磔 부분에서 힘 있게 하여 무게의 중심을 잡는다.

官 · 벼슬 관

官字는 波가 없는 字이므로 갓머리를 충분히 넓게 하며, 위의 점은 무겁게 한다. 左·右의 세로획은 起伏 있고 변화 있게 한다. 下部의 가로획은 모두 간격을 고르게 한다.

宜 · 마땅할 의

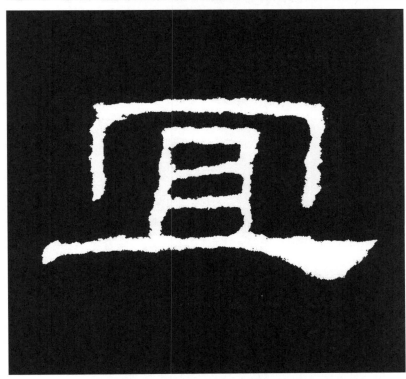

宜字는 波가 있는 字이므로 上部의 갓머리를 너무 넓게 할 필요가 없다. 갓머리는 가로획과 세로획을 起伏 있게 하는 것이 중요하다. 화살표가 변화하는 모습에 주목하고, 波가 있는 가로획은 길게 하여 上部를 받쳐준다.

宮 · 집 궁

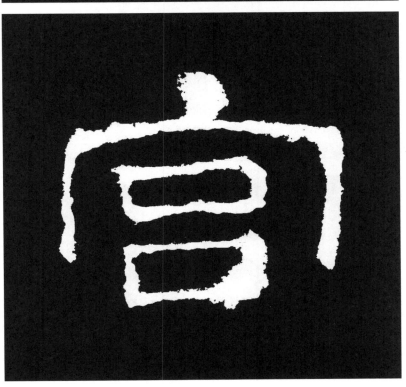

宮字는 波가 없는 字이므로 갓머리를 넓게 하여 下部를 안전하게 덮어준다. 갓머리 위의 점은 굵고 분명하게 하며, 左·右의 세로획은 변화 있게 하는 것이 중요하다. 네 개의 화살표 각도에도 주목한다.

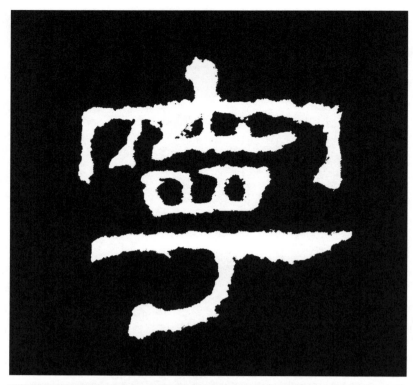

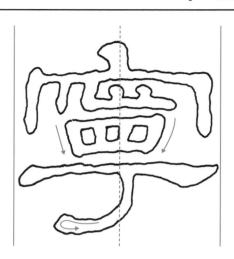

寧字는 上部의 갓머리에 있는 점을 굵고 또렷하게 하며, 左·右의 세로획은 起伏 있고 변화 있게 한다. 화살표 각도에 주목하고, 波가 있는 가로획은 길고 起伏 있게 한다. 下部의 갈고리는 收筆 부분에서 回鋒으로 무겁게 처리한다.

寢 · 잠잘 **침**

寢字의 上部의 갓머리는 위의 점을 뚜렷하게 하고, 左·右의 세로획은 다소 길고 起伏 있게 하는 것이 중요하다. 下部의 왼쪽을 人변으로 쓰고 있는 것이 특징이며, 오른쪽은 모든 획을 짧게 하여 바짝 조여준다.

寺 · 절 **사**

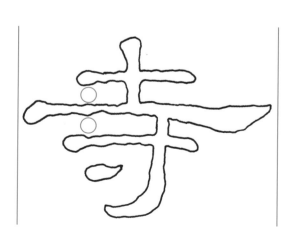

寺字는 波가 있는 가로획 하나만 길게 하여 전체의 넓이를 정하고, 세 개의 가로획은 간격을 모두 같게 한다. 上部의 세로획은 좀 더 굵게 하여 중심으로서 포인트를 주는 것도 좋겠다.

封 • 봉할 봉

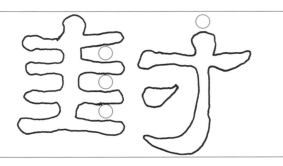

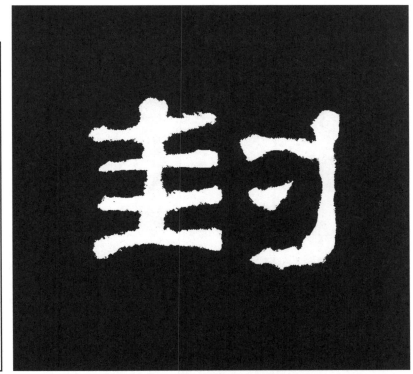

封字는 左部에 있는 네 개의 가로획의 간격이 모두 같으며, 또한 변화하는 모습을 보이고 있다. 세로획은 굵고 힘 있게 한다. 右部는 아래로 약간 처지게 하였으며, 가로획은 짧지만 분명하게 쓰는 것이 중요하다.

尉 • 벼슬 위

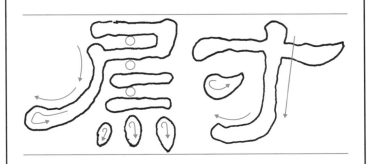

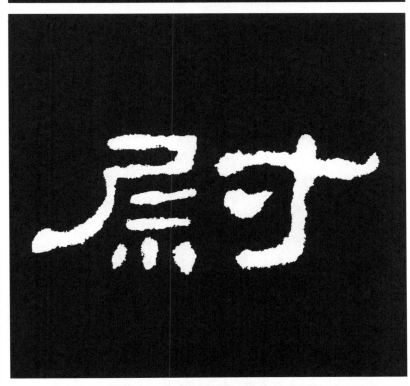

尉字는 左部의 가로획을 모두 짧게 하고, 그 간격은 모두 고르게 한다. 세 개의 점은 변화를 보이고 있다. 右部는 가로획이 짧지만 확실하게 하고 있으며, 세로획은 약간 기울게 하였다.

尊 • 높을 존

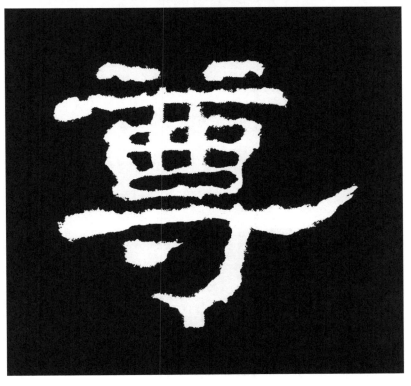

尊字는 모든 가로획을 간격은 고르게 하며 가늘게 한다. 세로획은 모두 짧지만 변화하는 모습을 보이고 있다. 波가 있는 가로획은 길게 하며, 波磔은 충분히 뻗어준다. 下部는 화살표 각도에 주목한다.

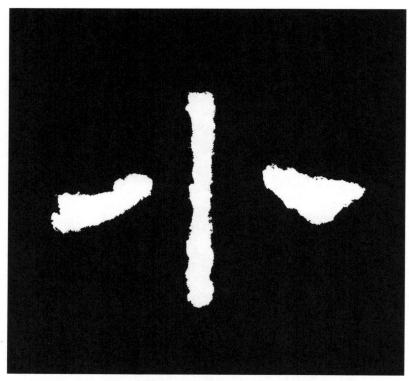

小
部

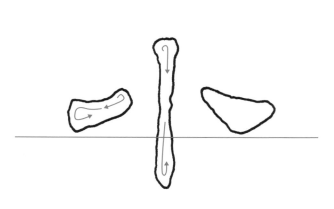

小字의 세로획은 起筆 부분에서 둥글고 확실하게 하며, 起伏을 사용하면서 내려긋는다. 左部의 점은 굵고 回鋒으로 처리하며, 右部의 점은 짧은 波磔으로 하고 있어서 끝까지 밀어내지 않고 마무리하였다.

尚・오히려 상

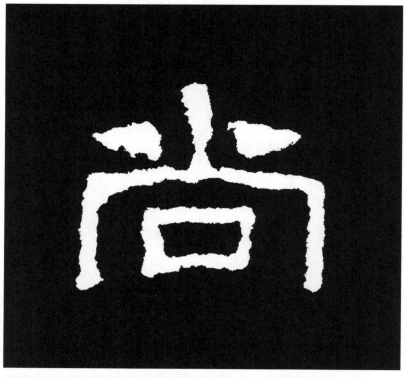

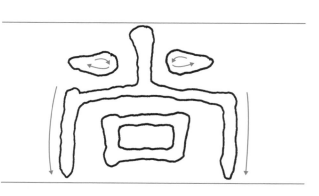

尚字는 上部의 세로획을 무겁게 하는 것이 좋다. 左・右의 점은 逆入으로 하여 빼내는 듯하면서 멈춘다. 가로획은 충분히 넓게 하고, 左・右의 세로획은 화살표 표시처럼 변화 있게 한다.

居・살 거

尸
部

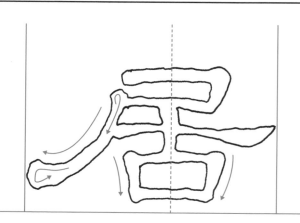

居字는 左삐침을 힘차고 起伏 있게 하여 回鋒으로 처리한다. 가운데 세로획은 굵고 변화 있게 하며, 波가 있는 가로획은 가늘고 강하게 한다. 口部는 화살표 각도에 주목한다.

屋 • 집 옥

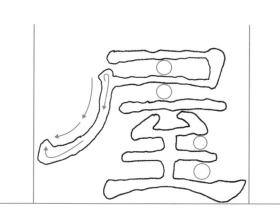

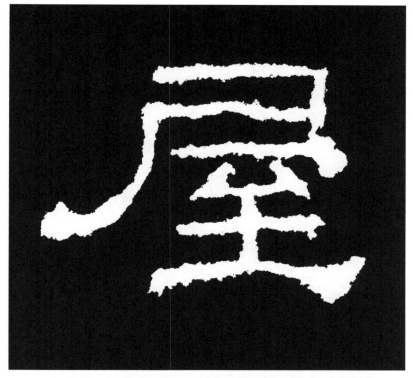

屋字는 모든 가로획을 起伏 있게 하며, 그 간격은 모두 고르게 한다. 左삐침은 화살표 각도에 주목하고, 힘차게 하여 出鋒으로 처리한다. 下部의 波가 있는 가로획은 너무 길지 않게 한다.

屑 • 가루 설

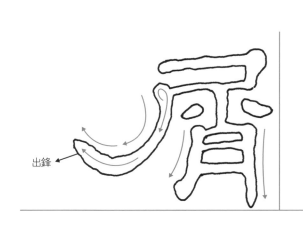

出鋒

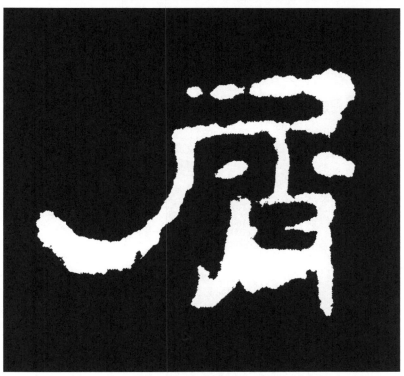

屑字는 左삐침이 포인트로 화살표 각도에 주목한다. 또한 左삐침을 옆으로 너무 눕혀서 삐치면 左部와 右部의 사이가 너무 떨어지기 때문에, 일단 아래로 향했다가 옆으로 방향을 바꾸어 준다.

屛 • 병풍 병

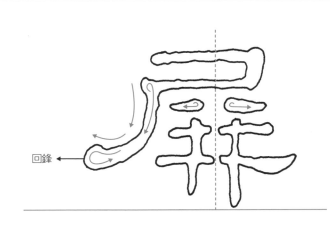

回鋒

屛字는 左삐침의 화살표 각도에 주목한다. 下部는 필획이 모두 가늘게 되어 있지만, 그 線 하나하나를 강하고 起伏 있게 하는 것이 중요하다. 波磔은 짧으면서도 분명하게 한다.

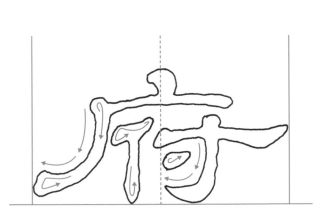

府字는 가운데 점선으로 표시된 곳을 중심으로 하여 左·右로 같은 넓이를 차지한다. 左삐침은 起伏 있고 힘 있게 하여 回鋒으로 收筆한다. 波가 있는 가로획 또한 힘차고 확실하게 하며, 左·右의 세로획은 각도에 변화가 있다.

度 · 법도 도

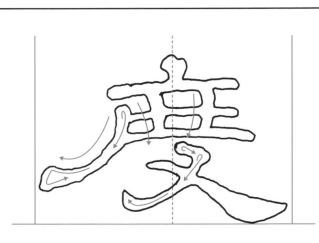

度字는 가운데 점선의 표시를 중심으로 하여 左·右로 적당히 넓혀 준다. 左삐침은 起伏 있고 강하게 하여 回鋒으로 처리하며, 세 개의 가로획과 두 개의 세로획은 각도와 굵기에 변화를 보이고 있다. 波磔 부분은 엄숙하게 다룬다.

廟 · 사당 묘

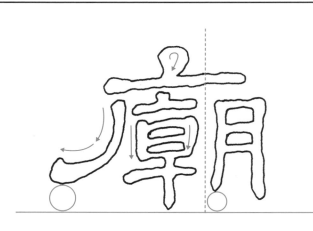

廟字는 맨 위의 점을 굵고 뚜렷하게 하는 것이 중요하다. 朝部의 가로획의 간격은 모두 고르게 하며, 세로획은 起伏 있게 하여 변화를 준다. 月部는 오른쪽으로 약간 벗어난 듯하면서도 전체의 균형을 유지하고 있다.

盧 • 오두막집 려(여)

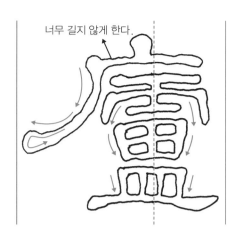

너무 길지 않게 한다.

盧字는 广部 하나만 起伏 있고 힘 있게 하여 안정감을 갖춘 다음, 盧部의 모든 가로획을 가늘게 하여 바짝 조여주는 것이 중요하다. 화살표의 각도에 주목하고, 波가 있는 가로획의 가늘고 또렷한 모습에 또한 주목한다.

廷 • 조정 정

廴
部

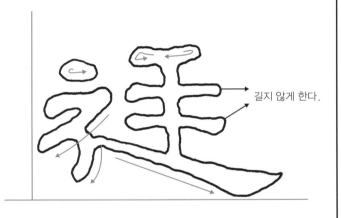

길지 않게 한다.

廷字는 波가 있는 획 하나로 전체의 넓이를 정하고, 나머지는 모두 조여준다. 左部는 다소 굵고 또렷하게 하며, 화살표의 각도에 주목한다. 波획은 곧게 뻗어서 강한 느낌이 나게 하는 것이 중요하다.

延 • 끌 연

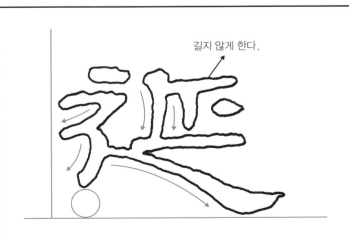

길지 않게 한다.

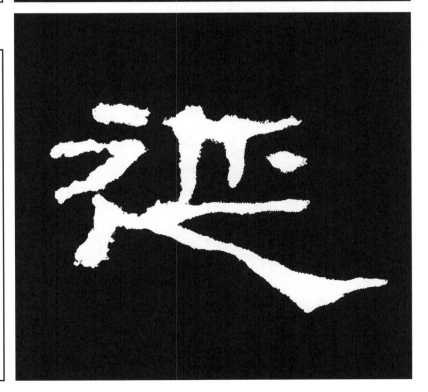

延字는 波획이 약간 곡선을 이루며, 波磔 부분을 가볍게 다루고 있다. 네 개의 화살표가 보여주는 변화에 주목한다. 波획을 제외한 나머지는 모두 조여준다.

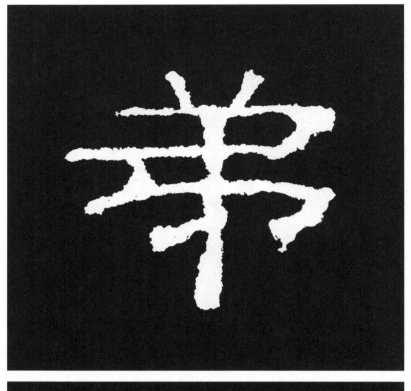

弟・아우 제

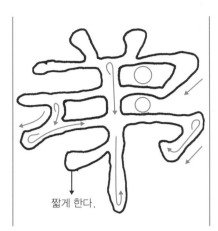

짧게 한다.

弟字는 波가 없는 字이므로 전체적으로 다소 좁게 되어 있다. 세 개의 가로획은 가늘지만 起伏 있고 변화 있게 하는 것이 중요하다. 가운데 세로획은 굵고 힘 있게 하되, 과감한 起伏이 필요하다.

彌・두루 미

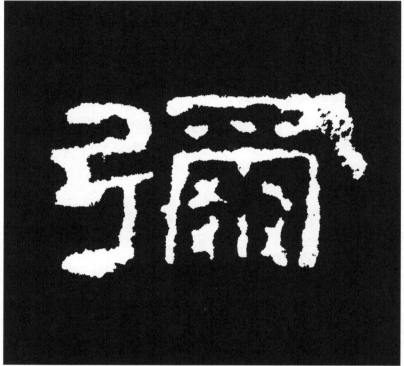

彌字는 左部의 화살표가 가리키는 각도에 주목한다. 右部의 맨 위 가로획은 波가 있는 듯 없는 듯 살짝 하였다. 그 아래 세 개의 세로획은 起伏이 있으며, 모두 변화된 모습을 보여주고 있다.

復・다시 부, 회복할 복

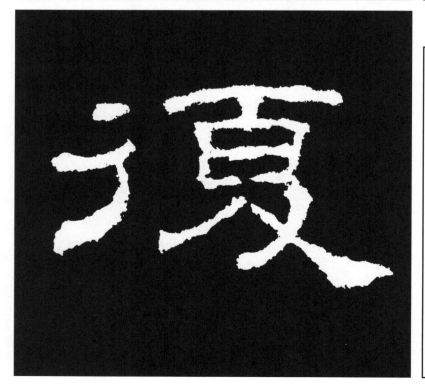

復字는 左部를 작게 하여 허전한 느낌을 제거하고 있다. 右部의 맨 위는 한 획을 생략하고 起伏 있는 가로획으로 처리하고 있다. 네 개의 화살표가 보여주는 변화에 주목한다. 波획은 右・下로 처지게 하여 전체의 조화를 맞춘다.

128

得 · 얻을 득

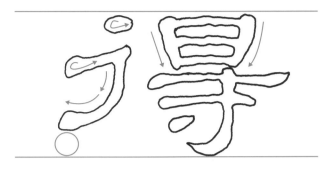

得字는 左部를 여유 있게 하였으며, 右部와의 사이 또한 공간적 여유를 충분히 주고 있다. 가로획은 모두 가늘고 起伏 있게 하여 밋밋한 느낌을 제거하는 것이 중요하다. 갈고리가 있는 세로획은 다소 굵고 힘 있게 하는 것이 좋다.

德 · 큰 덕

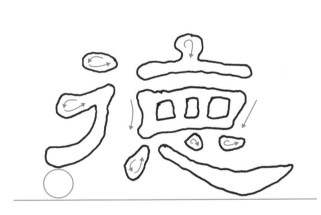

德字는 左部를 다소 굵으며 작게 한다. 右部의 맨 위에 있는 점은 굵고 뚜렷하게 한다. 화살표의 각도에 주목하며, 下部의 波磔은 여유 있게 끌어나간다.

徵 · 부를 징

작게 한다.

徵字는 左·中·右의 세 부분으로 나뉘어진 字이므로 폭을 좁게 하여 조여주는 것이 중요하다. 전체적인 형세는 橫勢로 하였으며, 波획 하나만 다소 길게 하고 있다.

思·생각 사

思字는 上部의 화살표 각도에 주목하고, 田部는 여유 있는 크기로 한다. 下部에서 波가 사용된 획은 다소 굵게 하며, 波磔 부분에서는 다소 길게 끌어 준다.

恩·은혜 은

恩字의 上部에서 가운데 부분은 大의 변형이다. 가로획은 모두 가늘고, 그 간격은 고르게 한다. 波가 사용된 획은 굵지 않지만 강하게 할 필요가 있으며, 波磔은 다소 길고 유연하게 하였다.

惟·생각할 유

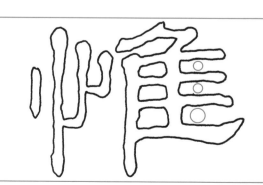

惟字는 길고 짧은 세로획에 모두 起伏을 사용하여 굵기와 길이에 변화를 주고 있다. 가로획의 모든 간격은 고르게 하며, 波가 있는 가로획 하나만 다소 굵게 한다.

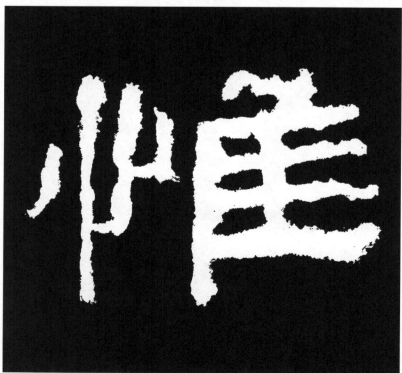

情 • 뜻 정

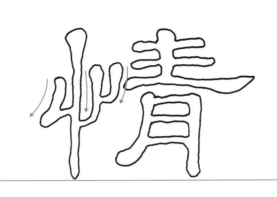

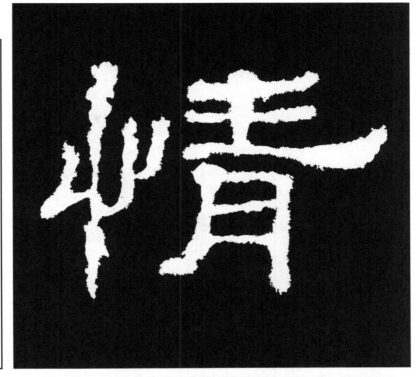

情字는 左部의 화살표 각도 변화에 주목하고, 세로획은 起伏 있게 하는 것이 중요하다. 右部의 上部에 있는 가로획은 모두 가늘게 하며, 세로획은 다소 굵게 한다.

息 • 숨쉴 식

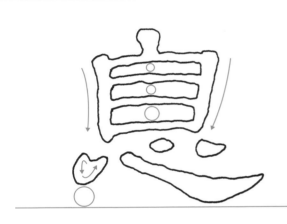

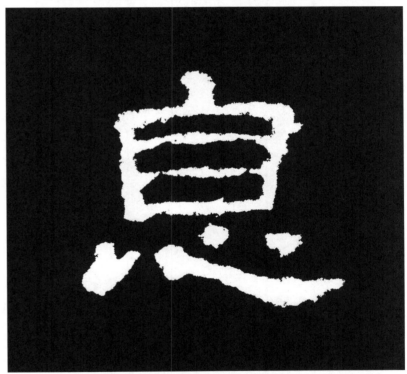

息字는 自部의 화살표 각도에 주목하며, 가로획은 모두 가늘게 하고 간격은 고르게 한다. 위의 점은 뚜렷하게 하는 것이 중요하다. 下部의 波磔 부분은 힘차게 멈추었다가 다소 길게 빼낸다.

應 • 응할 응

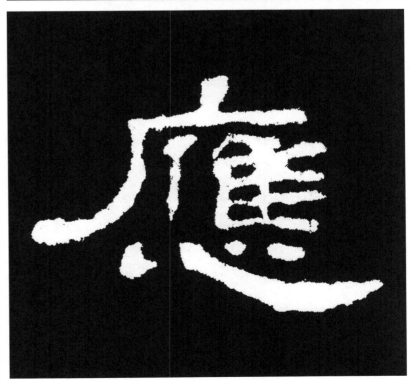

應字는 맨 위의 점을 다소 굵고 독립된 모습으로 한다. 左삐침은 화살표 각도를 따라 起伏 있고 힘차게 한다. 가로획은 모두 가늘고 간격이 고르며, 세로획은 짧게 한다. 下部의 波획은 곡선적인 느낌이 있게 한다.

戊 · 천간 무

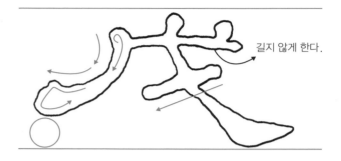

길지 않게 한다.

戊字는 左삐침에 무게 중심을 실어 주고 있다. 起伏 있고 힘 있게 하여 끝처리를 回鋒으로 하였다. 波획은 다소 가늘지만 강하고 起伏 있게 하며, 波磔 부분은 가볍게 처리하였다.

成 · 이룰 성

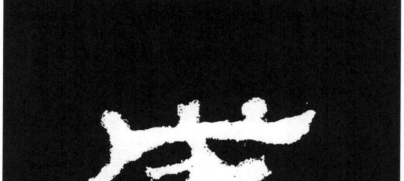

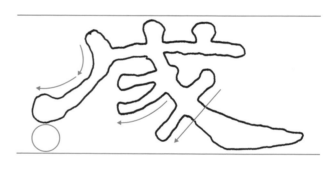

成字는 左삐침을 짧으면서도 굵고 起伏 있게 하는 것이 중요하다. 화살표의 각도에 주목하고 波획은 굵고 힘차게 하며, 波磔 부분도 힘 있고 길게 끌어서 엄숙하게 처리하고 있다.

承 · 이을 승

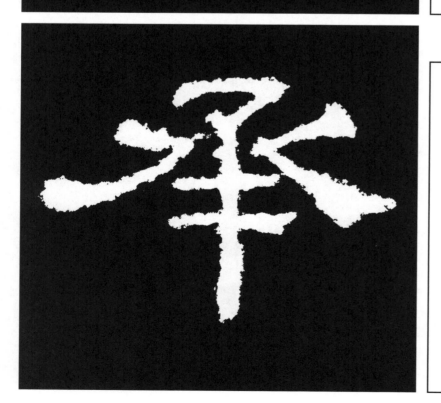

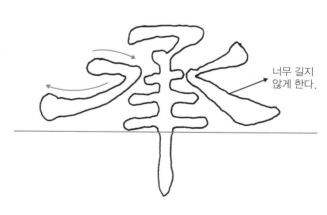

너무 길지 않게 한다.

承字는 가운데 위치하고 있는 세로획을 너무 굵게 하지 않는 대신에, 起伏 있고 강하게 하여 중심으로서의 역할을 확실하게 하는 것이 중요하다. 左삐침은 충분히 눕혀주고 波획은 길지 않으며, 波磔은 짧고 단정하게 하고 있다.

拜 • 절 배

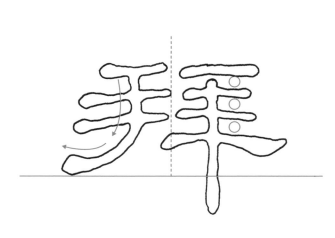

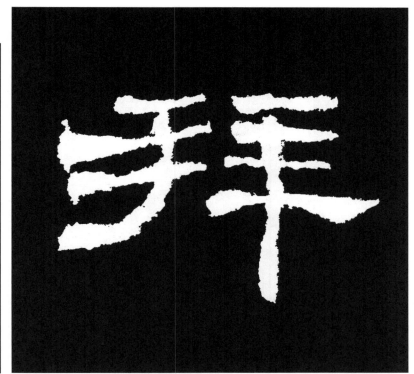

拜字는 모든 가로획의 간격을 고르게 하고, 가늘면서 起伏 있게 하여 변화하는 모습을 보여주는 것이 중요하다. 左部는 화살표 각도에 주의하며, 右部는 세로획이 굵지는 않지만 起伏 있고 강하게 되어 있다.

挺 • 빼어날 정

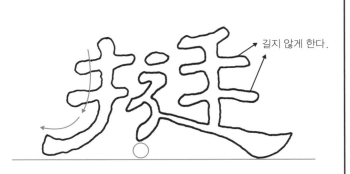

길지 않게 한다.

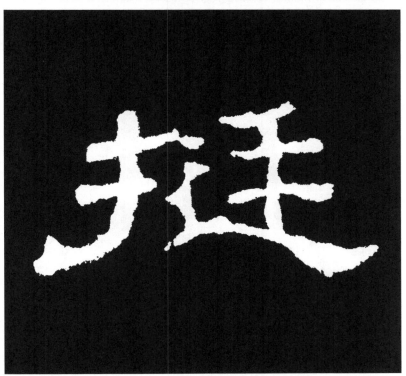

挺字는 左·中·右의 세 부분으로 되어 있으므로 모두 좁게 조여주는 것이 중요하다. 左部는 화살표 각도에 주목하고 中部는 작게 조여주며, 波획은 가늘지만 起伏을 사용하여 움직이는 느낌을 살려 주어야 한다.

援 • 도울 원

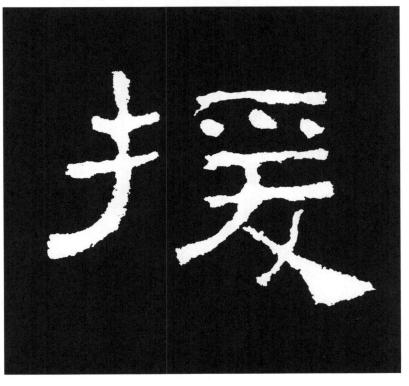

援字의 左部에 있는 두 개의 가로획은 짧게 하였고, 세로획은 起伏 있게 하였다. 左·右의 사이에는 충분한 공간을 두었으며, 획의 간격 또한 여유 있게 하였다. 화살표의 각도에도 변화를 주고 있다.

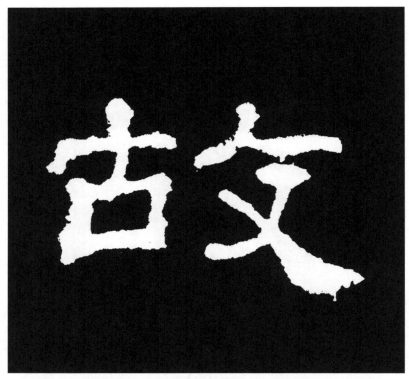

故 • 연고 고

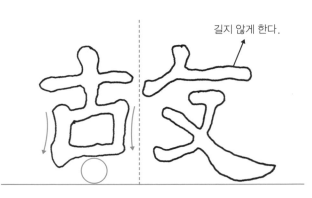

길지 않게 한다.

故字는 左部를 다소 굵게 하여 무게감을 주고 있다. 화살표의 각도에 변화를 보이고 있으며, 右部는 전체적으로 여유 있는 공간을 보이고 있다. 波磔 부분에서는 힘 있게 눌러서 얌전하게 처리하였다.

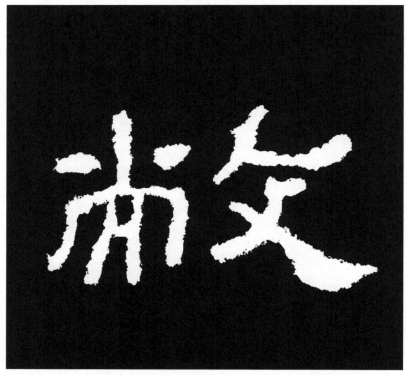

敝 • 해질 폐

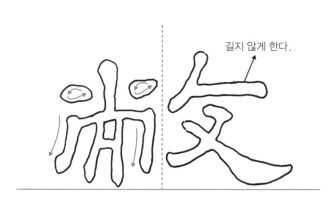

길지 않게 한다.

敝字는 左部를 조여주고 있으며, 네 개의 짧은 세로획은 모두 변화를 주고 있다. 右部의 波획은 길지 않게 하고, 波磔 부분에서는 힘 있게 눌러서 근엄하게 빼낸다.

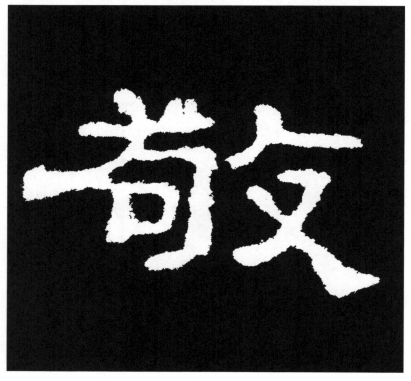

敬 • 공경할 경

敬字는 左部를 조여주고 있으나 하나하나 모두 분명하게 다루어져 있으며, 화살표의 각도에 주목한다. 右部 또한 조여주고 있으나 波획 하나만은 강하고 起伏 있게 하였다.

斂 • 거둘 렴(염)

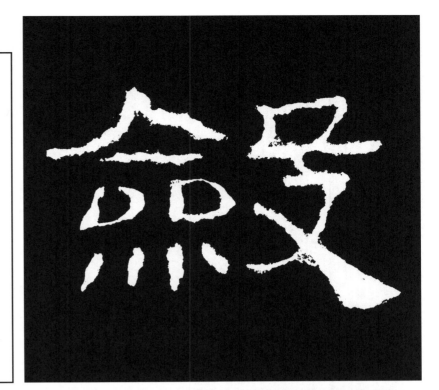

斂字는 左部의 모든 부분을 작게 하면서 공간을 여유 있게 두고 있는 점에 주목하며, 화살표의 각도가 변화하는 모습에도 주목한다. 右部의 波획은 다소 길게 하여 힘 있고 근엄하게 마무리해 준다.

昔 • 예 석

日部

昔字는 波가 사용된 가로획 하나만 길게 하여 전체의 넓이를 정하고 있다. 또한 가로획은 起伏 있고 강하게 하여 힘의 중심으로서의 역할을 한다. 下部는 화살표 각도의 미묘한 변화에 주목한다.

春 • 봄 춘

春字는 가로획은 굵지 않게 하고, 세로획 하나만 굵고 뚜렷하게 하였으며, 左삐침은 분리시켜 놓았다. 左·右의 화살표 각도 변화에 주목한다. 日部는 가로획과 세로획을 모두 가늘게 하였다.

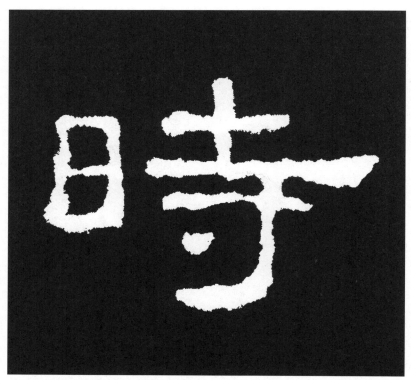

時字는 左部의 日을 작게 한다. 右部의 위에 있는 세로획은 짧고 굵게 한다. 波획은 다소 길고 곧게 하여 강한 느낌을 주고 있다. 下部의 갈고리가 있는 세로획은 起伏 있고 강하게 한다.

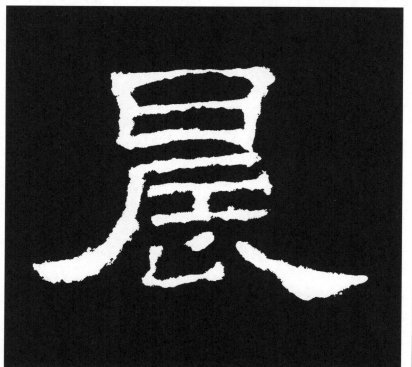

晨字의 모든 가로획은 가늘고, 그 간격은 모두 고르게 한다. 화살표의 각도에 주목하며, 波획은 짧게 하고 波磔 부분은 부드럽게 빼는 듯 마는 듯한 것이 특징이다.

曰
部

曰字는 波가 없는 字이므로 작아질 수밖에 없다. 이렇게 획이 단순한 字는 굵게 쓰는 것이 보통인데, 굵지 않게 쓴 것은 하나의 특징이라고 할 수 있다. 그 대신에 획은 강하고 起伏이 있어야 한다.

書 · 글 서

書字는 波가 사용된 긴 가로획으로 전체의 넓이를 잡고 있다. 다른 모든 가로획은 다소 가늘면서, 그 간격은 모두 고르게 하였다. 下部의 曰은 화살표의 각도 변화에 주목한다.

曹 · 무리 조

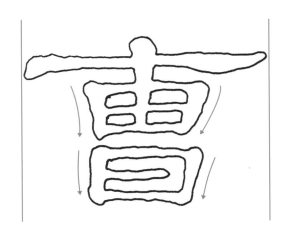

曹字는 위의 긴 가로획으로 전체의 넓이를 잡고 있다. 그 아래 짧은 가로획은 모두 가늘고, 그 간격은 고르게 한다. 네 개의 화살표의 각도 변화에 주목하며, 가운데 세로획은 다소 굵게 하여 중심 역할을 해준다.

會 · 모일 회

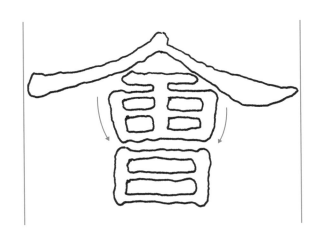

會字는 위의 左삐침과 右삐침을 눕혀서 넓게 한다. 이때 左삐침은 강하고 힘차게 하며, 右삐침은 波部의 처리를 단정하게 한다. 두 개의 화살표로 표시한 각도 변화에도 주목한다.

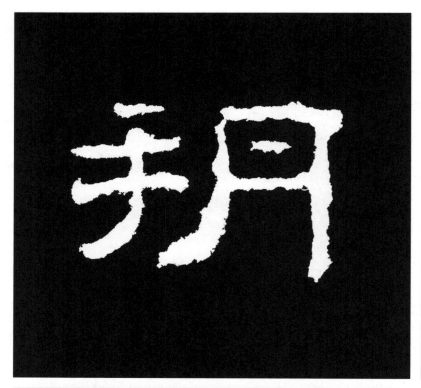

朔 • 초하루 삭

朔字는 波가 없는 字이므로 다소 좁게 되어 있다. 左部와 右部는 서로 같은 넓이를 차지하고 있다. 月部는 左·右의 세로획을 힘 있고 起伏 있게 하였다.

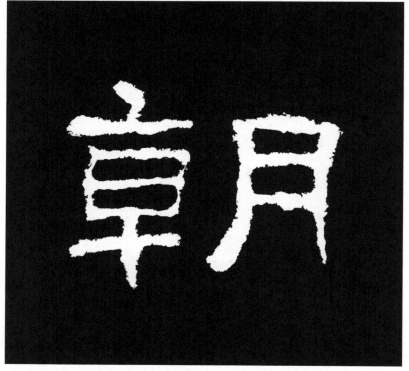

朝 • 아침 조

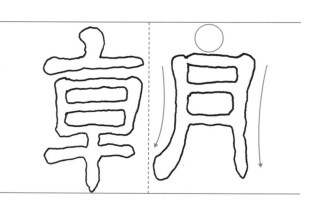

朝字는 波가 없으므로 좁게 되어 있다. 左部는 가로획의 간격을 모두 고르게 하고 있으며, 그 아래의 세로획은 짧고 起伏 있게 한다. 月部는 화살표의 각도에 주목하고, 그 線은 강하고 起伏 있게 한다.

期 • 기약할 기

期字는 波가 없는 字이므로 별다른 특징이 없으나, 전체적으로 고르게 공간을 활용하여 넉넉한 느낌을 주고 있다. 左·右의 가로획과 세로획은 모두 起伏 있게 하였으며, 中鋒을 잘 지키고 있다.

望 · 바랄 망

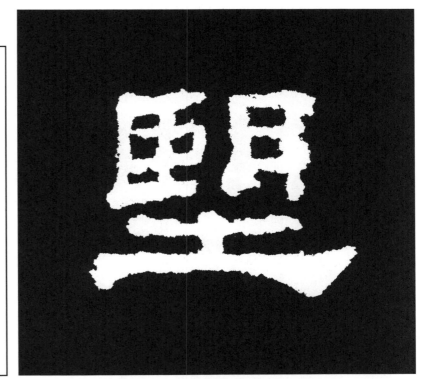

望字에서 위의 左部를 臣으로 쓰고 있는 것은 古法에 자주 보인다. 上部는 바짝 조여주고, 下部의 波가 사용된 가로획은 다소 굵고 힘차게 하여 上部를 안전하게 받쳐주고 있다. 土部의 세로획은 짧고 힘 있게 한다.

本 · 근본 본

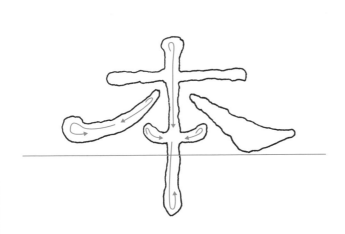

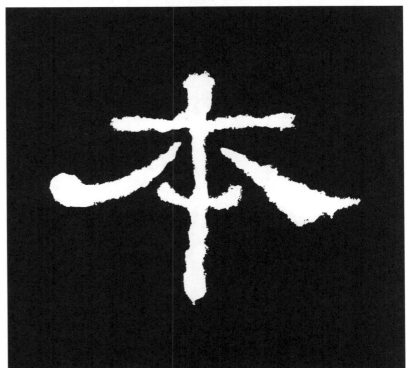

本字는 세로획에 과감한 起伏을 사용하여 밋밋함을 제거하고 있다. 左삐침은 약간 곡선적으로 그어서 끝처리를 回鋒으로 하였다. 右삐침은 波 부분에서 힘 있게 멈추었다가 근엄하게 빼내는 방식을 취하였다.

李 · 오얏 리(이)

李字는 위의 가로획 하나로 전체의 넓이를 정하고, 그 나머지는 조여주는 형식을 취하고 있다. 木部의 左·右삐침은 점의 형식으로 하고 있으며, 오른쪽의 점은 波法을 생략한 방식으로 보면 된다.

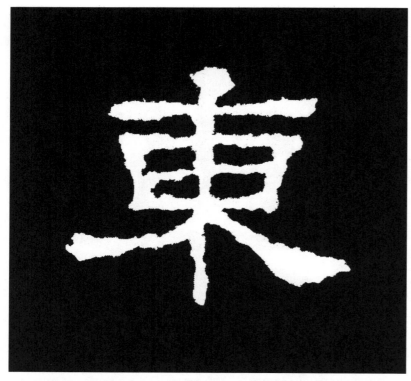

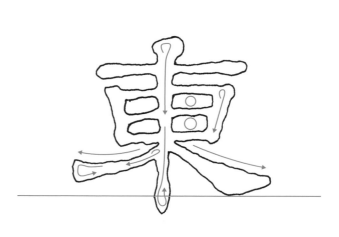

東字의 세로획은 과감한 起伏을 사용하며 중심으로서의 역할을 하고 있고, 그 머리 부분은 뚜렷하게 하였다. 모든 가로획은 가늘고, 그 간격은 고르게 하였다. 左·右의 화살표 각도에 주목하며, 波는 단정하게 처리한다.

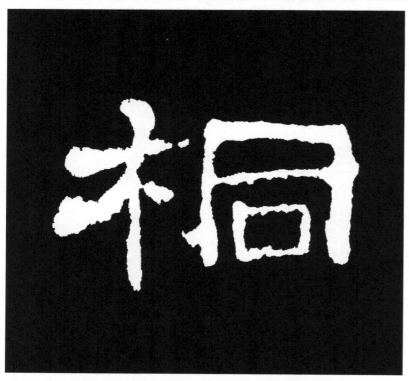

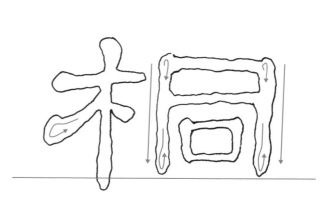

桐字는 木部의 左삐침을 짧게 하였으며, 끝처리는 回鋒으로 뚜렷하게 처리하고 있다. 同部는 화살표의 각도에 주목하고, 左·右의 세로획은 과감한 起伏을 사용하고 있으며, 오른쪽의 세로획은 조금 굵게 하였다.

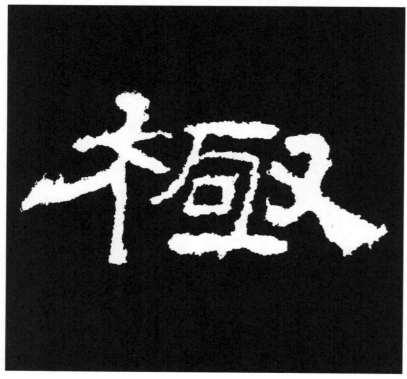

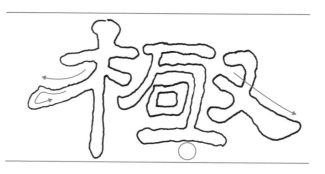

極字는 木部의 세로획을 짧게 하였다. 따라서 글자의 전체적인 형세는 납작하게 되어 있다. 右部의 波획은 짧게 하였으며, 波部는 밀도 있는 戰掣를 사용하여 짧게 처리하였다.

樂 • 즐거울 락(낙)

樂字는 波가 사용된 가로획 하나만 길게 하여 전체의 넓이를 잡고 있다. 그 위의 左·中·右 세 부분은 작게 한다. 木部의 세로획은 다소 굵고 起伏 있게 하며, 左·右의 점은 넓지 않게 한다.

欠部

欽 • 공경할 흠

짧게 한다.

欽字는 左部와 右部가 서로 같은 넓이를 차지하고 있다. 이와 같이 波획이 右部에 있을 때에는 그 波가 짧아질 수밖에 없다. 欠部의 左삐침은 짧게 세워주며, 波 또한 짧게 하였다.

歌 • 노래 가

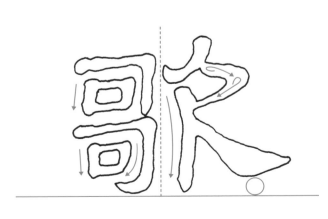

歌字는 左部를 전체적으로 조여주고 있으나 그러면서도 분명하게 처리하고 있다. 화살표의 각도 변화에 주목한다. 欠部의 左삐침은 세로획으로 처리하며, 波는 힘 있고 뚜렷하게 하는 것이 중요하다.

池 · 못 지

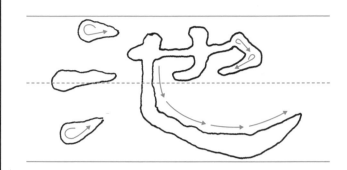

池字의 左部에 있는 세 개의 점은 각도와 모양에 변화가 있으며, 그 사이를 넓게 잡고 있다. 也部는 위쪽을 상당히 납작하게 하고 있으며, 점선표시 아래의 공간을 충분하게 베풀고 있다. 波는 右·上을 향해서 길게 끌고 나아간다.

注 · 부을 주

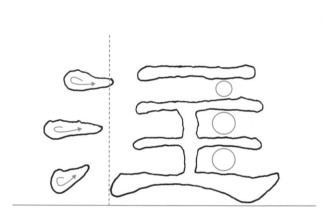

注字는 右部의 主에서 위의 점을 가로획으로 하고 있으며, 다른 모든 가로획 또한 가늘고 강하게 한다. 세로획은 다소 굵게 하고, 波는 힘 있게 눌렀다가 짧게 빼낸다.

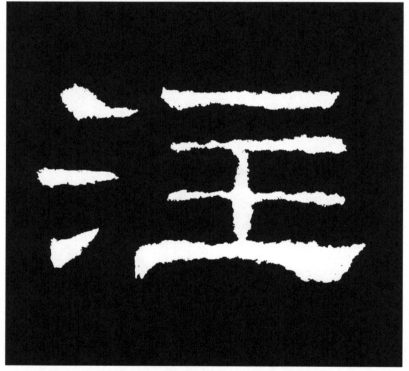

河 · 물 하

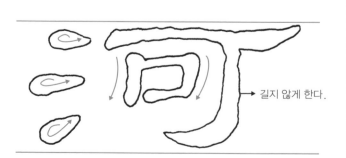

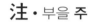
길지 않게 한다.

河字의 可部는 화살표의 각도에 주목한다. 위의 가로획은 起伏 있게 하고, 波를 다소 길게 빼내고 있다. 세로획인 갈고리는 짧지만 굵고 힘 있게 하며, 갈고리 부분은 側鋒으로 해도 괜찮다.

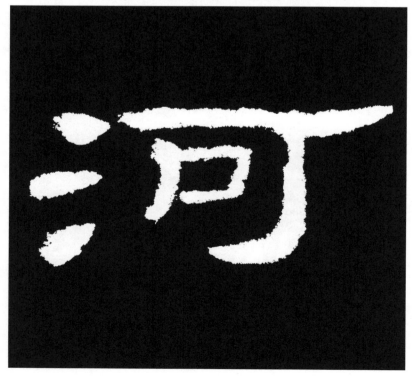

淮 • 물이름 회

淮字는 左部에 있는 삼수변 중에서 위의 두 점을 다소 길게 하였다. 右部의 가로획은 모두 가늘고, 그 간격은 고르게 한다. 세로획은 다소 굵고 힘 있게 하는 것이 중요하다.

溝 • 도랑 구

溝字는 전체적으로 단정하게 되어 있다. 左部의 삼수변은 화살표의 각도에 주목한다. 右部는 가로획과 세로획에 모두 中鋒을 사용하여 강하고 起伏 있게 하였다.

演 • 펼 연

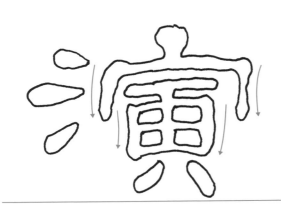

演字는 波가 없는 字이므로 전체적으로 넓지 않게 하였다. 이러한 경우에는 밋밋함에 빠지기 쉬우므로 모든 획에 筆鋒을 세워서 강하게 쓰는 것이 중요하다. 네 개의 화살표 각도 변화에 주목한다.

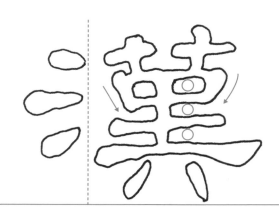

漢字는 전체적으로 다소 縱勢를 취하고 있다. 화살표로 표시한 모든 부분에 변화를 꾀하고 있음에 주목한다. 波가 사용된 가로획은 길지 않지만 시작과 끝이 엄숙하게 다루어졌다.

炳 · 밝을 **병**

火部

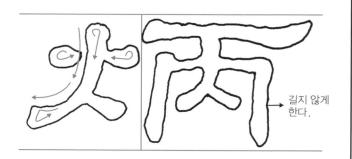

길지 않게 한다.

炳字는 전체적으로 橫勢를 취하고 있다. 火部는 화살표로 표시한 획을 짧게 하였다. 波가 사용된 가로획은 너무 길어지지 않게 하며, 丙部의 두 개의 세로획 또한 짧게 한다.

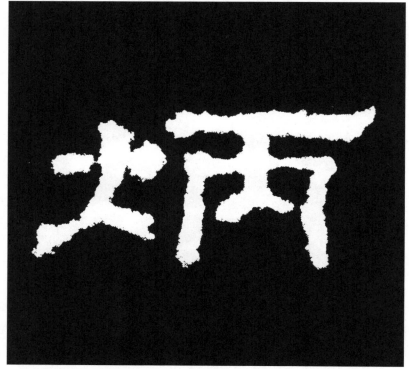

然 · 그럴 **연**

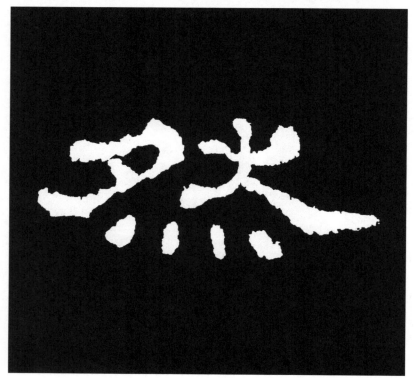

然字는 左삐침과 右삐침을 많이 눕혀서 橫勢로 하고 있다. 이때 回鋒으로 한 것과 出鋒으로 한 것이 左·右에서 전체적인 균형과 조화를 이루고 있다.

無 · 없을 무

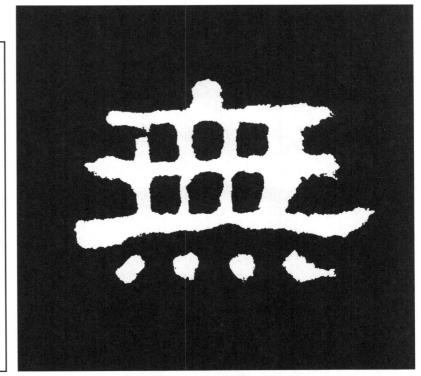

無字는 가로획과 세로획에 起伏을 사용하여 밋밋함을 피하고 있다. 波가 사용된 가로획은 길게 하여 전체의 넓이를 정하고, 네 개의 세로획과 네 개의 점은 모두 변화를 주고 있다.

煙 · 연기 연

煙字는 火部의 화살표 각도에 주목하고 또한 짧게 한다. 右部의 모든 가로획은 강하고, 그 간격은 모두 고르게 한다. 波가 사용된 가로획은 너무 길지 않게 한다.

煥 · 빛날 환

煥字는 火部의 左삐침을 짧고 무게 있게 하고 있으며, 그 화살표의 각도 변화에 주목한다. 右部는 크지 않으면서도 여유로운 간격을 잃지 않고 있다. 下部의 두 점은 안전하게 땅을 딛고 서 있는 모습이다.

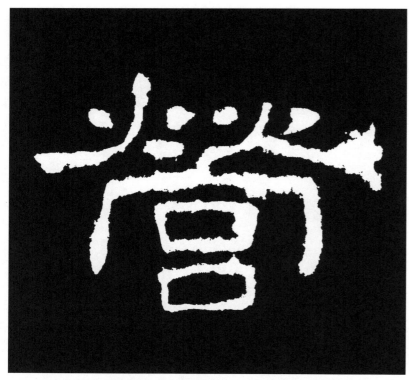

螢·경영할 영

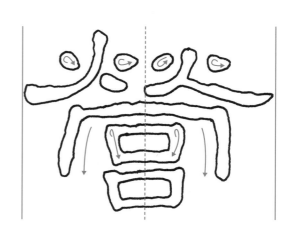

螢字는 上部에 있는 두 개의 火의 左·右삐침을 눕혀서 뻗으며, 전체의 넓이를 정하고 있다. 또한 그 아랫부분은 조여주고 있으며, 모든 획에 있어서 변화의 모습을 보여주고 있다.

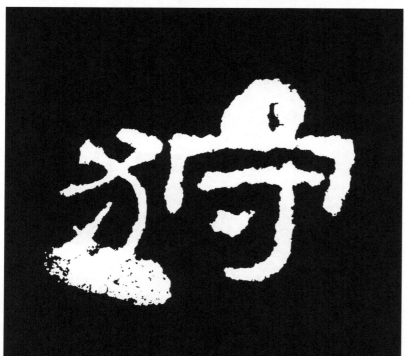

狩·사냥할 수

너무 길지 않게 한다.

狩字는 左部에 표시한 화살표의 각도가 모두 다르다. 이처럼 변화하는 삐침을 散撇이라고 한다. 右部의 宀는 너무 넓게 하지 않는다. 寸部는 세로획의 갈고리 부분을 엄숙하게 하여 가볍게 보이지 않게 한다.

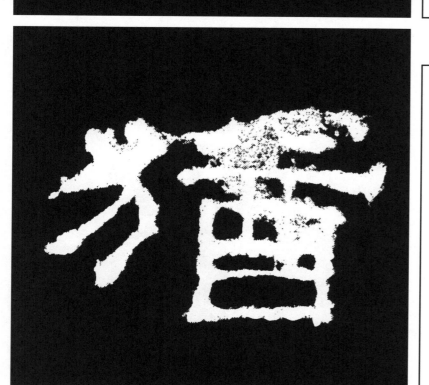

猶·오히려 유

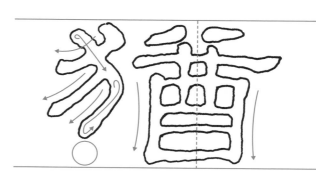

猶字는 左部를 작게 하여 散撇로 하고 있다. 右部의 모든 가로획의 간격은 고르게 하고, 세로획은 모두 변화 있게 한다. 예로써 가운데 두 개의 세로획이 하나는 아래로 빼는 듯하는 것과 그렇지 않은 것과 같은 것 등이다.

獲 · 얻을 획

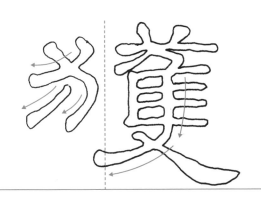

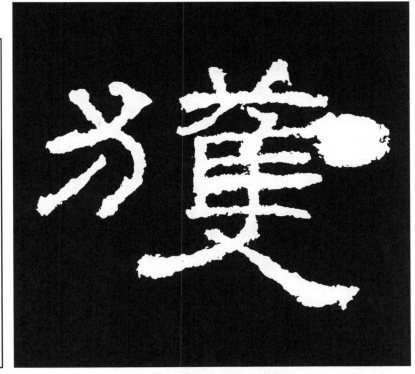

獲字의 左部는 散撇로 작게 한다. 右部는 복잡하므로 모든 가로획을 가늘게 하여 조여주며, 그 간격은 고르게 한다. 左삐침은 화살표의 각도에 주의하고, 右삐침은 다소 처지게 하여 균형을 잡는다.

獻 · 드릴 헌

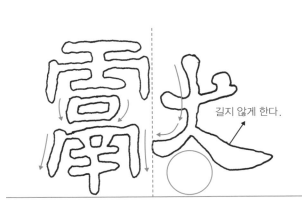

길지 않게 한다.

獻字는 左部가 복잡하므로 모든 가로획을 가늘게 하여 바짝 조여준다. 또한 그 간격은 고르게 하며, 화살표의 각도 변화에 주목한다. 右部는 작게 하되, 波획은 다소 굵게 하여 포인트를 준다.

爲 · 할 위

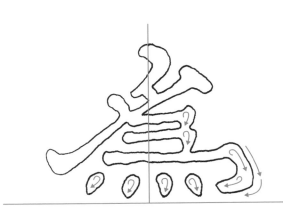

爲字는 左삐침을 곧고 강하게 하는 것이 중요하다. 가로획 또한 곧게 하며 강하게 한다. 가운데 중심선을 기준으로 左·右로 넓이를 같게 하며, 모든 화살표의 각도에 주목한다.

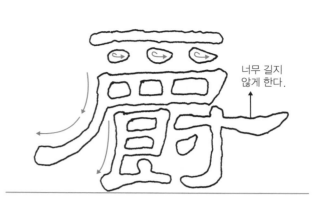

너무 길지
않게 한다.

爵字는 左삐침과 波획으로 전체의 넓이를 정하고 있다. 나머지 모든 획은 조여준다. 모든 가로획은 가늘고 강하게 하며, 간격은 고르게 한다. 화살표의 각도에 주목한다.

益 · 더할 익

皿
部

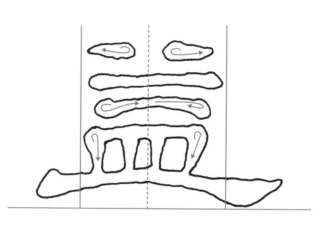

益字는 波가 사용된 가로획 하나를 길게 하여 전체의 넓이를 정하고, 그 위를 안전하게 받쳐주고 있다. 가운데 八部를 하나의 가로획으로 처리하고 있으며, 그 入鋒과 收筆은 둥글게 하여 左·右의 점을 대신하고 있다.

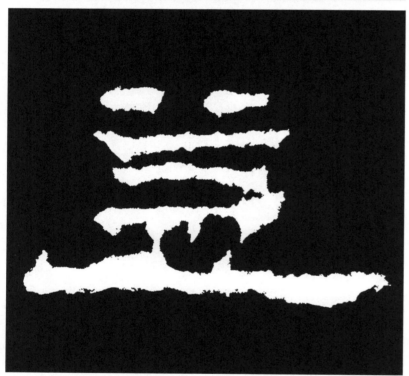

盡 · 다할 진

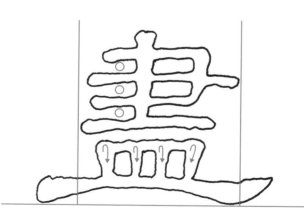

盡字는 上部의 가로획을 강하고 起伏 있게 하며, 간격은 고르게 한다. 가운데 있어야 할 네 개의 점은 생략하고 있다. 下部의 波획은 길게 하여 전체의 넓이를 정하고 있다.

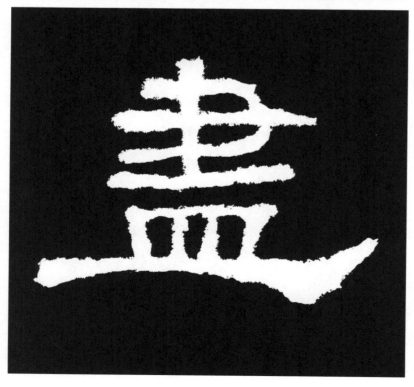

百 · 일백 백

白部

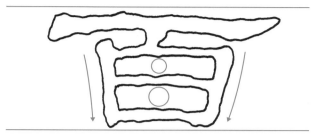

百字는 波가 사용된 가로획을 길게 하여 전체의 넓이를 정하고 있다. 또한 가로획은 다소 굵고 起伏이 있게 하여 힘 있게 한다. 左·右의 세로획도 다소 굵게 하며, 화살표의 각도에 주의한다.

皆 · 다 개

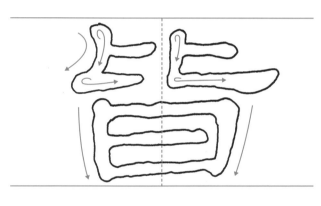

皆字의 比部는 납작하고 다소 넓게 하여 下部를 덮어주고 있다. 下部의 가로획은 너무 가늘지 않게 하며, 그 간격은 고르게 한다. 左·右의 세로획은 화살표 각도에 주목한다.

祀 · 제사 사

示部

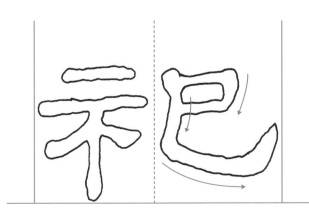

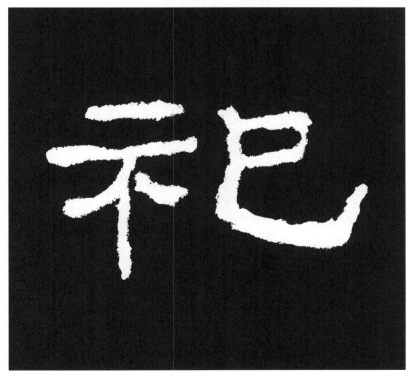

祀字의 示部는 左삐침과 세로획을 짧고 뚜렷하게 하여 힘을 잃지 않고 있다. 巳部는 화살표의 각도에 주목하고, 波가 사용된 부분은 끝까지 힘을 잃지 않고 근엄하게 다루고 있다.

社·모일 사

社字의 示部는 左삐침과 세로획을 짧으면서 굵게 하여 힘있게 쓰고 있다. 土部는 세로획을 곡선적으로 하여 굵게 하였다. 波획은 너무 길지 않게 하며, 波는 엄숙하게 처리한다.

祈·빌 기

→ 길지 않게 한다.

祈字는 示部를 힘 있고 다소 여유 있게 하였다. 右部의 波획은 波 부분에서 힘 있게 눌러서 뚜렷하게 하였다. 左部와 右部에 있는 세로획은 길지 않지만 힘 있게 하여 收筆 부분에서 엄숙하게 처리한다.

祗·공경할 지

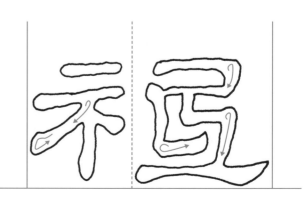

祗字는 示部의 左삐침과 세로획을 짧게 하면서도 힘 있게 하였다. 右部는 아직 篆意가 남아 있는 것으로서 隷書와 楷書에서 그 모습을 간혹 볼 수 있다. 波획은 짧지만 소홀하게 다루면 안 된다.

神 • 귀신 신

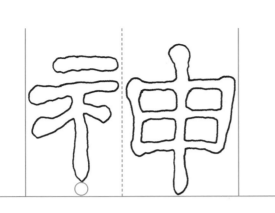

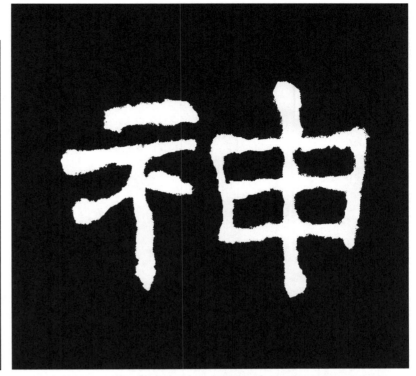

神字는 示部의 左삐침을 짧고 힘 있게 하고, 세로획도 길지는 않지만 起伏 있고 힘 있게 하였다. 申部의 세로획은 起伏 있고 변화 있게 하였으며, 전체로는 넉넉하게 하는 것이 중요하다.

祠 • 사당 사

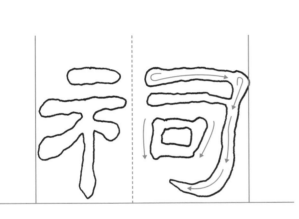

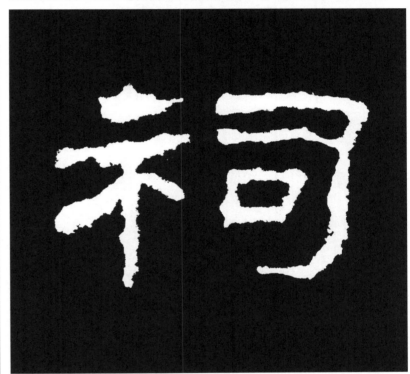

祠字는 示部의 左삐침을 굵고 힘 있게 하였으며, 세로획 또한 起伏 있고 힘차게 하였다. 司部에 있는 轉折의 세로획은 과감한 起伏을 사용하여 밋밋하지 않게 하였다. 口部는 화살표 각도에 주목한다.

祭 • 제사 제

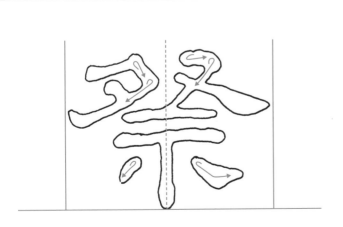

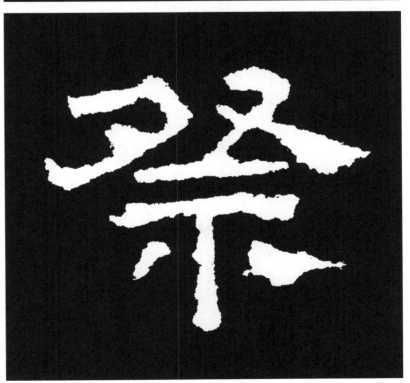

祭字는 上部의 左삐침과 波획을 左·右로 눕혀서 납작하게 하여 下部를 안전하게 덮어준다. 示部는 가로획과 세로획을 다소 굵고 힘 있게 하여 안정감이 있게 한다.

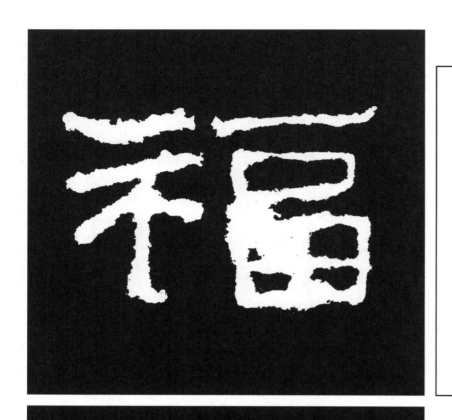

福字는 左部와 右部가 차지하고 있는 범위가 같다. 右部의 모든 가로획은 가늘지만 起伏 있게 하였고, 모든 세로획은 각도에 변화를 주어 밋밋함을 피하였다.

秋 · 가을 추

禾 部

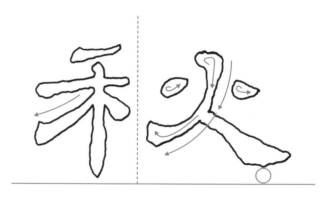

秋字는 左部와 右部가 서로 같은 넓이를 차지하고 있으나, 火部의 左삐침은 화살표의 각도로 짧게 하였다. 波가 사용된 획은 짧지만 힘 있고 단정하게 다루고 있다.

稱 · 일컫을 칭

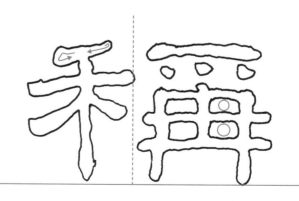

稱字는 左部와 右部가 서로 자리를 침범하지 않고 같은 넓이를 점하고 있다. 禾部의 세로획과 右部의 세로획은 길지 않게 하며, 거기에 起伏을 사용하고 있다.

種 · 씨 종

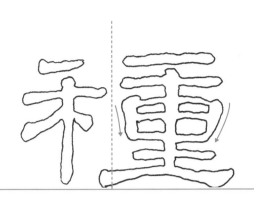

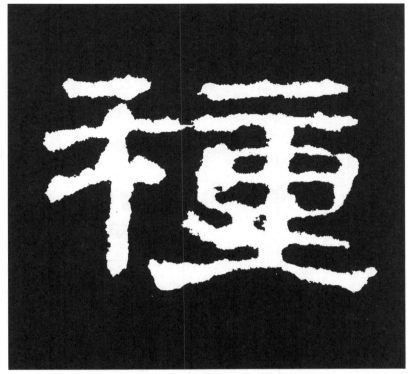

種字는 左部가 자리를 양보하고, 右部는 약간 침범하는 형세를 하고 있다. 右部의 가로획은 모두 가늘게 하며, 간격은 고르게 한다. 세로획은 다소 굵고 힘 있게 한다.

穄 · 볏단 종

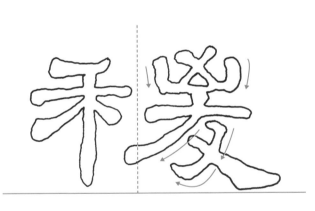

穄字의 左部는 자리를 양보하고, 右部는 약간 침범하는 형세이다. 右部는 화살표의 각도에 변화를 주고 있으며, 波획은 길지 않지만 힘 있고 근엄하게 다루고 있다.

稽 · 상고할 계

稽字는 右部의 가운데 부분을 생략하고, 그 대신에 日部를 目으로 하고 있다. 右部의 윗부분은 左삐침과 波획을 左·右로 눕혀서 납작하게 하였다. 目部에서 가로획의 간격은 고르게 한다.

穆 · 화목할 목

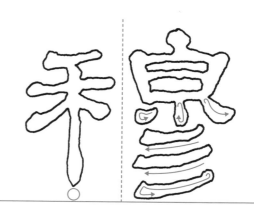

穆字는 左部와 右部가 서로 자리를 양보하며 같은 넓이를 차지하고 있다. 禾部는 左삐침을 힘 있고 짧게 하였으며, 세로획은 起伏 있게 하였다. 오른쪽의 下部에 있는 세 개의 左삐침은 단정하게 한다.

等 · 무리 등

等字는 모든 가로획을 짧은 波長의 戰掣를 사용하며, 筆鋒을 곧게 세워서 강하게 하였다. 波가 있는 가로획은 곧으며 강한 느낌을 잘 살려주지 않으면 획이 약해지기 쉽다.

筵 · 대자리 연

筵字는 波가 사용된 획을 제외하고는 모든 획을 바짝 조여주고 있다. 左部와 右部의 사이는 다소 넉넉하게 하였고, 波획은 길고 부드럽게 하였다.

節 • 마디 절

節字는 화살표로 표시한 각도의 변화에 주목하고, 가로획 또한 미묘한 변화를 보이고 있음에 주목한다. 右部의 세로획은 起伏을 사용하며, 굵고 힘 있게 한다.

終 • 마칠 종

糸部

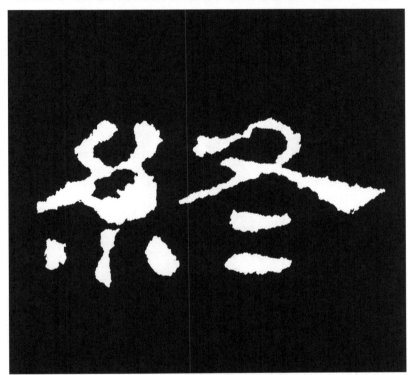

終字는 전체적으로 橫勢를 취하고 있다. 糸部와 冬部는 서로 자리를 양보하는 형세를 취하고 있다. 冬部에 표시한 화살표의 각도에 주목하며, 波획은 짧고 단정하게 한다.

累 • 여러 루(누)

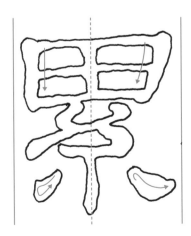
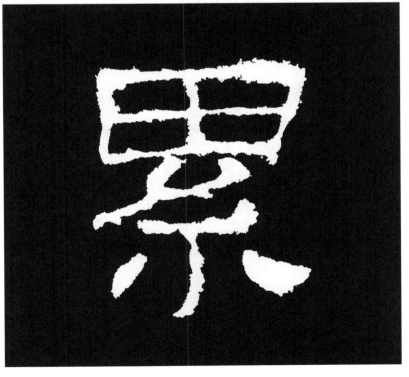

累字는 田部의 화살표 각도에 주목하고, 가로획은 모두 가늘고 그 간격은 고르게 한다. 糸部는 전체의 중심을 잡아야 하고, 右部의 波點은 일단 점을 찍은 다음 戰掣로써 밀어낸다.

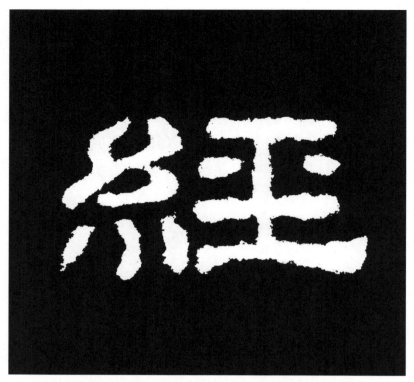

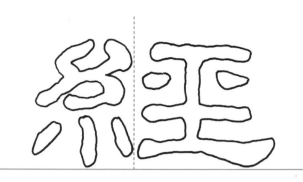

經字는 左部와 右部가 서로 자리를 양보하고 있으며, 전체적으로는 橫勢를 취하고 있다. 右部는 가로획과 세로획을 굵고 힘 있게 한다. 波획은 길지 않으며, 波部에서는 무겁게 다루고 있다.

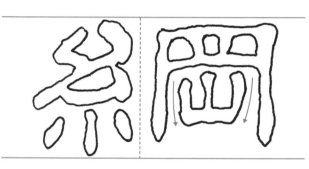

綱字는 전체적으로 橫勢를 취하였으며, 左部와 右部가 서로 자리를 양보하고 있다. 右部는 화살표의 각도에 주목하고, 左·右의 세로획은 起伏이 있으며, 서로 변화를 보이고 있다.

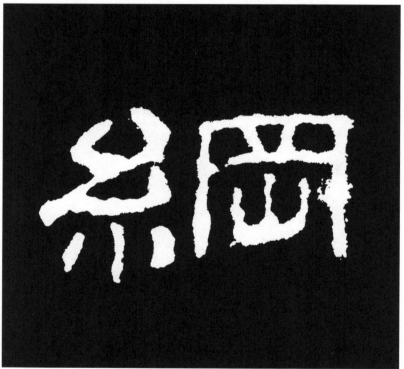

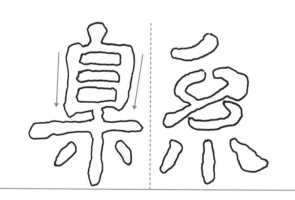

縣字는 左部와 右部가 서로 자리를 양보하고 있으며, 그 넓이는 같게 되어 있다. 左部는 화살표의 각도에 주목하고, 右部는 波點이 크지 않지만 끝까지 단정함을 잃지 않고 있다.

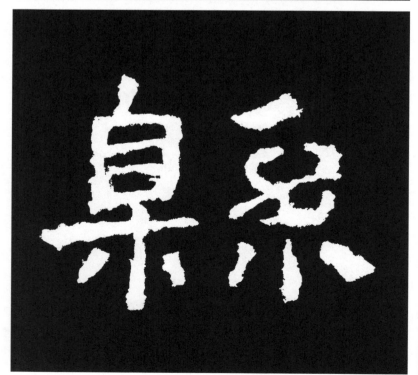

能 · 능할 능

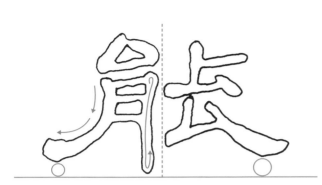

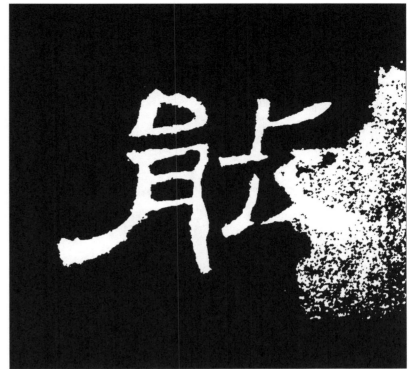

能字는 左部의 左삐침과 右部의 波획으로 전체의 넓이를 정하고, 그 나머지의 모든 획은 짧게 하여 좁혀주고 있다. 波部에서는 短波로 하며, 소홀히 처리하면 안 된다.

脯 · 포 포

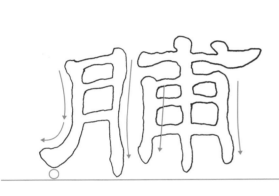

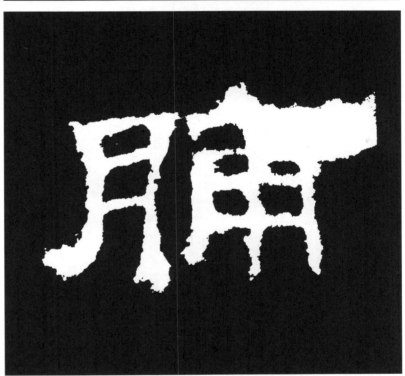

脯字의 左部와 右部의 모든 세로획은 화살표의 각도 변화에 주목한다. 이때 起伏을 사용하며 곡선적인 멋을 살려주고 있다. 波획은 길지 않게 하고 무게 있게 한다.

脩 · 포 수

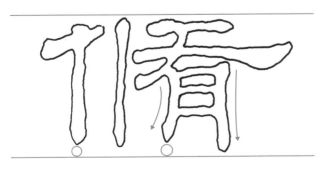

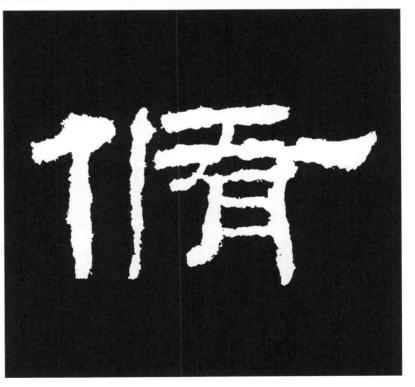

脩字는 모든 세로획이 길지 않으며, 起伏 있고 곡선적인 멋을 살려주었다. 波가 사용된 가로획은 곧고 강하며, 波는 충분히 눌렀다가 여유 있게 밀어내고 있다.

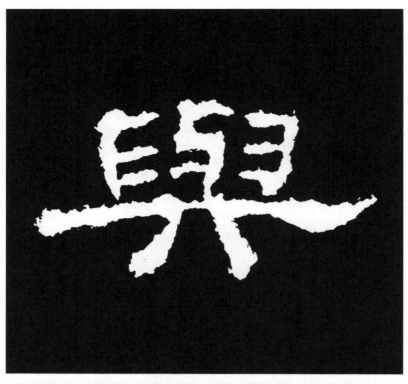

與 · 줄 여

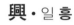

與字는 波가 사용된 가로획 하나만 길게 하여 전체의 넓이를 정하고, 그 이외의 다른 획은 모두 짧게 조여주었다. 左·右의 화살표 각도에 주목하며, 下部의 점은 다소 길고 起伏 있게 한다.

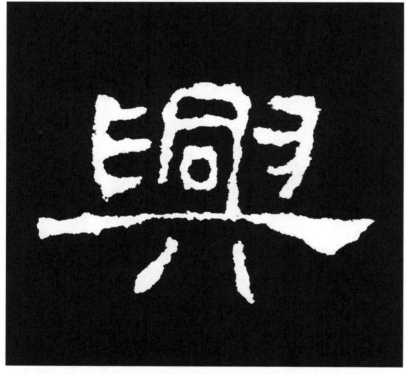

興 · 일 흥

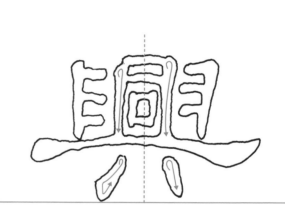

興字는 波가 있는 긴 가로획으로 전체의 넓이를 정하고, 나머지 모든 획은 바짝 조여준다. 波가 있는 가로획은 起筆과 收筆을 뚜렷하게 하였으며, 다소 곡선적으로 하였다.

舊 · 옛 구

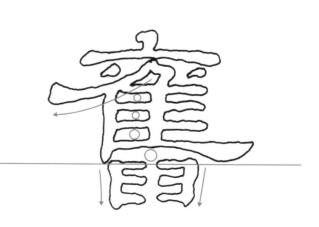

舊字는 上部의 左삐침과 波획을 左·右로 뻗어서 전체의 넓이를 정하고 있으며, 모든 가로획은 좁고 그 간격은 모두 고르게 한다. 臼部는 화살표 표시처럼 곡선적인 표현을 쓰고 있다.

若 · 같을 **약**

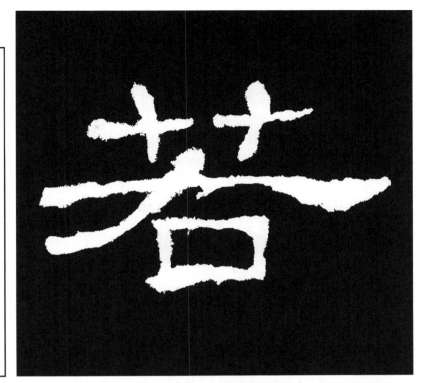

若字는 波가 있는 가로획으로 전체의 넓이를 정하고 있다. 또한 가로획은 곧고 강하게 하였으며, 波部에서는 충분히 눌러서 밀어낸다. 口部는 정중앙에 위치한다.

萬 · 일만 **만**

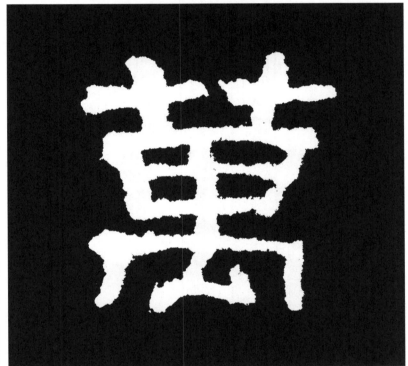

萬字는 波가 없는 字이므로 넓지 않게 한다. 화살표로 표시한 각도의 변화에 주목하고, 上部와 下部는 비슷한 넓이로 하며, 가로획의 간격은 모두 고르게 한다.

著 · 나타날 **저**

著字는 上部의 艹를 작게 하고, 波가 있는 가로획과 左삐침으로 전체의 넓이를 정한다. 下部에 있는 日은 세 개의 가로획의 간격을 고르게 하며, 左·右의 세로획은 굵기와 각도에 변화가 있다.

蒙・어릴 몽

蒙字는 宀部의 左·右에 표시한 화살표의 각도에 주목하며, 下部에 있는 左삐침(散撇)의 각도가 모두 변화하고 있는 모습에도 주목한다. 波가 사용된 右삐침은 波 부분에서 힘 있게 눌러서 짧게 빼낸다.

蕩・넓고 클 탕

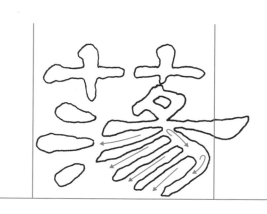

蕩字는 上部의 艹를 다소 넓게 하였다. 左部의 삼수변은 모두 각도에 변화를 주며 굵게 한다. 右部는 波가 사용된 가로획을 가늘고 강하게 하였다. 散撇은 화살표의 각도 변화에 주목한다.

補・도울 보

衣
部

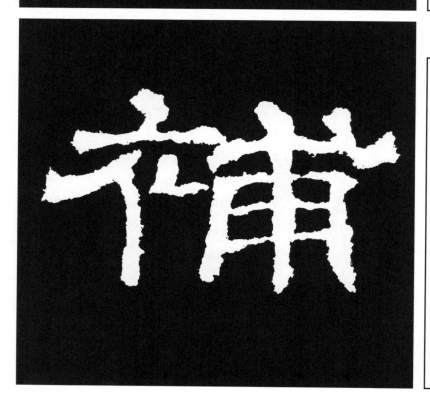

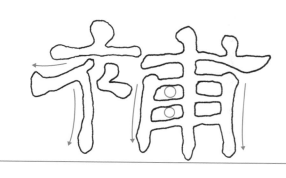

補字는 左部와 右部가 서로 비슷한 넓이를 차지하고 있다. 波가 사용된 가로획은 길지 않게 한다. 네 개의 화살표가 보여주듯 起伏과 변화를 확실하게 표현하고 있다.

衰 · 쇠할 쇠

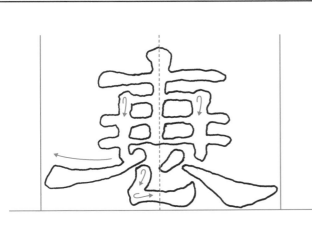

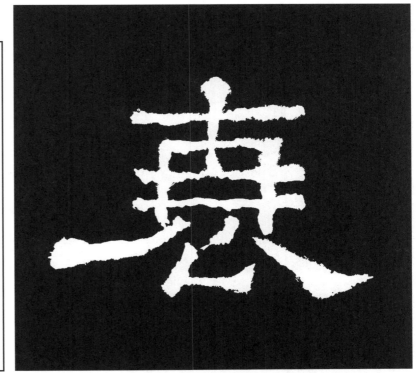

衰字는 가로획과 세로획 모두가 起伏을 사용하여 살아서 움직이는 듯한 표현을 보여주고 있다. 左삐침은 화살표의 각도로 힘 있게 그어서 回鋒으로 하며, 波획은 길지 않고 단정하게 한다.

視 · 볼 시

見 部

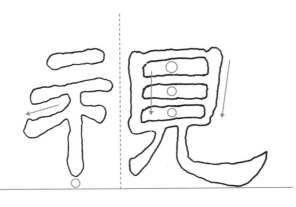

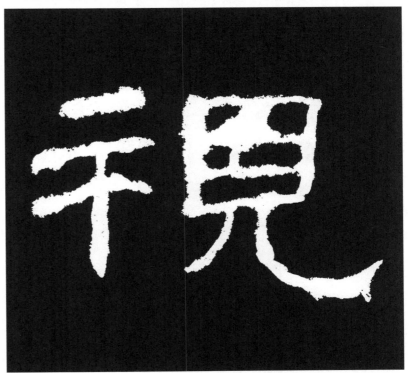

視字는 左部의 획을 굵게 하여 무게 있게 하였다. 右部의 가로획은 간격을 고르게 하고, 세로획은 각도와 굵기에 변화를 주고 있다. 波 부분에서는 다소 힘 있게 눌러서 단정하게 밀어낸다.

觀 · 볼 관

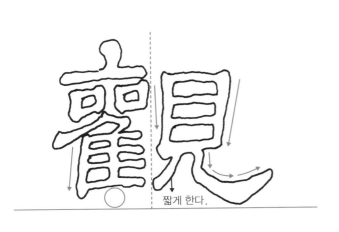

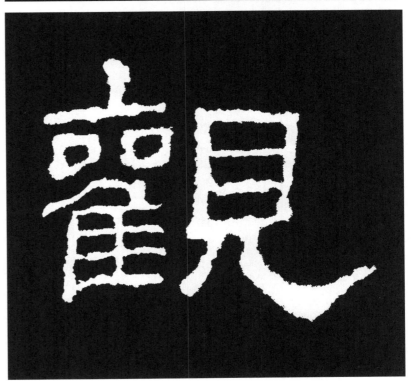

觀字의 左部는 복잡하므로 가로획은 모두 가늘게 하며, 바짝 조여 준다. 右部는 화살표 각도에 주목하고, 굵기에 또한 변화를 보여 주고 있다.

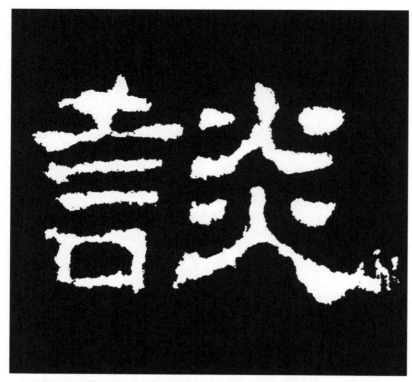

談 • 말씀 담

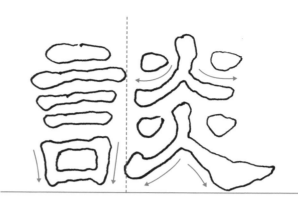

談字는 言部에 있는 가로획의 간격을 모두 고르게 하며, 화살표로 표시한 각도의 변화에 주목한다. 右部에 있는 上部의 火는 납작하게 하고, 下部의 火는 다소 여유 있게 한다. 이때 左·右의 삐침은 강하게 한다.

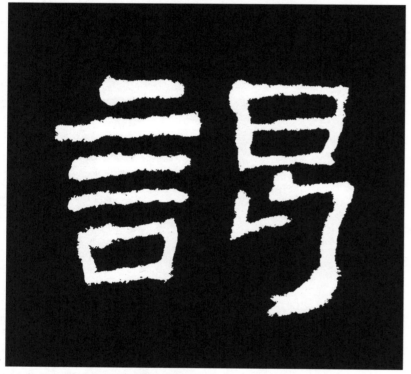

謁 • 아뢸 알

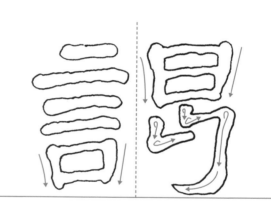

謁字는 左部와 右部가 서로 같은 넓이를 차지하고 있다. 네 개의 화살표의 각도 변화에 주목하며, 右部에서 갈고리가 사용된 획은 起伏과 곡선에 주목한다.

謙 • 겸손할 겸

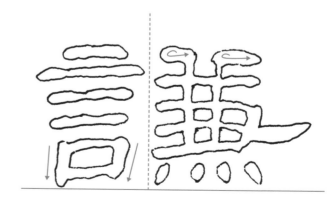

謙字는 左部에 있는 가로획의 간격을 모두 고르게 하며, 아래의 화살표 각도 변화에 주목한다. 右部의 모든 가로획은 가늘고 起伏 있게 하고, 그 간격은 모두 고르게 하며, 波가 사용된 부분은 부드럽게 밀어낸다.

讚 · 기릴 **찬**

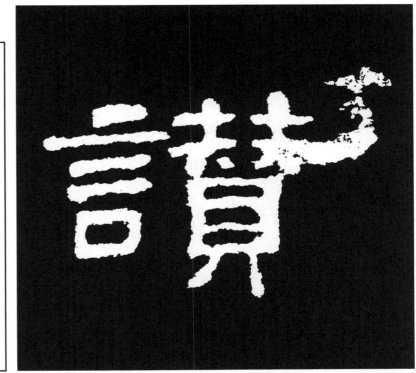

讚字는 言部의 화살표 각도에 주목하고, 오른쪽은 上部를 납작하고 넓게 하여 下部를 안전하게 덮어준다. 貝部는 화살표의 각도 변화에 주목하며, 左·右의 점은 작지만 안전하게 땅을 딛고 서 있는 모습을 보이고 있다.

辶 部

通 · 통할 **통**

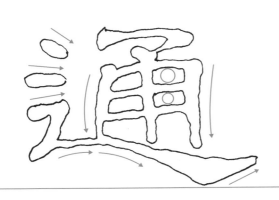

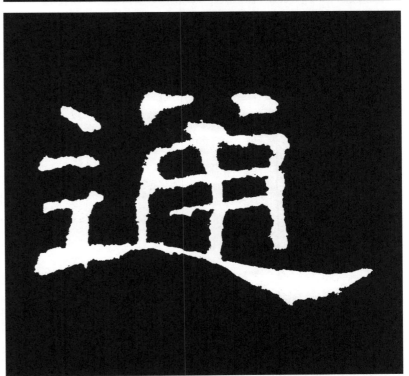

通字는 화살표로 표시한 모든 부분의 각도 변화에 주목한다. 右部의 세로획은 모두 起伏을 사용하였으며, 길지 않게 하여 납작한 형세를 취하고 있다. 波획은 가늘지만 강하게 하여 波 부분에서 힘을 강조하고 있다.

道 · 길 **도**

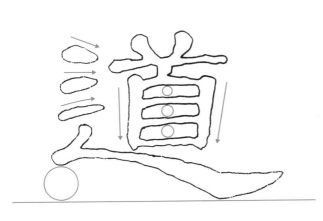

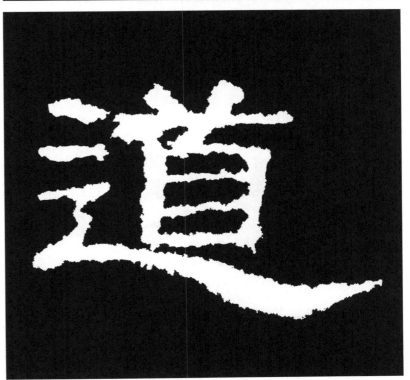

道字는 모든 화살표의 각도 변화에 주목하며, 波획을 길게 하여 首部를 받쳐주고 있다. 또한 波는 여유 있게 밀어내어서 부드럽게 하였다. 이때 左部와 右部의 사이가 너무 붙으면 안 된다.

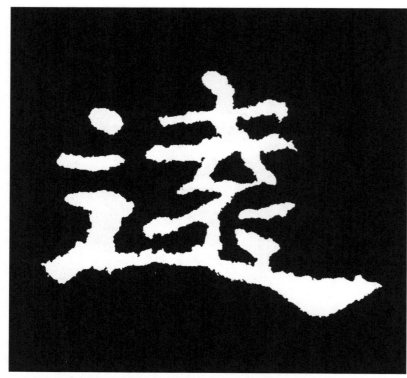

遠 · 멀 원

遠字는 左部와 右部의 사이를 여유 있게 하였으며, 가로획과 세로획은 起伏을 사용하여 변화하는 모습을 보이고 있다. 波획은 완만한 곡선을 이루고 있으며, 波 부분에서는 단정하게 처리하였다.

遭 · 만날 조

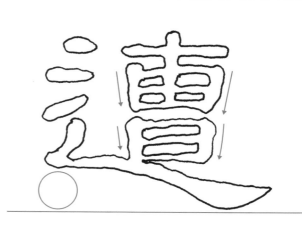

遭字는 네 개의 화살표 각도에 주목하고, 가로획은 모두 가늘고 그 간격은 고르게 한다. 波획은 右·下로 많이 처지는 모습을 하고 있으며, 波 부분은 부드럽고 단정한 모습을 보여주고 있다.

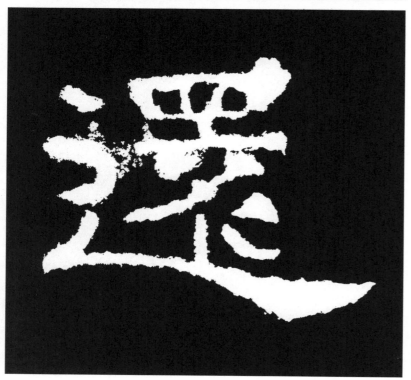

還 · 돌아올 환

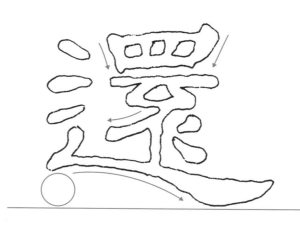

還字는 右部의 화살표 각도에 주목하고, 가로획과 세로획에 起伏을 사용하여 자연스런 모습을 보여주고 있다. 波 부분에서는 힘 있게 눌러서 戰掣를 사용하며 다소 길게 밀어낸다.

관권본사소유

基礎筆法講座 6
隷書 漢史晨碑

2014년 1월 23일 초판 인쇄
2022년 6월 27일 4쇄 발행

저자_장대덕
발행인_손진하
발행처_ 돌샘 오람
인쇄소_삼덕정판사

등록번호_8-20
등록일자_1976.4.15.

서울특별시 성북구 월곡로5길 34
#02797 TEL 941-5551~3
FAX 912-6007

잘못된 책은 교환해 드립니다.
본서 내용의 무단복사 및 복제를 법으로 금합니다.

값 : 18,000원

ISBN 978-89-7363-956-4
ISBN 978-89-7363-709-6 (set)

이 도서의 국립중앙도서관 출판시도서목록(CIP)은 서지정보유통지원시스템 홈페이지(http://seoji.nl.go.kr)와
국가자료공동목록시스템(http://www.nl.go.kr/kolisnet)에서 이용하실 수 있습니다. (CIP제어번호:CIP2013026624)

書藝基礎筆法講座 시리즈

한글서예 교본 / 궁체 / 촌보 한양근 저
八切版·一二〇g 미색 모조·一五六面

近刊
近刊

基礎筆法講座①
楷書 九成宮醴泉銘—歐陽詢
八切版·二色度·一二〇g 미색 모조·一四四面
張大德 編著

基礎筆法講座②
楷書 顏勤禮碑—顏眞卿
八切版·二色度·一二〇g 미색 모조·一六八面
張大德 編著

基礎筆法講座③
行書 蘭亭叙—王羲之
八切版·二色度·一二〇g 미색 모조·一六〇面
張大德 編著

基礎筆法講座④
行書 集字聖教序—王羲之
八切版·二色度·一二〇g 미색 모조·一六八面
張大德 編著

基礎筆法講座⑤
隸書 漢曹全碑
八切版·二色度·一二〇g 미색 모조·一六〇面
張大德 編著

基礎筆法講座⑥
隸書 漢史晨碑
八切版·二色度·一二〇g 미색 모조·一六八面
張大德 編著

基礎筆法講座⑦
楷書 張猛龍碑
八切版·二色度·一二〇g 미색 모조·二〇八面
張大德 編著

擴大法書選集 시리즈

1 楷書 九成宮醴泉銘—一(全三卷) 국전八切版·二二〇g 미색 모조·二二八面
2 楷書 九成宮醴泉銘—二(全三卷) 국전八切版·二二〇g 미색 모조·二二八面
3 楷書 九成宮醴泉銘—三(全三卷) 국전八切版·二二〇g 미색 모조·二二八面
4 楷書 顏勤禮碑—一(全三卷) 국전八切版·二二〇g 미색 모조·一五六面
5 楷書 顏勤禮碑—二(全三卷) 국전八切版·二二〇g 미색 모조·一五六面
6 楷書 顏勤禮碑—三(全三卷) 국전八切版·二二〇g 미색 모조·一五四面
7 行書 蘭亭叙—神龍半印本 국전八切版·二二〇g 미색 모조·一一六面
8 行書 集字聖教序—一(全二卷) 국전八切版·二二〇g 미색 모조·一五六面
9 行書 集字聖教序—二(全二卷) 국전八切版·二二〇g 미색 모조·一五二面

近刊

漢隸10種 시리즈

1 漢隸 漢史晨碑 국전八切版·二二〇g 미색 모조·一八〇面
2 漢隸 漢禮器碑 국전八切版·二二〇g 미색 모조·九六面
3 漢隸 漢乙瑛碑 국전八切版·二二〇g 미색 모조·一二〇面
4 漢隸 漢華山碑 국전八切版·二二〇g 미색 모조·一三六面
5 漢隸 漢曹全碑 국전八切版·二二〇g 미색 모조·一六〇面
6 漢隸 漢張遷碑 국전八切版·二二〇g 미색 모조·一一二面
7 漢隸 漢石門頌 국전八切版·二二〇g 미색 모조·一二四面
8 漢隸 漢西狹頌 국전八切版·二二〇g 미색 모조·七八面
9·10 漢隸 漢婁壽碑·漢韓仁銘 국전八切版·二二〇g 미색 모조·一〇四面

近刊

동양화실기 시리즈

1 四君子技法 국전八切版·一五〇g 스노우 화이트·一九二面
● 五體集字 翰墨辭彙 書聖墨場必携 上 국전十二切版·二二〇g 미색 모조·一三八面
● 五體集字 翰墨辭彙 書聖墨場必携 中 국전十二切版·二二〇g 미색 모조·一五〇面
● 五體集字 翰墨辭彙 書聖墨場必携 下 국전十二切版·二二〇g 미색 모조·一五六面
● 小學行書體集 국전八切版·二二〇g 미색 모조·一四四面